MUSIC
in
the PAST

時代迴音

記憶中的
台灣
流行音樂

李明璁 統籌策劃

在時代迴音裡，聽見青春的心跳

文——李明璁

記得曾讓自己深受感動的那首台灣流行歌曲嗎？是在什麼場合、與誰分享、透過什麼媒介呢？無論我們來自何方，屬於哪個世代、性別、族群或階級，甚或已移居他鄉，這塊土地滋長的流行音樂，早已滲入眾人生活日常，迴盪在各自的人生，以及共同的故事裡，訴說並記憶著人們的喜怒哀樂。

這本書想說的，是每個人都擁有的，關於流行音樂的點滴記憶。

什麼是「流行」音樂？

所謂的流行，意指在某一特定時期裡，廣受大眾歡迎、喜愛、關注或模仿的人事物。這樣的理解，在時間向度

上暗示著「凡流行皆有賞味期限」或「流行是快速且善變的」；在空間層次上，則意指「流行的擴散」，總是廣度有餘而深度不足」。

據此，當我們使用「流行音樂」這個字眼時，第一印象往往只是「特定某時期裡普受大家喜歡的歌曲」。這樣的想法當然不算錯，卻狹窄化了我們對流行音樂的更多想像。如果用英文來說，上述印象其實是指「Pop Song」，是廣義「Popular Music」的其中一種表現「類型」而已，不能直接將前者等同後者。

謹慎地採取片假名直譯為「ポピュラー音楽」，而不是直冠以他們亦有的漢字「流行」。

其實所謂「Popular Music」，比起中文「流行音樂（或歌曲）」的涵蓋範圍來得大許多。因此，日文似乎較為

「Popular Music」有著曖昧且多重的意義，以下談及的音樂都可以被納入：首先，它可以指涉各種庶民音樂，特別是二十世紀後從傳統民俗音樂衍生出來、被灌錄成唱片的歌謠或民謠；其次，它當然也意指（且時常被理解為唱片工業為了消費市場所量產的通俗歌曲，亦即前述的「Pop Song」（包括一般所謂抒情「慢歌」、或搭配舞蹈表演的「快歌」等）；最後，它還有著在知性或感性上彼此衝突競爭的多元樣貌，比如各種對抗「主流流行歌」的另類曲風──搖滾、龐克、電音等不同類型音樂。

由此觀之，「Popular Music」其實是一種永遠帶著矛盾張力、卻也因此極為豐富有趣的文化表現，它兼容並蓄或說紛雜並陳了流行與反流行、傳統與現代、庶民與菁英、商業與藝術等不同思維和感受的音樂。

這本書所採取的「流行音樂」定義，就是此種多元的「Popular Music」概念。換言之，這裡頭既包含一般俗稱的流行歌文化，但又不僅止於此，也涵蓋了「熱門金曲」以外的非主流、甚至是異議性的音樂文化。

如何訴說音樂的記憶？

當然，這不是一本歷史教科書，即便它的編寫態度相當嚴謹，姿態卻一點都不嚴肅。我們努力進行了各類資料的蒐集耙梳、比對查證，也釐清了某些以訛傳訛的問題。不過，書寫方式並未依循編年體例，而是不同主題故事的有趣訴說。

那麼這是一本什麼樣的書呢？我期待對讀者來說，翻開這書就好像是在參觀一個名為「時代迴音」的互動展覽，沒有壓力負擔，卻有滿滿的體驗收穫。在長達一年、多達十幾位工作團隊成員參與的製作過程中，與其說我的角色是主編或作者，或許更近似一個策展人。

一方面，我們嘗試將不同領域或主題的素材，以新的詮釋方式加以闡連，使得流行音樂、個人生命、群體記憶與社會變遷這四條軸線，能更有機地連帶、緊密地交織。也希望書裡所展示的文字與圖像，能帶來更多的經驗互動，邀請讀者不只是被動地閱讀，更能主動加入音樂回憶的重建工程。

全書共分四大章，彷彿四個展覽廳：音樂物件、音樂事件、音樂地標與音樂人物，透過各六篇的主題文章，輕

快敘說從日治時期到數位時代的在地音樂記憶。此外，也邀請四位資深音樂工作者：馬世芳、劉國煒、葉雲平、熊儒賢，各撰寫一篇專文，為大家特別導覽。

然而，即便是印象派畫作收藏最多的奧賽美術館，也不可能展出所有大師的名作；本書更不敢妄稱這是台灣流行音樂的典藏之作，畢竟還有太多值得被介紹討論的代表人物、經典歌曲、重大事件和有趣物件，限於篇幅與主題設定而無法收錄。這不僅是遺珠之憾，我們也要向所有在書中未被提及的音樂工作者們，致上最誠摯的歉意。

特別感謝台北市文化局的出版資助。除了本書，另一本由我統籌策劃的同系列新書亦將同步推出——《樂進未來：台灣流行音樂的十個關鍵議題》，探討在全球化與數位化浪潮中，台灣音樂風景的各種變貌與未來可能。希望這兩本一套的設計，能引導我們從流行音樂歷史的回溯梳理，前進到對未來音樂趨勢的探問展望。

最後，熱切邀請已讀到此頁的你，和我們一起翻開一格格記憶的抽屜，重新聽見時代的迴音、青春的心跳。

第一章

流行音樂
大物件

文／李明璁、何書毓、姜佩君、張婉昀

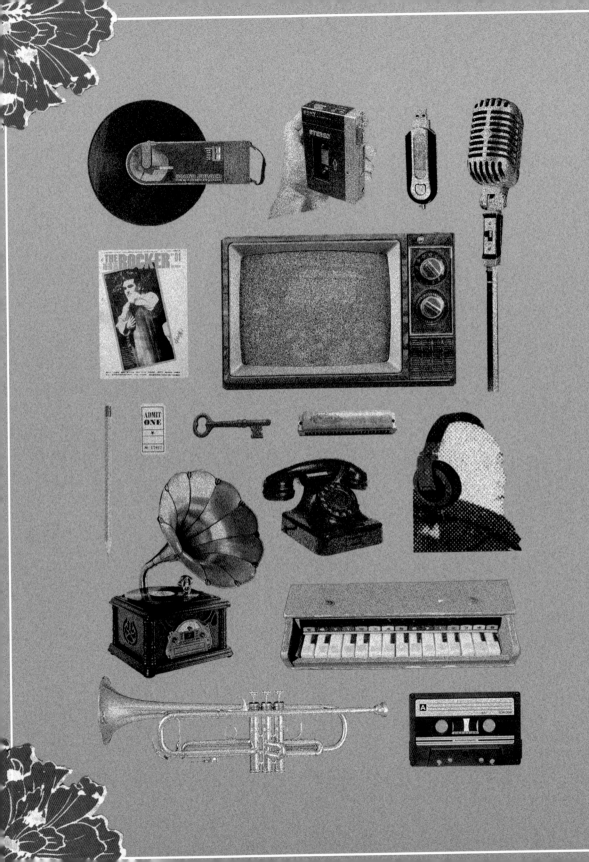

1 復古流行：轉動一世紀的黑膠唱盤

在音樂數位化的大浪席捲之下，另一股反向的類比潮流——「黑膠復興」特別引人注目。自二〇〇七年開始，誠品音樂已連續八年舉辦名為「黑膠文化復興運動」的系列講座、展覽和販售，規模逐年擴大；而觀察國外，全美黑膠唱片銷量於二〇一四年達到近八百萬張，比起二〇一三年同期成長了將近百分之五十。黑膠究竟擁有什麼樣的故事與魅力，在一度停產、沉寂二十餘年後的此時，又再度成為市場的新寵？

會融化的唱盤？蟲蟲的恩賜？黑膠唱片的前世今生

一八七七年，發明大王愛迪生公開展示了第一台留聲機（Phonograph）。不過，當時與之配合運轉播放的唱片，其實是由白蠟製成的圓筒狀蠟管（Cylinder），夏天若不放進冰箱裡保存，還會融化。十年後，德裔美籍的柏林納（Emile Berliner）改良了愛迪生的留聲機，創製新型的平圓盤，這是第一種可被工業量產的聲音記錄載體——後來人稱「七十八轉唱片」。七十八轉唱片使用俗稱「膠蟲」的東南亞昆蟲之分泌物製成，因此又被稱為蟲膠唱片。它一面只能錄製三到四分鐘左右，一張甚至錄不完時間較長的古典音樂。有研究認為，七十八轉唱片的物理條件，間接促成一首流行歌曲約三到四分鐘左右的長度，日後流行音樂的規格也就此固定下來。

經過多年演進，哥倫比亞唱片發表了可錄音時間較久的「長時間演奏唱片」（Long Playing Record，簡稱 LP，一分鐘三十三又三分之一轉），即是現在泛稱的黑膠唱片。台灣在塑膠工業有了技術突破的一九六〇年代，便宜、輕薄且錄音時間較長的「黑膠」唱片開始盛行，一直到一九八〇年代中期，卡帶及 CD 普及以後，獨佔主流音樂市場的黑膠，才逐漸被取代與淘汰。

來聽機器唱歌！——西方文明初體驗

留聲機與圓盤唱片，在日治時期的一九〇〇年代，由日本人引進台灣。最初並不普及，僅作為日本政府官員的休閒娛樂之用，常出現於各式公開慶典、慈善音樂會、團體辦公廳舍等場合。這些收錄人聲音樂的唱片、與發出悠悠聲響的留聲機器，讓各地仕紳代表感到新奇。往後以台灣人為主的群聚活動中，也多以播放樂曲來吸引民眾、活絡現場氣氛。當時大型活動的宣傳報導總會特別提及：「備有嶄新之蓄音器（即留聲機）及煙火等。」可見留聲機與唱片在當時十分受大眾歡迎。

雖無明確的規範限制，但因日治初期的台灣尚缺乏自主量產的基礎建設，又受日本統治之局限，早先引進的唱片，除了高價位的西方古典音樂，多數為附帶社會道德教育意涵、或是幫助國語（即日語）學習的日本民俗歌謠，極少具有台灣色彩或本土意識的歌曲錄製。

台灣第一家所謂「唱片公司」的設立，只晚了日本三年。日本第一家生產留聲機與唱片的公司於一九〇七年成

立、這間與美國企業合資的「日米蓄音器製造株式會社」，三年後即在台北榮町（今衡陽路）設立分公司「日本蓄音器商會」（後簡稱日蓄），是掌控台灣唱片代理、製造、販售的首家日本駐台公司。負責人岡本檻太郎為使唱片市場更加繁盛，著手開始錄製台灣樂曲，為本土的音樂記錄開創先例。

一九一四年，岡本檻太郎帶了十多位台灣樂師乘船遠赴日本，錄製台灣樂曲唱片，其中包含客家八音〈一串年〉、台語歌曲〈點燈紅〉、歌仔戲〈山伯英台〉等百餘張，為在地盛行的閩、客音樂文化，留下了珍貴的保存紀錄。

然而，賞玩唱片在當時終究仍是奢侈的娛樂享受，價格昂貴且尚未普及的留聲機和唱片在台灣人社群中，多半僅作為「公播媒體」以促進社團交誼之用。岡本檻太郎開先鋒的本土音樂唱片因此難以普及推廣，銷量相當有限。當時唱機價格已降為一般工薪階級一至兩個月的薪水，而唱片則相當於一至兩天工資，新興的大眾音樂消費逐漸為一般愛好者所能負擔。

古倫美亞唱片公司與台灣流行音樂的誕生

一九二九年，日蓄改採西方興起的「電氣錄音」技術——使用插電的麥克風收錄樂聲，音質大為進步。在台灣第一個發行電氣錄音唱片的，即是日蓄的 Columbia 支部「台灣コロムビア（Columbia）販賣株式會社」，台語音譯為「古倫美亞」唱片公司。為了推動唱片在台灣的銷售與流行，「古倫美亞」聘請台灣員工，在以往以歌仔戲曲為錄製重心的唱片中，找出新的歌路——具「台灣味」的本土流行歌曲。當時古倫美亞的社長柏野正次郎，將風靡

街頭巷尾、鼓吹自由戀愛的電影《桃花泣血記》主題歌曲灌錄成唱片，搭配宣傳，果真銷路很好，不但開啟了台語歌曲的創作大門，更活絡了本地唱片市場。流行音樂蔚為新的風潮，不僅大量錄製發行「暢銷金曲」，更捧紅了多位歌星和知名詞曲創作人（請參見本書第四章第一節）。但這波30年代的唱片榮景，也使得日本政府開始擔心，若放任使用台語且饒富本土意識的唱片大量發行，可能影響台灣人民對殖民母國的認同情感。因此即以「行止風俗壞亂及防害公安」、「文化向上」等為由，於一九三六年制定了《台灣蓄音器取締規則》，開始管制和審查唱片內容，並禁止和取締違法作品。緊接著二戰爆發，在政府禁令與物資缺乏的雙重打擊下，台灣唱片發展陷入停擺。

戰後台灣唱片工業邁入大量生產的年代

二戰結束後，台灣的物質貧乏、生活苦悶，人們透過聽音樂哼歌曲，抒發鬱悶的心情。此時由黨政勢力壟斷經營的廣播業，乘勢成為促進唱片消費的主力。廣播電台會買下各式唱片輪流播放，初期仍有通過審查且受大眾喜愛的台語歌謠（日語歌雖受歡迎但已禁播），到了一九五〇年代以後，配合「國語運動」與親美政策，台語唱片在國語和英語流行歌曲的夾擠中，逐漸「方言化」而不再如過去扮演主流角色。

在一九六〇年代的工業化趨勢中，台灣很快便建立了可完全自行量產的唱片生產線。不到十年時間，即增加了五十家以上的唱片製作工廠，至一九七一年達到一百一十九家，技術與人才還能外銷至東南亞各地，比如馬來西亞就曾在台灣報紙上刊登徵求唱片人才的廣告。唱片工業蓬勃發展，與廣播、電視合作「打歌」，催生出新的唱片行銷模式與造星手法，進而在八〇年代造就了台灣唱片銷售的又一個黃金時代。

數位時代中的黑膠回溫

黑膠唱片的生產經過錄音、刻板、電鍍、壓製等，本身即為上個世紀工藝成就的體現；而播放過後的溝槽痕跡，一眨一眨地凸顯出歌手充滿磁性的嗓音。至於唱盤的大小，則剛好能讓人以「捧、端著寶貝」般的姿勢拿取。也因為黑膠擁有這些物質上的趣味，與類比特有的溫度，使得它在CD唱片與數位音樂的包夾之中，仍能殺出一條生路，在市場銷量上有著令人驚訝的反撲成長。

如今喜歡收藏黑膠的人們，大致可分為兩類：一是愛好老歌曲的樂迷（既然歌曲發行年代使用的原始載體就是黑膠唱片，它理所當然成為最好的音樂收藏選擇）；另一種，則是追求以樂曲之類比母帶重新壓製「復刻版」（又稱歷史錄音）的樂迷，他們喜歡細細聆聽未經機器數位處理的原版錄製效果。有些收藏家甚至以「吸膠」來自嘲彼此對黑膠唱片如中毒、著魔般的堅持與喜愛。

此外，這些達人們對於黑膠收藏更各有不同明確的聚焦，讓這個「準古董」物件的知識累積得以鉅細靡遺。比如有人專注於特定的製成年代、歌手出道時青澀的初回盤、限定曲風歌路、專門網羅音質中有雜音的瑕疵版，甚至唱盤本身的顏色不同，都有其分眾市場與評論標準。而配合著精密細緻（甚至手工打造）的類比音響設備，有時僅只是操作古早留聲機緩緩運動、細究唱頭、唱臂、唱針等之組合調整，就足以讓這些樂迷激動不已。在人手一支智慧型手機、數位音檔成千上百的此刻台灣，黑膠迷的同好會卻仍逐年擴大，他們在各式展覽、拍賣、市集、講座上現身，交換彼此的收藏戰利品，也交換持續轉動中的音樂互古溫度。

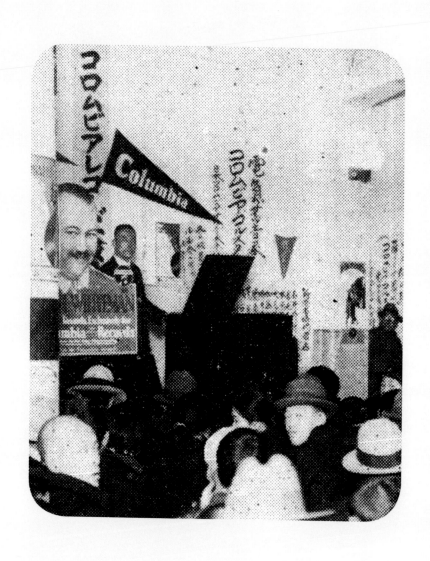

古倫美亞唱片宣傳發表會。（林太崴收藏）

號八百　ラノホラグ　アビムロコ

付器止停動自式由自

¥60.⁰⁰

手頃で買い蓄音器と
云つたら本器を……

Columbia 唱片廣告。（林太崴收藏）

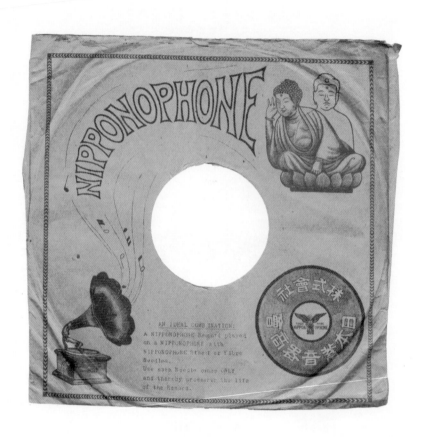

日蓄公司的大佛聽音封套。

即使是打坐的佛，也難以抵抗日蓄唱片的美妙音樂。

（林太崴收藏）

臺灣コロムビア

舞踊會にて好評を博した
コロムビア童謡レコード

廿三、廿四の兩日、臺北市榮座で同
商會後援の下に日高舞踊團の舞踊大會
が開かれました。兩日共畫間は小學生
を主としましたため、シヤータホンに

台灣兒童舞蹈會與唱片宣傳（日蓄新聞‧1931.9.17）

（徐登芳收藏）

1

3

2

1. 1914 年發行的〈一串年〉唱片　　2. 盛進商行 1917 年的語言學習片

3. 日蓄出版的語言唱片學習廣告

（林太崴收藏）

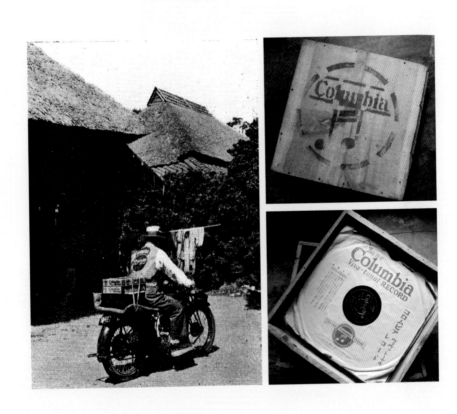

易碎的七十八轉唱片，運送時多有木盒子包裝保護，
在木盒上寫明運送地址、貼上郵票，小心上路！
（林太崴收藏）

兒童與留聲機的合影。（徐登芳收藏）

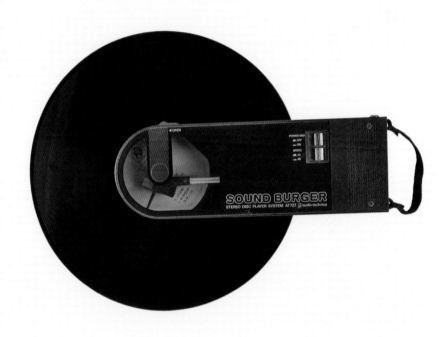

1983 年出品的黑膠唱片「隨身聽」（便攜式播放器）——Sound Burger，
可使用插座或電池供電。（朱約信收藏）

2 音樂心情帶著走：卡帶與隨身聽

聽完你送我彼塊錄音帶　我的心也已經為你冷一半

因為你所選的歌　每一句話　攏親像想欲甲我煞

……

所以我送你一塊錄音帶　來掩蓋我心內陣陣的疼痛

因為我所選的歌　攏是對你　真情真愛　依依難捨

——王識賢〈離別的錄音帶〉

在上面這段歌詞中，錄音帶已不只是單純的聲音載體，也變成一種傳遞情意的媒介物。人們可以自製歌單、精心挑選喜歡的歌曲轉錄至卡帶中，製作混音帶（mixtape），或者乾脆錄製自己所創作演唱的作品。和黑膠唱片不同，小巧的卡帶便於攜帶，像是隨時可與他人分享的貼身祕密。當然，你也可以在任何公共場所，戴上耳機用音樂隔離一切。

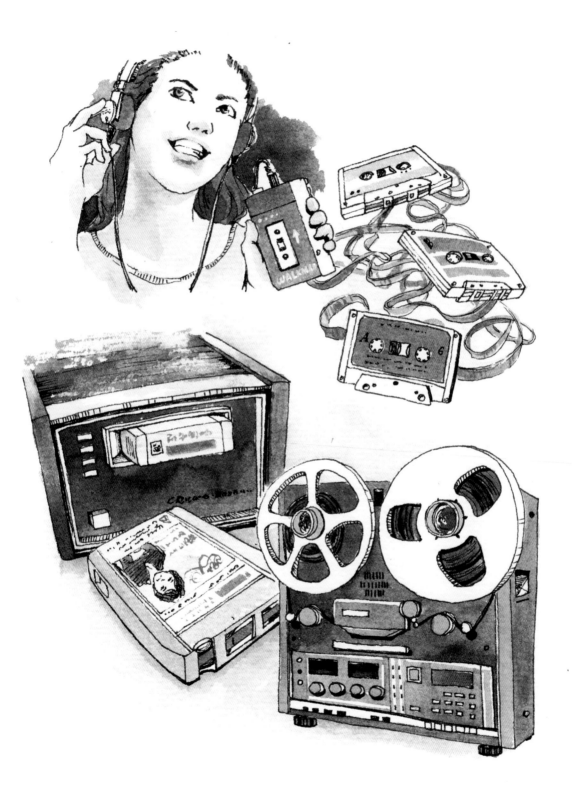

錄音帶家族：從盤式、匣式到卡式

在台灣談起「錄音帶」時，多數人們會直接聯想到卡帶的外形。但事實上，簡稱為卡帶的「卡式錄音帶」（cassette），也只是眾多錄音帶形式的其中一種。而早期的錄音帶材質，也與一般認知的卡帶大異其趣。例如初發明錄音機之時，所使用的錄音材料是鋼絲，因此當時使用「鋼帶」作為錄音「帶」。至於後來研發出塑膠材質的錄音帶中，除了「卡式」之外，曾經還有「盤式」、「匣式」等原理相同、結構不同的錄音帶，各自搭配不同的錄音機。

發明於一九六○年代的匣式錄音帶（8-track cartridge），是最早被應用於汽車音響的音樂載體。九○年代出生的年輕人或許對匣式錄音帶完全沒有印象，但它卻是六、七○年代台灣藍領工作者們重要的音樂記憶。舊型發財車的汽車音響、老式卡拉OK點歌機，或許仍可發現匣式錄音機的蹤影。匣式錄音帶有著「無須換面、可連續播放、可跳轉曲目」的特性。喜愛音樂的老農夫，有時會把小發財開到田邊，將汽車音響的音量調到最大，一邊揮汗工作、一邊以音樂自娛。

卡式錄音機在一九七○年進口至台灣，同年也有國產製品問世。隔年，波麗公司發行了第一批卡式音樂帶。一九七四年，第七期的《音樂與音響》雜誌分別以〈卡式與匣式錄音機的比較〉、〈卡式乎？盤式乎？〉、〈卡式帶好？唱片好？〉各有短長十二項〉三篇文章，進行了卡帶與其他音響設備的比較，顯示當時卡帶的角色已備受矚目，但還未達壟斷市場之勢。然而，在七○年代末期，更輕便的卡式錄音機乃至於隨身聽上市了，錄放音的品質也不斷改善，卡帶已逐漸取代黑膠唱片，成為市面上最主流的音樂載體。

「翻版」、「盜版」與那些祕密流傳的卡帶

由於卡式錄音機操作簡便，使音樂「翻版」和「盜版」也變得容易許多。事實上，過去台灣對歌曲的版權並沒有明確的規範，尤其是外國歌曲的版權更是模糊不清，所以出版商和唱片行未獲授權就推出的卡帶僅能稱為「翻版」，而非「盜版」。一九七六年，唱片公會的一百二十六家會員中，有一百家左右是從事「翻版」業務。唱片行也會提供「代客錄音」服務，將不同專輯的歌曲轉錄至一張卡帶，甚至直接販售「精選輯」。同時，路邊攤、夜市也有隨處可見由地下工廠生產的「白牌」卡帶（也就是真的「盜版」）；雖然沒有正牌的包裝、音質也不一定好，消費者卻樂意撿便宜，讓合法唱片業者恨得牙癢癢。

一九八五年，政府修改著作權法，並和唱片業者聯手大規模取締盜版卡帶，歌手們也群聚站出來聲援反盜版。當時市面上的卡帶，有版權一卷一百二十元，盜版的三卷一百，在夜市甚至可以買到一卷十元。開始取締之後，許多盜版業者也見招拆招，有些二不做、二不休、乾脆連同包裝也一起仿冒，以一般正版卡帶的半價批發給唱片行，唱片行再以稍低於原價的折扣價出售。該年台灣模仿美國〈四海一家（We Are The World）〉模式，推出由六十位歌手聯合演唱的公益歌曲〈明天會更好〉，詞曲作者羅大佑將著作權轉讓給消費者文教基金會，用以宣傳「反仿冒」、「反盜錄」，卡帶卻在上市三天內就供不應求，出現價格哄抬，和從電視節目裡側錄的不完整盜版。在消基會對盜版業者提出告訴後，法院又受理了〈四海一家〉美國著作權擁有者「援非基金會」的提告。自此，原本生產「翻版」外語歌曲錄音帶的廠商，開始被檢舉查問，紛紛選擇搬遷倉庫或暫停營業。許多下游業者和唱片行，也跟著結束盛行的「代客錄音」業務，以躲避風頭。

除了「翻版」、「盜版」之外，還有一些卡帶雖然沒有版權問題，卻只能在地下流傳。例如由胡德夫和楊祖珺在一九七七年李雙澤葬禮前夕整理、錄製的九首李雙澤創作歌曲的卡帶，其實並未正式出版，就在大學校園與民歌愛好者間轉拷流傳著。卡帶裡的〈美麗島〉和〈少年中國〉，後來分別被以「鼓吹台獨」和「嚮往赤色祖國」為由查禁，使得這卷卡帶成為當年熱血文藝青年共享的音樂祕密。

隨身聽與戴耳機的「蛋殼世代」

一九七九年，日本新力公司針對年輕族群，推出更輕薄短小、適於隨身攜帶，且能搭配耳機的個人卡式放音機Walkman。這個革命性的音樂播放產品，隔年即以「隨身聽」為名在台灣的電子大展展出。一台要價數千元的隨身聽，從此成了年輕人不可或缺的日常生活用品。不論走在路上、還是坐在教室裡，耳機一戴，就能將一切紛擾隔絕在外，沉浸在自己的音樂世界。當時的台灣報紙甚至引用日本詞彙，將年輕人熱愛隨身聽的行為，與騎機車、打小鋼珠和電玩、看ＭＴＶ等並列，稱之為「蛋殼文化」，擔憂年輕人因躲在「蛋殼」裡，與家庭或社會疏離。

隨身聽所掀起的音樂私密化風潮，對年輕世代自我認同感的型塑至為關鍵，非但不受輿論過慮的影響，更設定了往後音樂聆聽與分享的主流形式。自此，無論音樂透過什麼新的載體呈現，「隨身聽」都已是人們的基本播放配備，差別僅在於：裡頭放的是卡帶、ＣＤ，還是數位檔案。

卡帶在一九九〇年代逐漸沒落。根據音樂社會學學者何東洪與張釗維的研究指出，當時台灣唱片公司為加速市

場產品的形式一致化，聯手壟斷提高卡帶售價，使其難以和方興未艾的ＣＤ唱片競爭而自體淘汰。從此以後，人們不再需要用六角鉛筆手動快捲卡帶，也不用擔心卡帶播放器的磁頭髒了會刮壞磁帶；即使這些台灣五、六年級生聆聽錄音帶的有趣集體方式不復存在，但卡帶和隨身聽所創造的音樂私密空間與分享經驗，卻深刻保留了下來。

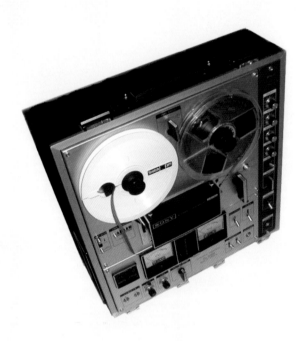

盤式錄音機（Sony TC-630）。
盤式錄音機的錄音磁帶纏繞在轉輪上，然而卡帶則是把這個裝置放入卡匣中。
（by Nixdorf at Wikipedia）

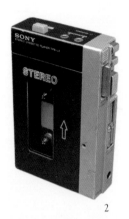

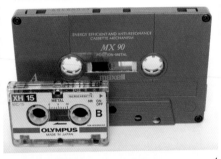

1. 手提式卡帶收錄音機。　2. Sony Walkman 卡帶隨身聽。

3. 匣式錄音帶。　4. 卡式錄音帶（後方）和微型卡帶（前方）。

（以上圖片皆為維基共享資源）

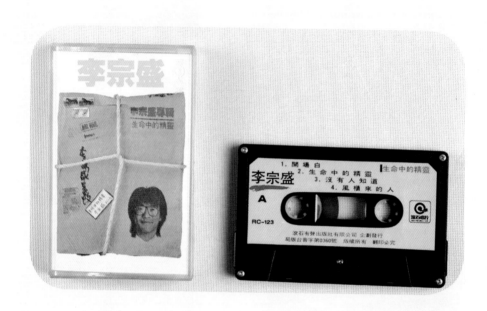

1986 年，李宗盛《生命中的精靈》專輯，

在卡帶 A 面播放的最後，李宗盛加了一段提醒聽眾換 B 面的口白，是卡帶文化最有趣的代表之一：

「對於喜歡剛才這些音樂的人，十幾分鐘太短了，不喜歡的可能又會嫌太長；反正沒有辦法，我必須忠實

地記錄過去一年多生活的經驗、感情的經驗……所以沒有辦法啦，請你換面。」

（李明璁收藏）

3 網路時代的音樂傳播：ＭＰ３、數位串流與YouTube

根據日本唱片協會（RIAJ）在二○一四年的統計，在全球主要唱片市場的營收結構中，數位音樂所佔比重日漸顯著。從排名第一的美國來看，數位音樂的市佔比率已達六成，遠超過實體音樂的三成；而近年來以「韓流 K-Pop」大舉進軍全球的韓國，其數位音樂佔比也超過五成；中國更是高達六成五（實體市場僅一成七）。相對的，台灣雖仍有近六成比重的實體音樂銷售，但數位音樂的市佔比卻也逐年增加。尤其是音樂行動串流，無論是本土品牌如 KKBOX 或者跨國業者，都吸引愈來愈多年輕族群付費訂閱。對多數「九○後世代」來說，踏入唱片行的次數似乎愈來愈少，而這當然跟二十多年來音樂載體和傳播科技的迅速變遷息息相關。

數位音樂的先鋒──ＭＰ３與寬頻網路

九○年代後期，音樂儲存和流通的方式，隨著資訊科技而產生革命性變化。數位檔案讓過去一路演進下來的各種音樂載體（黑膠、卡帶、CD 等）瞬間不再必要。音樂從此變得無形無體──一千首歌和十首歌，不再是一百張唱片和一張唱片的巨大體積差別，只需一個隨身碟的大小便可完全收納。此時，ＭＰ３成了最常見、也更有效率的音樂儲存檔案格式（儘管在壓縮過程中會讓音質變差）。而琳琅滿目、配有冷光小屏幕的 ＭＰ３ 播放器──一只連

結電腦、附有耳機且可獨立操控音樂的隨身碟，則是每個台灣七、八年級生最具青春記憶的象徵物件，正如同五、六年級生不可或缺的卡帶或 CD 隨身聽一樣。

MP3 在寬頻逐漸取代撥接上網的速度革命中日漸蓬勃，進而撼動整個唱片產業。P2P（Peer-to-Peer）網路傳輸技術，讓個別使用者得以不經授權或購買便私自分享音樂。許多人無視著作權規定，大量的上傳與下載 MP3 檔案，直接打擊到唱片公司的獲利，也使得 CD 販售與數位音樂之間，結下難解的樑子。二〇〇一年，成大 MP3 事件 1 為台灣取締違法下載的開端。往後五年間，IFPI（國際唱片協會）進行了一連串打擊違法盜版的行動，如二〇〇二年召集大批音樂人舉辦反盜版大遊行、警告知名的 P2P 軟體 Kuro 並對 ezPeer 提告等。雖然二〇〇五年法官判 ezPeer 勝訴 2，但這些遊說和法律行動已提醒社會大眾在享受網路便利、分享音樂的同時，也要正視智慧財產權的重要性。

然而，除去 MP3 違法下載的問題，其實也有不少音樂人和評論者認同 MP3 作為一種新時代的音樂推廣工具。比如當時的誠品音樂館負責人吳武璋，便以他長期經營實體唱片販售的經驗指出：「買唱片就好像在買樂透一樣，如果聽了不滿意還沒有辦法退貨。但 MP3 的流通與試聽功能，反而會使具有誠意的專輯賣得更好。」3。

1 台南地檢署至成大學生宿舍搜索，查獲十四台電腦存有未經授權的 MP3 格式錄音著作，IFPI 在辨認侵權物品後，對學生提出違反著作權告訴。

2 士林地院指出，目前沒有任何法律規定 P2P 業者必須檢查在平台內傳輸的檔案是否有侵犯著作權，對於如何規範新類型的網路通訊工具，仍待立法機關努力。

3 郭威君，2003，〈台灣流行音樂唱片產業的未來在何方？〉。國立台灣大學新聞研究所深度採訪報導碩士論文。

網路雲端技術與串流音樂服務——KKBOX 的崛起

在 MP3 打開了數位音樂大門、卻也製造了法律爭議之後，二○○三年蘋果電腦推出的 iTunes（多媒體播放器，可以購買、下載、管理影音檔案），開始慢慢培養音樂愛好者上網購買正版數位單曲的習慣。然而，當愈多也愈大（以求較好音質）的檔案，佔據了電腦硬碟，甚至連隨身碟播放器，以及後繼的智慧型手機都不夠儲存空間時，網路雲端科技的誕生又進一步讓音樂傳播革命跨向新紀元。約莫在二○一○年前後，線上串流服務誕生。

串流服務的出現，又再次打擊已被 MP3 重挫的實體音樂市場，這次它不再被視為「非法下載」，轉而進行新的授權談判與發展前所未有的獲利模式。串流音樂擁有許多既有載體之外的優點，一來它透過網路降低了接觸音樂的門檻，二來在樂曲的選取上，則相對平衡了古典與現代、國內與國外、主流與另類等不同形式音樂類型，使之都能有被關注「試聽」的機會。

KKBOX 的崛起就是最好的例子。這家台灣公司善用雲端資料庫的優勢，提供「編輯推薦選單」、「時事活動精選」、「使用者共同創作歌單」、「情境曲風電台」等選擇，以分眾化的 song list（歌單）編輯，引導聽者在面對龐雜繁多的音源時，有更清楚的選擇方向。當音樂一邊播放，系統即記錄下你的喜好、整合好友社群間的流行曲目、擷取地區熱門排行，接著推薦下一首你可能也感興趣的歌曲……消費者只需要月付固定金額，就能訂閱使用這龐大音樂資料庫的權利與服務。這種「吃到飽」付費模式的形成，很大程度地改善了網路非法下載的惡況。如今，超過九成以上的台灣唱片業者，都已和 KKBOX 合作進行數位販售。其他數位串流平台還包括 myMusic（原 ezPeer）、Omusic、iNDIEVOX、Spotify 等。

數位串流不僅在消費面產生影響，在音樂生產創作面，也催生了為音樂創作者量身打造的網路平台，如iNDIEVOX和StreetVoice，對台灣本土獨立音樂主流化的發展貢獻良多。一方面，這兩個平台都提供可以自主上傳音樂創作的網路空間，另方面也透過串流服務技術，讓喜愛發掘新聲的聽眾都可以自由接觸這些多元的原創作品。

誠如iNDIEVOX的創辦人吳柏蒼表示：「過去我們消費後會得到一張實體的唱片，現在則是得到可以使用雲端音樂庫的機會，雖然不再是拿到音樂產品本身，但確實是消費音樂的一種良性方式。」

不只聆聽，更要觀賞音樂：吸睛的YouTube

當前數位音樂市場的服務平台，依不同的消費模式大致可分成：音樂所有權買斷模式（如iTunes）、付費訂閱的串流音樂服務（如KKBOX、Spotify）以及涵蓋商業授權與個人分享、能隨意點播的免費資料庫模式（如YouTube）。

事實上，YouTube平台對唱片公司來說，非但不是影響獲利的阻力，反而如同一九八〇年代MTV電視台所引領的音樂視覺化行銷，具有革命性的市場價值。如今將最新主打歌曲的MV上傳至YouTube，對於無論是大或小、主流或獨立的音樂製作者來說，已是不可或缺、節省預算（毋需投入大筆經費購買電視時段）、擴散既廣且快，且相對有效的宣傳方式。最知名的例子即是透過YouTube傳播紅遍全球的韓國歌手PSY，他的〈江南style〉和「騎馬舞」MV，已經創下史上最多的點閱紀錄，且每天都還在刷新次數。此外，根據Google調查，有超過六成的台灣網友時常利用YouTube搜尋和觀賞歌曲MV，這也顯示我們的音樂聆聽行為與影像觀看密不可分。

漸漸的，台灣亦不乏在 YouTube 發跡，進而被唱片公司簽下當歌手、出專輯的例子。比如在二〇一〇年因上傳自拍歌唱影片，而有百萬點閱，並在一年內變身為歌星的鄧福如。她就曾在演唱時說過：「我真的覺得自己非常幸運，誕生在有 YouTube 的時代。」的確，因為網路與數位音樂傳播，素人的夢想成真，似乎不再那麼遙不可及。

1. 二〇〇〇年代開始流行的 MP3 播放器，冷光背板曾是科技感的化身，
如今卻散發著懷舊氣息。（李明璁提供）

2. StreetVoice 首頁。（網頁截圖，截圖時間 2015.09.09）

3. iNDIEVOX 音樂商店首頁。（網頁截圖，截圖時間 2015.09.29）

4 樂迷的日常養分補給：音樂刊物

在沒有網路的一九八〇年代，介紹流行或各類搖滾的音樂刊物，除了送上最新資訊、不同於主流媒體的多元觀點，協助建立聆賞音樂的知識系譜外，也如同現在的臉書粉絲專頁，提供讀者們某種「樂迷識別證」功能，發展「彼此作為同好」的想像認同。當時很多年輕人，都是靠這些刊物的導引、連結，才開始踏入當代音樂殿堂一窺堂奧。

西洋流行音樂的本土傳教士——余光音樂雜誌

從一九六〇年代開始，廣播主持人余光（一九四三—）便透過他的電台節目《青春之歌》，將西洋流行音樂引介給台灣聽眾。一九八二年，他進一步創辦了《余光音樂雜誌》（以下簡稱《余光》）。在跨國唱片公司陸續來台，而「翻版」與正版大戰即將開打的前夕，這個雜誌就像西洋流行音樂在本地的橋頭堡，對於拓展市場、強化認同，起著關鍵作用。

既以余光為名（這其實是相當罕見而有趣的雜誌命名方式），明顯延續了他個人主持廣播和電視節目的風格基調，多數封面故事皆以美國 billboard（告示牌）排行榜之暢銷金曲和偶像歌手或樂團為主。比如瑪丹娜，就是最常

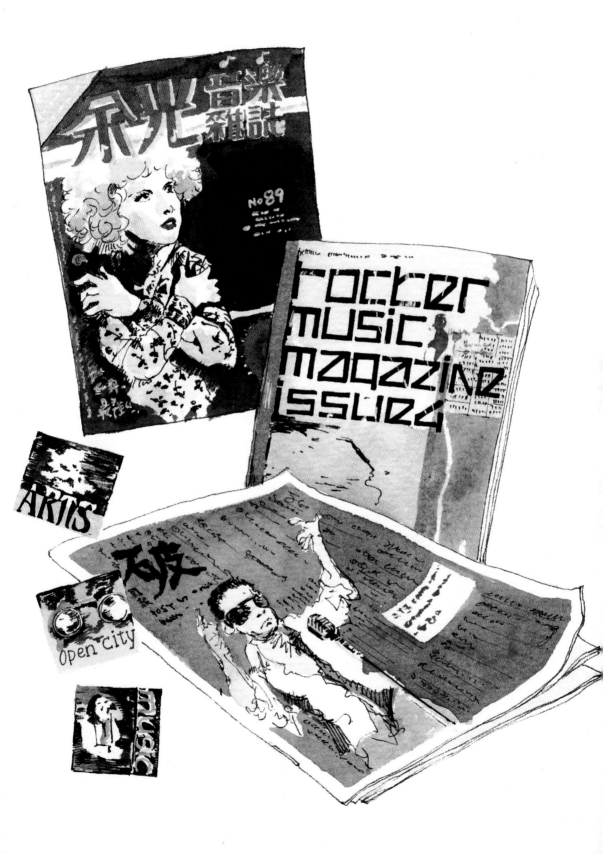

出現在《余光》的明星之一。舉凡她的生平、單曲、MV，乃至於音樂以外的跨界表現等都無一遺漏，甚至雜誌社還曾與飛碟唱片合作舉辦過瑪丹娜的畫圖比賽。除此之外，文字出版的資訊質量畢竟要比一般廣電節目來得豐富，《余光》不僅提供主流化、娛樂化的報導，同時也開始透過樂評、專欄、專題企劃等設計，讓原本在台灣大眾媒體掙不到版面的搖滾或電子樂風，有了多一點被認識的機會。

余光最為人稱道的另一項事業，則是開啟西洋歌手來台舉辦演唱會的歷史新頁。透過《余光》的傳播推廣，本地讀者們從認識了解，進而欣賞喜愛某個樂團或某位歌手。建立在這個基礎上，新興的表演中介市場逐漸開展。一九八三年引進空中補給樂團，是余光舉辦演唱會的初試啼聲（也一鳴驚人）。而一九九三年麥可傑克森的「危險之旅」演唱會，兩個晚上吸引了八萬名粉絲到場狂歡，舉國熱烈關注，更可說是余光音樂事業的巔峰代表。

從「地下」到獨立的音樂啓蒙——搖滾客

相對於《余光音樂雜誌》高度商業化的主流風格，《搖滾客》則是一九八○年代後期引領台灣另類音樂浪潮的旗手。《搖滾客》為本土獨立廠牌水晶唱片的「半機關報」。根據音樂文化研究者羅悅全的分類定義，所謂半機關報意指由相關業者，如唱片代理商、唱片行或音樂pub等所創辦。這類刊物的資金人力、製作規模與讀者涵蓋，雖然不及於流行音樂雜誌，但由於它多半具有更尖銳敏感的獨特品味，以及堅持某種理念的執著信仰，所以在台灣當代音樂史上，仍能扮演相當重要的啟蒙角色。

成立於一九八六年的水晶唱片公司，先是自力發行了專門推廣另類新音樂的《Wax Club》會刊，隔年再進一步正式發行《搖滾客》雜誌。當時正值台灣社會運動風起雲湧之際，人們從政治禁錮的身心枷鎖中開始學習解放。西方眾聲喧譁的搖滾反叛文化，終於有更多機會在這塊土地殺出生路，並提供另一種新世界的想像。《搖滾客》因此對於大眾流行音樂有著毫不留情的強烈批判，與當時一片榮景的台灣唱片市場形成了反差極大的態度對比。「探索音樂思潮，建立權威樂評，絕不販賣流行」是該雜誌高舉的三面大旗，據此，不僅大力推介西方非主流的獨立音樂思潮，同時也鼓勵支持台灣本土方興未艾的「地下樂團」與創作樂人。在沒有網路、媒體，亦無相關資訊的年代，《搖滾客》確為本地搖滾樂迷最寶貴的教科書。

與《搖滾客》發行同一年，水晶唱片亦開始舉辦連續四屆的「台北新音樂節」，這也是台灣最先驅的「音樂祭」之一。和余光積極中介西洋流行巨星來台開唱的路徑相反，他們更致力於發掘本土在地具有潛力或態度的搖滾新聲。據說當年有位來自嘉義、穿著花襯衫、台語輪轉，才二十出頭便能唱出江湖氣味濃烈的藍調搖滾青年，在這個音樂節被唱片公司挖掘，他的名字叫作吳俊霖，也就是後來家喻戶曉的伍佰（一九六八一）。

青年反叛文化的綜合維他命——破報

你是否曾在咖啡館、車站、書店，甚或某個街頭角落，從一個塑膠小箱子中自由拿取一份名為《破報》的免費刊物？又是否曾被這份刊物叛逆挑釁的報導專題、或大膽鮮明的版面設計所震撼？雖然在二〇一四年三月之後，就再也看不到了，但是它以社會實踐熱情所寫下近二十年的獨立報刊歷史，無疑是台灣跨越世代（也跨越了世紀）

最具文化特色的集體記憶之一。

「『有立必有破，有破才有立。』前世代、現世代、孳世代的交替，在立和破的辯證軌道上滑行。在這個過程中，難免留下一些種子，能在這片土地上發芽茁壯。」這是社會學家成露茜（一九三九—二〇一〇），也是《破報》創辦人所寫發刊詞的其中一句，清楚定位了這個刊物的前衛使命。《破報》最先出現在所屬世新大學的《台灣立報》周日版內，一九九五年後獨立發行，並於九七年改為免費索取的刊物。

基本上，每期的《破報》內容大致都會涵蓋社會行動、藝文活動、音樂評介和電影評論四大主題。以音樂部分為例，其編採與評論，標榜不受市場行銷左右的自主判準，內容兼及各國與台灣本地創作，且較聚焦於非主流的獨立音樂。此外，詳盡羅列的當月音樂表演資訊，更是許多城市青年排定日常行程的重要參考。《破報》於是成了城市青年補充多元「反叛文化」養分的綜合維他命。尤其在獨立音樂如雨後春筍般茂盛發展的二〇〇〇年代，這份廣泛印發的免費報刊，和樂團文化產生了魚幫水、水幫魚的共榮關係。

台灣偶像流行音樂──PLAY 流行樂刊

以《全球中文音樂榜上榜》獲得二〇一五年第五十屆金鐘獎最佳綜藝節目主持人的黃子佼（一九七二—），是台灣演藝圈中出了名的流行音樂愛好者與收藏家。早在一九九八年，恰好是他以「節目主持助理」身分出道的十年後，一本由他主辦監製的音樂雜誌《Play 流行樂刊》誕生。

「聽音樂先看Play，再按Play」，從這句俏皮的主題文案，就可以嗅到《Play》設定的輕鬆基調。鎖定青少年歌迷讀者，內容少了嚴肅的樂評和專業知識，相對多了偶像的深入專訪與幕後花絮報導。創刊號由庾澄慶（一九六一—）擔任封面人物，爾後也有日本團體和西洋歌星加入，每期都召喚出不少粉絲，為了支持偶像而購買雜誌。除此之外，《Play》還會不定期結合行銷周邊商品或紀念物件（如二〇〇〇年發售孫燕姿親筆簽名限量版）。

《Play》於二〇〇一年改名為《Play綜藝王》，隔年又改為《Play偶像娛樂情報誌》。自此，這個刊物已經不是傳統定義的「音樂刊物」了，其報導對象也不限於歌星或音樂人，而是所謂「更全方位的藝能偶像」。於此同時，隨著「韓流」興起，那些在台上載歌載舞的男女偶像，他們在大型娛樂經紀公司的市場計畫中，也早已不只是作為音樂歌曲的表演者。或許，《Play》的更名改版其實是種務實，似乎跟上了全球流行音樂市場的這股新趨勢。

1

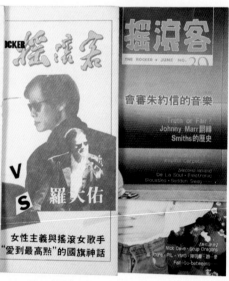

2

1.水晶通訊第三期（1994 年 10 月），「俗媚之外，還有水晶」為當時水晶唱片的標語。

2.水晶唱片出版的刊物《搖滾客》，最左側為 1987 年 6 月出版的《搖滾客》創刊號。（朱約信收藏）

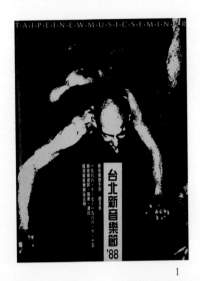

1.台北新音樂節手冊／節目表，1988 年。

2.《搖滾客》復刊一號，「獨立音樂廠牌」專題，2000 年 9 月出版。

3.《搖滾客》復刊號第六期，「女性‧音樂」專題，2001 年 8/9 月出刊。（朱約信收藏）

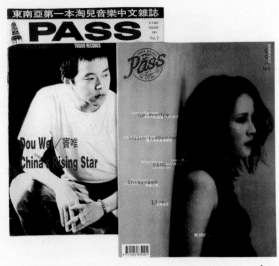

1. 由跨國唱片行 Tower Records 在台灣發行的東南亞第一本淘兒音樂中文雜誌。
2. 《PLAY 流行樂刊》第 24 期，2000 年 3 月。（朱約信收藏）

5 常民歌唱記憶／技藝：卡拉OK與KTV

二〇〇六年，在行政院新聞局舉辦的「台灣意象」全民票選中，KTV脫穎而出，與玉山、小吃和布袋戲等，並列為最具台灣文化特色的象徵事物。近幾年雖因本地市場呈現飽和，且休閒娛樂之替代選擇也多，傳統包廂式KTV的營收成長明顯趨緩；但相對的，化危機為轉機的新興消費市場正同時孕生，比如網路線上KTV、複合式社交娛樂空間等，都持續召喚著島國常民百姓、不分男女老少熱愛歌唱的記憶與技藝。

KTV的前身──日本卡拉OK

回溯KTV的歷史發展，首先與日本發明的卡拉OK密切相關。在日語中「卡拉」（カラ）有「空」的意思，而「OK」（オケ）則是外來語オケストラ（orchestra，即管弦樂隊）的簡稱。因此，卡拉OK──「空樂隊」，顧名思義便是一台只提供伴奏配樂，而沒有歌手人聲的播音機器。其真正的發明者至今仍眾說紛紜，僅能確定高城喜三郎（一九三六─），是此項發明的其中一位專利申請者。這位大阪商人在一九七〇年代，以一台可以自行播放四百首配樂的錄音機器，取代了傳統的風琴配樂樂手，為當地快餐吧中喜歡酒後高歌一曲的客人服務。這台每首歌只收取一百日圓的機器，深受日本上班族喜愛，即使播放音質不佳、歌曲選擇不多（幾乎是年代不可考的演歌民

謠），卻仍舊因其新潮的娛樂效果掀起了熱潮。

最初，台灣引進卡拉OK是為了招呼出差訪台的日本客戶，卻意外的在一九八〇年代初期取代傳統西餐廳，成為新潮受歡迎的娛樂場所。根據新聞報導，當時光是桃園市區，至少就有十幾家掛著「無人樂隊」、「自動伴唱機」招牌的新興卡拉OK餐廳，更遑論燈紅酒綠的台北街頭。

結合MTV：升級版的體驗空間

一九八〇年代的台灣，緊追在日本之後，小型影音設備（如錄放影機）日漸普及。腦筋動得快的商人，更是運用這些新興傳播科技，開發出前所未有的視聽體驗消費。先是「MTV」影視包廂的誕生（這個命名挪用了美國當時專門播放音樂MV的新設電視頻道名稱），本地業者讓消費者自行挑選影片錄影帶後，進入附有電視螢幕和錄影機的獨立小空間中私密觀賞。不久後，卡拉OK也結合上MTV的經營形態，將原本位於開放空間、可移動式的伴唱機器，直接推入個別的MTV式小包廂裡。於是，K（卡拉OK）加TV（MTV）的新混種娛樂空間：「KTV」就此誕生。

兼具卡拉OK音樂伴唱與MTV獨立影視設備包廂兩者優點的KTV，擁有帶領歌唱情緒的影音畫面，亦不必遷就卡拉OK換桌輪唱的公共規則（得苦等麥克風或忍受陌生人的恐怖歌聲），提供了更自在放鬆、私密互動的休閒空間。台灣第一家連鎖KTV「錢櫃」，在一九八九年三月創設第一間店之後，短短半年時間就加開了五家

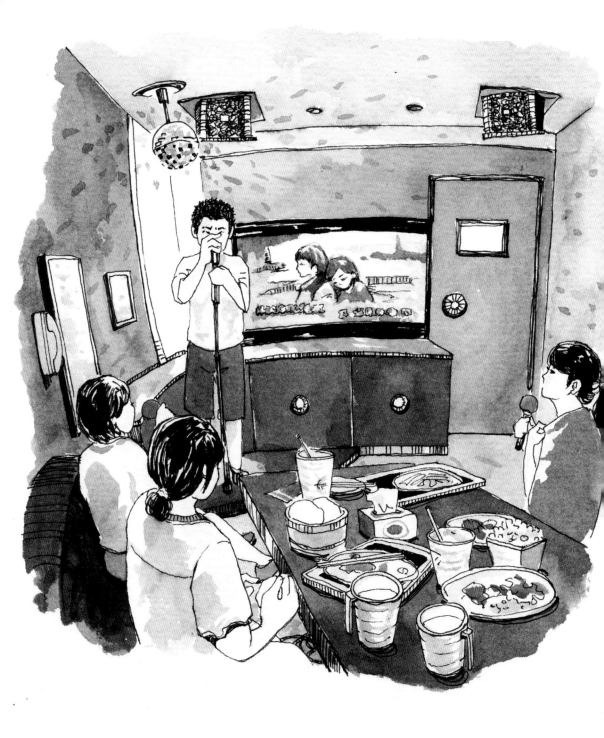

分店，大眾對此新型態娛樂的趨之若鶩程度可見一斑。

隨著科技的研發更新，ＫＴＶ在各方面都持續「升級」。以點歌服務為例，最初服務人員須自行查找顧客所填歌單、再手動迴放音樂錄影帶；稍後演變為音控室設置，搭配傳真式、投影式、按鍵式等點歌系統；最終發展成現在所見的全電腦化點歌查詢設備。再者，ＫＴＶ因為與其他娛樂活動競爭的緣故，也逐漸朝向多角化經營。從純粹的唱歌同樂，演變為兼具餐飲、商業聚會等具多元服務的複合式空間。以二〇一〇年代崛起的新連鎖ＫＴＶ「星聚點」為例，業者一半以上的收入來源，其實已非來自歡唱的包廂費用，而是花樣繁多的餐點和飲料。

不只是唱歌──Ｋ歌、拚酒、搏感情

事實上，擁有某種程度的隱祕性、提供酒精且允許私人娛樂活動的ＫＴＶ包廂，除了作為庶民休閒空間，也常是黑白兩道談生意或「喬事情」的首選地。若以ＫＴＶ為關鍵字搜尋的新聞，竟過半與「鬥毆」、「混戰」、「砸桌」相關。當每個深夜包廂「熱鬧」起來，或許裡頭正是某場談判的恐怖平衡，在外則有黑道小弟、管區警察、社會記者的隨侍待命。

撇開嚇人的治安潛在問題，ＫＴＶ對台灣、華人乃至東亞社會文化的影響極為深刻，吸引許多專家學者的關注。

比如不少樂評都曾指出：「Ｋ歌」已成一種類型曲風。基本上以主流的抒情敘事歌（ballad，亦俗稱「芭樂歌」）為大宗，且音域不能太廣、旋律記憶點要高、歌詞易有共鳴。這種點播收入導向的類型創作雖有固定市場，卻也或

多或少侷限了台灣流行音樂發展的多元性與開創性。

然而也有研究者發現：KTV或卡拉OK文化，不只為都市年輕人帶來歡樂，也意外對於地方弱勢群體（如社區老人或部落原住民等）具有某種「培力」的社會功能。比如許多「老人會」都附設有伴唱機，鼓勵長者K歌的好處良多，對其身心健康、人際社交或社區意識都有助益。而在許多部落，即使卡拉OK裡屬於原住民自己的歌曲並不多，然而透過伴唱帶所連結出的歌唱與舞蹈，還是可以在既有的社群網絡與文化傳承中，交雜發展出一種新的認同情感。

最初的卡拉OK進入台灣被改良升級成KTV，而後又以KTV的形態逆輸入回日本。雖然日本現今仍稱卡拉OK（カラオケ），但其實大多已「KTV化」了。而中國與香港的KTV、韓國的練歌房（노래방），也皆與台灣KTV的演進緊密關連。縱使唱的歌曲與空間配置有些不同，但對於歌唱的熱愛，以及藉此聯繫感情的互動模式，卻早已跨越國境，成為大眾文化中繽紛熱鬧的一道生活風景。

6 從凝視到消費：歌星造型與偶像商品

你是電，你是光，你是唯一的神話，我只愛你，You are my super star。

你主宰，我崇拜，沒有更好的辦法，只能愛你，You are my super star。

穿著精心打造、華麗而略顯誇張的服裝降臨舞台，S.H.E 在「Together Forever」巡迴演唱會台北小巨蛋場，以其金曲〈Super Star〉開場。嗨翻天的歌迷們手中揮舞著不斷變換顏色的「三葉草」螢光棒（彷彿彼此約定相見的代表信物），霎時間不知這首歌究竟是在表述愛情關係，還是直白描繪出歌迷對偶像的崇拜。無論是對歌星的深情凝望，或對相關紀念物乃至周邊商品的狂熱蒐藏，粉絲在流行音樂發展歷史中所扮演的角色，似乎愈來愈重要。

電視表演與巨星造型：鳳飛飛的帽子與劉文正的圍巾

在只有廣播和唱片的時代，奏唱與聆聽幾乎就是音樂的一切；電視出現以後，視覺傳達開始成為流行音樂的重要元素。從「現聲」到「現身」，螢光幕前的表演者競相以獨特的個人造型，爭取觀眾的注目和認同，而製作團隊的工作則擴及音樂本身以外的各種展演規劃、物件或商品設計。

在一九九〇年首屆金曲獎開頒之前，台灣流行音樂每年最重要的盛會其實是金鐘獎。從一九八〇年起開始頒發「最佳男／女歌星演員」的獎項設定，可以理解當時流行音樂與電視節目密不可分的關係。這個獎總共頒了九屆，男女歌手各有一位獲獎超過一次，分別是劉文正（一九八〇、八一、八三年三度獲獎）以及鳳飛飛（一九八二、八三年蟬聯），而他們各自都有著強烈的電視舞台形象。

據說鳳飛飛（一九五三─二〇一二）「帽子歌后」的經典形象，其實出於偶然。某次秀場表演趕不及整理頭髮的鳳飛飛，情急之下戴著帽子出場，結果這個造型大受好評。往後在她所主持的節目（如中視《你愛周末》、《一道彩虹》或台視的《飛上彩虹》），鳳飛飛總是身著時髦長褲、頭戴精美帽子，站上精心打造的聲光舞台，風靡電視機前的千萬觀眾。直到她二〇一二年過世後，都還有歌迷模仿她的打扮參加電視選秀比賽、舉辦紀念演唱會。

根據統計，從一九七二年的第一張唱片《祝你幸福》開始，鳳飛飛在二十五年間發行的八十一張專輯中，有高達五十二張的封面都採用戴著帽子的造型。而她個人的帽子收藏，也從八〇年代的三百多頂持續增加，到逝世時估計已超過六百頂。後來舉辦的紀念展覽中，工作人員不僅要勸導參觀歌迷別拍照，還得阻止情緒激動的他們別忍不住伸手觸摸那些帽子。畢竟對超過一個世代的廣大粉絲群來說，這些華美的帽子似乎就是「鳳姐」本人漂亮而永恆的化身。

與鳳飛飛造型相互輝映的則是「圍巾王子」劉文正（一九五二─）。影視歌三棲的他除了擔任電視綜藝節目《劉文正時間》的製作與主持之外，更將舞台搬到餐廳現場，即使票價昂貴，仍有大批歌迷搶著爭睹巨星丰采。當時他有感於男歌手造型普遍乏善可陳，因而以圍巾作為自己的裝扮重點，果然引發大眾話題。長相俊俏、身材挺拔的劉

文正，在中學時即組樂團翻唱西洋情歌，他的洋派氣質與音樂風格，恰與圍巾造型巧妙結合，營造了「異國王子」般的巨星感受。雖然劉文正出道十年即退隱歌壇，完全不再以偶像之姿現身，但成為傳奇的同時，伴隨他長長的白色圍巾也跟著成了經典，直到今日都還能在綜藝節目中，看到年輕一代藝人的模仿。

當偶像變成商品：寫真集、擋泥板，還有更多更多……

歌星因造型需求而收藏特定物件，相對的，歌迷則因認同情感而展開廣泛蒐藏。尤其在一九八〇年代後期，台灣唱片公司開始模仿日本模式塑造偶像團體，與偶像相關的各類紀念物件，乃至周邊商品應運而生。新一代的偶像與過去講究唱功的歌星不同，他們俊美出眾的視覺印象（包括長相、妝髮與衣著造型）本身即是主打內容，而不再作為音樂演出時取悅歌迷的附帶「紅利」。於是當偶像愈紅，印著其肖像的偶像商品也必然發燒熱賣。值得一提也令人玩味的是，早期歌迷蒐藏的紀念物件，其實多半是唱片公司為了鼓勵購買正版卡帶或CD，而附贈的小東西（如簽名海報、卡片、書籤、文具或布偶等），但隨著「粉絲經濟」的市場效應逐漸成形，由唱片或經紀公司發行販賣的偶像商品，對上各種未經授權生產（可能觸犯法規）的周邊商品，便成了新時代流行音樂的拉鋸戰場。

比如寫真集，是九〇年代前後，台灣最流行的偶像商品之一。「寫真」原為日文漢字，其實就是攝影照片之意。起初主要是女明星發行寫真集（有的強調清純學生氣質，有的則走性感冶艷路線），不久少男偶像團體也跟上這股風潮，比如紅遍華人世界的小虎隊。除此之外，印上肖像的海報、卡片、貼紙、文具、月曆、撲克牌等等，也都成為粉絲們競相蒐集與收藏的對象。小虎隊還因此曾與糖果、麵包等食品業合作。

擋泥板則是饒富台灣本土氣味的偶像商品另一經典。一九七四年，李泰祥（一九四一-二○一四）為三陽「野狼一二五」機車寫了一首經典廣告歌：「野狼～野狼～豪邁奔放，不怕路艱險，任我遨遊」，或許已經體現台灣年輕人視機車為個人自由象徵的想像。機車不僅是交通移動工具，也是自我認同型塑的載具。如何打點機車外型、表現其酷炫形象，和保養它的內部零件幾乎是同等重要的事。於是浮蓋在後輪上的擋泥板，紛紛展示起歷代台灣玉女歌手如金瑞瑤（一九六三-）、楊林（一九六五-）、方季惟（一九六七-）、伊能靜（一九六九-）等。

當然「擋泥板情人」不分國籍，也有許多來自日本和香港的「少男殺手」（如中森明菜和酒井法子，以及周慧敏與葉蘊儀等）。儘管讓偶像跟在自己屁股後面呼吸馬路上的廢氣和煙塵，替輪胎阻擋濺起的小石子與爛泥，現在回想起來其實有點諷刺好笑；但對於當時的追風少年來說，這不僅關乎對偶像與同儕的雙重認同，能讓心中女神貼在擋泥板上與自己一同遨遊尬車，就是一種單純的親密佔有/戰友。

千禧年前後數位浪潮來襲，唱片銷量銳減，但與現場展演直接相關的周邊商品絲毫不受影響，反而更加熱賣。參加5566簽名會得按照規定手持海報才能進場、S.H.E演唱會則要穿上專屬T恤、阿密特演唱會揮舞的螢光棒顏色必須正確……無論是蒐集或展示物件，粉絲總會依循自己社群形成的專屬暗碼，藉此分享彼此最忠誠熱情的認同。

當偶像自創「潮牌」

如今，有些商品即使沒有印上偶像的肖像，也不是演唱會限定，僅只是「代言」關係就能吸引歌迷的消費。換句話說，偶像本身已成了一種品牌。據此，擁有堅定迷群的音樂偶像們開始設計各類商品，除了拓展事業版圖，也

強化了偶像自身代表時尚、「潮」與「型」的形象。

比如周杰倫（一九七九—），在二〇〇六年與設計師合作開設「潮店」PHANTACi，販售自有設計服飾也代理進口運動商品，藉此營造品牌混搭的「J-style」。另一成功案例則是五月天主唱阿信，與其高中美術班好友共同創立的「潮牌」StayReal，專門設計 T 恤，也和日本公司合作推出 Hello Kitty、哆啦 A 夢等聯名款。除了在台北、香港、上海、東京等地開設實體店面，也進行網路販售，後來甚至還開了專屬的咖啡店。對許多「五迷」們來說，穿上 StayReal 就好像把五月天的創意想像也穿上身；而到 StayReal Café 品嘗一杯阿信研發的飲料，就算沒遇上偶像老闆，也彷彿將「夢想」灌注到身體裡了。

逐漸地，音樂的「流行」從電視機中溢出，周邊商品和偶像的自創品牌蔓延到歌迷房裡的書桌、牆壁、隨身文具，攀上外衣、滲透歌迷的生活與身體。將這些商品披披掛掛、穿戴在身，或者安置擺放在日常生活空間裡，也不再只是作為歌迷的膜拜儀式，而轉化成為個人生命記憶中，走過青春歲月的美好象徵。

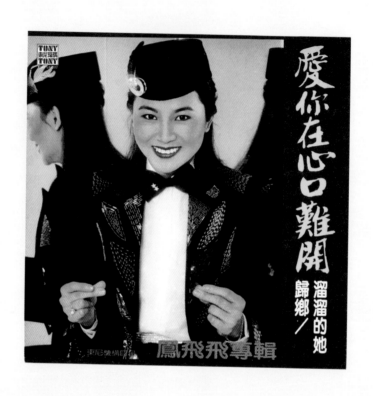

鳳飛飛《愛你在心口難開》，東尼機構，1981 年。
（朱約信收藏）

蘇打綠歌迷收藏的專輯與專輯附贈海報等，圖左的毛巾為 2009 年日光狂熱的演唱會週邊。
（歌迷收藏）

1. 上方為 2007 年蘇打綠的賀年小卡；
下方是 2007 年「無與倫比的美麗｜蘇打綠小巨蛋演唱會」場上從天而降的紙條，
每位蘇打綠團員都有各自簽寫的版本。（歌迷收藏）

2. 圖中央為蘇打綠簽名的「小情歌」demo，是第二張專輯《小宇宙》的預購禮。
（歌迷收藏）

我的「歌物件」

文—馬世芳

現在的年輕人，怕是難以想像二三十年前，一部擱在自己書桌上的收音機，對青春期的孩子有多麼重要。它陪你做功課、Ｋ書、入睡、起床，那些只聞其聲卻從來不知道長相的節目主持人，就是你未曾謀面的哥哥、姊姊（當年甚至還不興ＤＪ這種稱呼）。網路還沒普及、手頭也沒幾個零用錢的年代，走進唱片行買一卷正版專輯錄音帶得花一百多塊，茲事體大，不能常買。那些廣播節目往往就是你認識時新歌曲、溫習經典作品的唯一來源。錢省下來多買幾卷空白帶，把節目播歌的部分錄下，自製合輯，也能開開心心聽上好一陣子。

多少人曾經去文具店買一疊信封信紙，一邊聽節目，一邊把該Ｋ的書擱到一旁，攤開紙筆一行行寫下青春歲月的百無聊賴和瘋狂夢想，寄到那令人神往的電台地址，給那位你從來不知長相，卻覺得一定比爸媽還懂你的主持人？

多少人守在收音機旁，屏息等著主持人宣讀：「師大附中署名『划水鴨子』的同學點播給中山女中王小美同學這首田希仁〈放在我心上〉，『還記得一起躲雨的那一天嗎？謝謝妳替我多剪一格公車票，祝妳聯考順利』……。」

我在一九八九年入行做廣播，那還是「前網路時代」，每星期總會收到一疊聽眾來信。一般而言，女生的字總是寫得比男生好看，還會細心摺成拆了就無法復原的複雜形狀。信裡常絮絮叨叨生活中的煩惱、對世界對社會的不滿、對未來的種種想像……。那些青年現在也都和我一樣成了中年人，但我還留著一個鐵匣，裝著幾十封當年寫得特別好的聽眾來信。信紙都泛黃了，字裡行間的情感依然鮮活熾熱。

現在有些 DJ 做直播節目，接 call-in 之餘還得同步打開電腦螢幕，隨時注意網路留言板的動態，和聽眾多方即時互動。我去中國的電台參觀，直播節目的 DJ 還得同時注意聽眾湧進來的微博、微信、短信簡訊，一一挑選宣讀，即時反應。音控台上一列排著四五個大大小小的螢幕，七手八腳忙得不得了。一封聽眾來信動輒下筆數千言、滿滿好幾頁的時代，是不會再有了。我真不想承認自己懷念那個寫一封信你來我往動輒要等一個星期的時代，但是，唉，我確實懷念那個時代。

大概是一九八〇年代中期吧，市面上出現了「雙卡座」的收錄音機，不但可以把廣播節目錄到卡帶，還可以利用「雙卡對拷」複製別人的卡帶，或者自製精選輯。「自製精選輯」這件事情太重要了！多少人嘔心瀝血、徹夜不眠，和一疊疊卡帶奮戰，萃取每張專輯的菁華，細心設計曲目曲序，還不忘細細謄抄歌詞、繪製封面，只是為了獻給心裡的那個「她／他」。

一九九○年代，大學校園還曾經流行過一陣子「卡帶傳情」的服務，似乎是從「玫瑰傳情」延伸出來的……活動期間只要決定你的指定曲，連同服務費用交給某社團，他們就會在你指定的時間把那卷卡帶連同信箋送到指定對象上課的教室，信差會對著全班大聲宣讀致送者和收信者的名字，然後就有一位面紅耳赤的女孩在全班鼓掌中衝上前來火速搶下禮物，再衝回座位把它藏好。啊，多麼純情的時代。後來大概有人提醒「卡帶傳情」生意愈做愈大，扯到侵犯著作權什麼的就糟糕了，這類活動才告絕跡。

「卡帶傳情」最受歡迎的歌是什麼呢？仔細回想，大概是優客李林的〈認錯〉、王傑〈忘記你不如忘記自己〉、杜德偉〈鍾愛一生〉、高明駿〈誰說我不在乎〉（啊我們都記得廣告裡被潑了一臉水的郭富城）、周華健〈讓我歡喜讓我憂〉，這些廣播、電視播了又播的青春金曲吧。

大概同是一九九○年前後，比較認真的「高端樂迷」聆聽平台漸漸從LP唱片轉移到CD陣營，一開始唱片行的陳列架都是為LP設計的，為了配合貨架陳列，早年的CD都裝在窄窄長長的紙盒裡，後人稱為「長條版」，盒子有一半是空的，純粹為了在唱片行貨架便於拿取。等到LP全面淘汰，貨架紛紛改製成便於CD陳列的尺寸，那極不環保、浪費材料的「長條版」外盒也就絕跡了。

不過，無論LP或CD，原本都是「發燒友」和「認真樂迷」在玩的東西，對絕大多數年輕人來說，買的永遠是錄音帶；且不說夜市地攤「三卷一百塊」的盜版價，即使買正版卡帶，一九八○年代末的行情是一卷一百多塊，總比兩百多的LP、三四百的CD劃算得多，更別說價格高不可攀的唱機，遠不如兩三千塊一部的卡式隨身聽可親。那是台灣唱片工業飛速膨脹的好時光……葉啟田「愛拼才會贏」據說賣了一百萬卷卡帶，若以當時百分之五十的

盜版率逆推，實銷還要再加上一百萬卷盜版。也就是說，當時台灣不過兩千萬人口，這卷錄音帶賣出相當於全國總人口百分之十的驚人數量。

錄音帶除了便宜，另一個難以取代的好處，就是它可以塞進隨身聽，跟著你趴趴走。人生第一台隨身聽，就和第一輛腳踏車同樣重要；腳踏車代表你擁有「自主長程行動」的能力，隨身聽則代表你擁有了專屬於自己的聲音領域，不論人在何處，只要塞上耳機，就能用音樂把自己和世界瞬間隔開。於是多少青年人的書包裡，總是塞著幾卷錄音帶、一只隨身聽，還有一排備用的三號電池。錄音帶不比ＣＤ或者ＭＰ３，沒辦法按鈕選曲，老是按「快轉」找歌又特別浪費電池，於是一卷帶子總是得從頭到尾十首歌認真聽完。一張專輯一旦聽熟，曲序也牢記在心，在一曲唱罷、下一首歌之前的三秒鐘空白，你總是在心裡提早播放它的前奏。由於載體天生的「不方便」，反而讓我們把每一卷買來的錄音帶都聽得滾瓜爛熟。

我總是說：音樂的生命，一半活在舞台上，一半留在唱片裡。唱片可以反覆聽，舞台上的音樂卻稍縱即逝，身在現場的經驗難以重現難以複製，即使留下錄音錄影，也不可能取代親身經歷的震撼。我有一本硬皮相簿，蒐集了歷年看演唱會留下的票根，其中最古的一張，是羅大佑一九八四年中華體育館歲末演唱會的門票，淡綠色美術紙精印，高反差的黑衣墨鏡身影橫在中央高高舉起手，字體、版式都極到位，猜是與羅大佑合作多年的平面設計杜達雄手筆。那年我才十三歲，跟著母親去看演唱會，羅大佑那些深沉的歌，我當然一口氣消化不了，這張票根倒是留下了。稍稍再長大一些，等我聽了不少西洋搖滾，再回頭聽當年那場演出實況專輯《青春舞曲》，大為震動，終於懂得當時還沒開竅的自己見證了何等豐偉的歷史事件，於是更加慶幸自己留下了那張票根，做一個見證的信物。

早年的演唱會門票設計爭奇鬥艷，尺寸、材質、印刷方式各有巧妙，蒐集起來儼然有類似集郵的樂趣。後來電腦系統全面接管票務，票面一律是制式規格打上點矩陣列印的文字，門票設計這門手藝就此消亡，嗚呼，我再也懶得蒐集那些索然無趣的票根了。倒是有機會參與若干演出的幕後工作，總會拿到一張掛在胸口的工作證，這些年累積了總有幾十張，統統掛在一起，層層疊疊五彩斑斕，恍若南亞節慶祈福的花環。

隔一段時間，總要清理衣櫥，扔掉一兩年沒再穿過的衣服。前幾年搬家，大扔特扔，總共扔了一百三十幾件，幾乎都是Ｔ恤，十幾年累積下來的。白Ｔ沒過幾年領口袖口就泛黃了，黑Ｔ洗過幾次會變成灰Ｔ，圓領穿得多了會愈撐愈大變成荷葉領，都不能穿出門。起先改當睡衣穿，後來連睡衣都多得用不完，就扔吧。

但總有幾件捨不得扔，甚至捨不得穿的Ｔ恤。有一件Ｔ恤，入手至今十多年，只穿過一次。那是「交工樂隊」的紀念Ｔ恤，正面「交工樂隊」四字黑底紅字豎寫，簡潔大方。這件二○○一年左右的Ｔ恤到底是買的還是送的早就不記得，因為怕褪色，一直沒捨得穿。後來交工解散，這件Ｔ恤成為一個時代的紀念，就更不想穿了。十三年後，林生祥在故鄉美濃舉辦《我等就來唱山歌》專輯十五周年紀念演唱會，我才把這件衣服找出來，穿去美濃演唱會現場。那些歌，就和我身上那件初次上身的Ｔ恤一樣，光彩如新，依然令人熱血沸騰。

有一件當初是白色的Ｔ恤，如今早已泛黃，還有一些洗不去的斑點，領口也變成了荷葉邊，但我始終留著——它的胸口印著一幀高反差的搖滾先驅薛岳肖像，視覺風格強烈而洗鍊，是一九九○年他發行最後一張專輯《生老病死》時期的紀念品。薛岳在那年辦完「灼熱的生命」演唱會不久，肝癌辭世，時年三十六歲。這件Ｔ恤，我大概也沒機會再穿了。

說起來，我還曾經接收薛岳穿過的幾件衣服——他和家母是好朋友，也算看著我長大。薛岳辭世，我輾轉收下他的兩三件套頭毛衣，式樣很好，我穿了好幾年。那幾件衣服沒有留到現在，倒也說不上可惜。心裡記得穿著它們的感覺，也就夠了。

（馬世芳，廣播人、作家，曾獲廣播金鐘最佳流行音樂主持人獎。著有散文輯《耳朵借我》、《昨日書》、《歌物件》、《地下鄉愁藍調》。）

流行音樂大事件

文／劉純瑄、李明璁

1. CITY OF SADNESS (Opening Theme) 悲情城市〈序曲〉
2. Theme of "HIROMI" ♯1 寛美之主題 1
3. 流れゆく時 流逝的歲月
4. Theme of "HIROMI" ♯2 寛美之主題 2

歌詞不穩曲盤
尚無取締規則不能沒收
唯禁止其發賣解說書

流行歌曲。影響于民眾生
活感情實大。而對中介之
寄音器曲盤。發賣當局。
須要嚴重取締。以是。內
務省。自昨年春。改正出
版法。設曲盤納本制度。
然而臺灣出版規則。如無
此曲盤納本規則。故容臺
灣本曲盤會此發行之流行
歌。〈街路的流浪〉。
問題。全島已散出一
相當流行。至去十九
因無新規不能沒收。

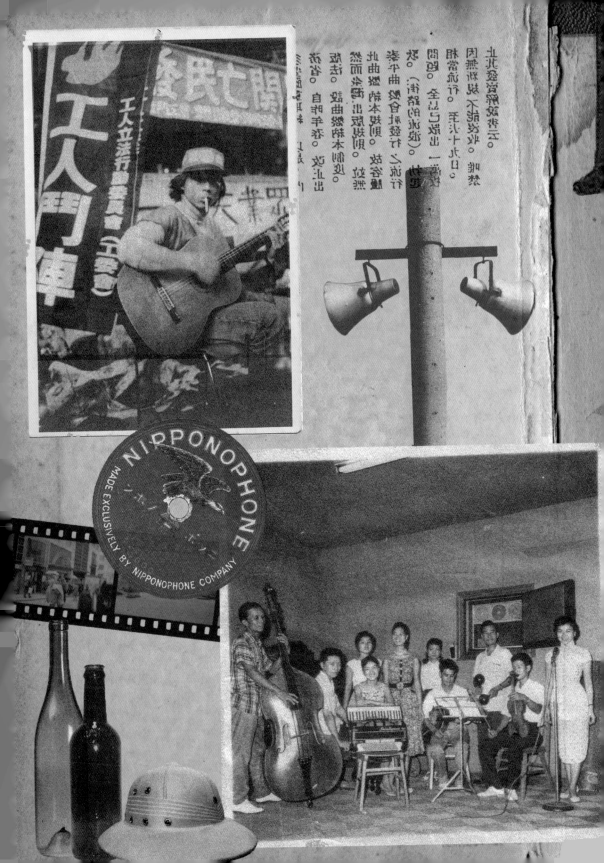

1 跳舞時代：摩登台語唱片

人生就像桃花枝，有時開花有時死，

花有春天再開期，人若死去無活時，

戀愛無分階級性，第一要緊是真情。

高亢且中氣十足的清麗女聲，伴著輕快復古曲調，娓娓唱出的卻是淒美的愛情故事：一位富家子弟愛上了貧困的牧羊女，兩人雖彼此相愛，千辛萬苦地突破禮教束縛，最後卻仍因門戶之見而被迫分開……。現在看來，這似乎是有點老套的情節設定；但放在一九三二年的台灣，它不僅象徵著自由開化，用詞也十分大膽。更重要的是，它是台灣第一首在街頭巷尾傳唱的流行歌 4──〈桃花泣血記〉。

這首歌原本是為了上海聯華影業公司製作、來台灣上映的電影《桃花泣血記》所特別打造的同名宣傳曲兼主題曲。一九三○年代的電影仍是黑白默片，為了使觀眾能更融入電影故事，通常都有樂師，以及負責解說劇情的辯士

4 究竟台灣第一首流行歌為何，研究者有不同看法，但大多認為一九三一年灌錄的〈烏貓行進曲〉，可能是台灣史上首度出現屬於「流行歌」風格的第一張唱片。不過，最廣為人知、在當時確切造成**轟動**的第一首「流行」的歌曲，則是隔年由純純所演唱的〈桃花泣血記〉。

在場。當時為了宣傳電影，特別邀請知名的辯士詹天馬依照劇情作詞、共樂軒西樂隊指揮的王雲峰作曲。兩人譜寫的這首〈桃花泣血記〉，在樂師們穿梭大街小巷的演奏下，為電影打開知名度。歌詞中出現的「結果發生啥代誌，請看桃花泣血記」，類似章回小說中「請見下回分曉」，成功勾起了廣大聽眾的好奇，爭相買票進戲院一探究竟。

台灣歌謠市場的先行者——古倫美亞唱片

〈桃花泣血記〉隨著宣傳車唱遍大街小巷，讓長期受日本殖民統治、而不太敢以母語放膽高歌的台灣人，終於有了用音樂公開表達自身文化認同的新機會。於此同時，從日本引進的現代錄音設備與新式留聲機，也使得歌曲的製作、流通和消費變得更為容易。體察到台灣人「想唱和聽自己的歌」，並將此欲望與唱片這個新鮮玩意兒相結合的幕後推手，正是古倫美亞唱片公司。

一開始，古倫美亞灌錄了中老年人愛聽的南管、北管，與受年輕人歡迎的歌仔戲；之後又看準電影宣傳曲的商機，將〈桃花泣血記〉錄成唱片；接著，自西方的社交舞步和流行曲式傳入後，他們也跟上風潮，開始生產舞曲和台語流行歌。古倫美亞無疑是當時台灣唱片業最響亮的品牌，公司所聘用的詞曲創作者和歌手，亦成為台灣音樂人的先驅典範（請參閱本書第四章第一節）。他們的成功發展，吸引了其他日本唱片公司如勝利、日東等相繼投入台語歌謠市場，共同創造了一九三○年代台灣流行音樂史上第一個黃金時期。

「跳舞時代」裡的自由新女性

同一時間，由島內知識菁英與藝文人士發起的「台灣新文化運動」，也為社會各階層注入自由開放的新觀念，並進一步改變台灣流行歌的風貌。其中《台灣新文學》雜誌更是與唱片業關係密切——雜誌社的資金大都來自於唱片業者的投資，文人們也會以歌詞寫作當成回報。最有名的例子，就是擔任古倫美亞首任文藝部負責人的陳君玉。

由他作詞的〈跳舞時代〉，所描述的主角正是當時俗稱「黑貓姐」的「毛斷（modern）文明女」，擁有「自由志」、主張「社交愛公開」。這首歌既反映了現代女性活躍的人際關係與社交生活，也表現她們追求獨立自主的精神，反對三從四德、以父權為尊的傳統禮教束縛。

另一首歌〈女性新風景〉更是絕妙，以尖銳的筆調嘲諷男女權力的爭奪、婚姻關係的拜金傾向，也省思女性在新舊社會之交的兩難。歌詞裡有一段是這麼唱著：「一班自稱文明女／卜選有錢做丈夫／無管頭腦是新舊／甘願作人附屬物」，即便二十一世紀的現在聽來仍相當犀利。

除了女性自主，「自由戀愛」的主題當然也不能少。〈望春風〉擺脫了「父母之命、媒妁之言」的婚姻觀，描寫女性愛上「面肉白少年家」的思春情懷。再如〈我愛你〉與〈你害我〉這兩首歌（其實是頗為詼諧的對比創作），從歌名到內容，都大膽直白地描寫出親密關係中又愛又恨的嬌嗔。還有〈戀是妖精〉，則在「教導」年輕人該如何談戀愛，奉勸各位別在愛情中迷失自我。這些歌曲中洋溢著開放觀念與自由想像，較諸後來台灣多數主流抒情歌，都來得進步前衛。

大鳴大放的戛然而止

雖然廣受歡迎，台語流行歌的發展卻備受政治壓制。一九三七年後，隨著日本軍國主義開啟戰端，殖民政府也在台灣高壓推行皇民化運動，並在一九四一年提倡「新台灣音樂運動」；一方面強制剔除這些流行歌謠原本的台語歌詞、重新填上歌頌皇國軍旅的詞，同時也將溫柔婉約的情歌置換成軍歌進行曲。如此不倫不類的政治介入，當然重創了流行音樂市場，也扼殺了本土文化的生機。

 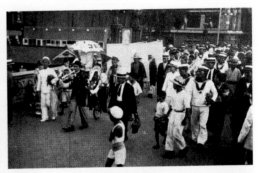

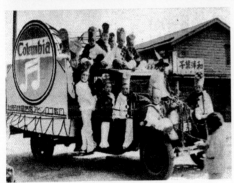 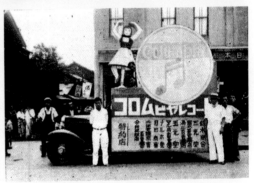

日治時期的唱片公司打歌方式：將唱片公司的看板掛上宣傳車，車後跟著樂隊陣仗，
一邊演奏、歌唱、發傳單或歌詞，沿街熱鬧宣傳。

這些照片皆為 Columbia 唱片的宣傳車，除了汽車以外，也有人力手拉車。（林太崴收藏）

1

2

1.〈桃花泣血記〉的唱標。就是這張由純純演唱的歌曲唱片，打開了台灣流行樂壇的摩登時代。
2.〈我愛你〉、〈你害我〉兩首歌，收錄在同一張唱片的正反兩面，唱出又愛又恨的戀愛少女心。

（林太崴收藏）

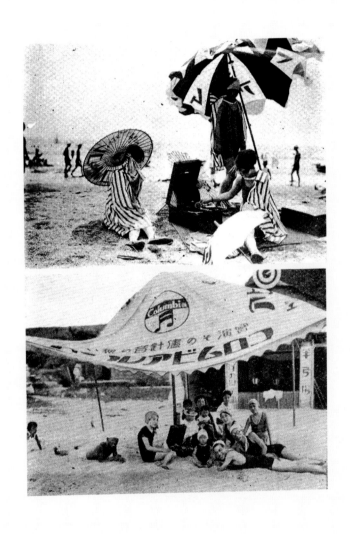

　　打著陽傘、帶上又大又重的手提式留聲機（相當於古時候的隨身聽），
到海邊吹風、戲水、享受音樂，不論在哪個時代都是年輕人的時髦活動。（林太崴收藏）

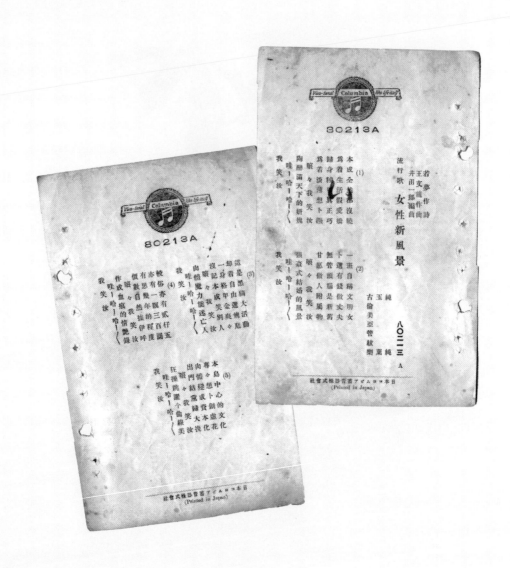

〈女性新風景〉原始歌詞。（林太崴收藏）

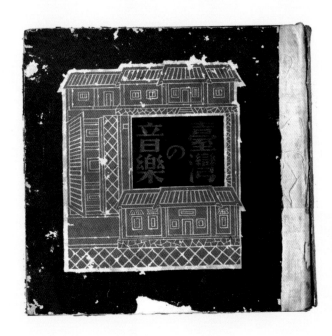

1943 年日治時代發行的最後一套唱片，
收錄各樂種精選，封面繪有台灣傳統的三合院建築。（林太崴收藏）

2 禁歌金曲：壓抑年代裡的自由之聲

若想起故鄉目屎就流落來，免掛意請妳放心我的阿母。

雖然是孤單一個，雖然是孤單一個，我也來到他鄉的這個省都，不過我是真勇健的，媽媽請妳也保重。

這首由文夏（一九二八─）演唱的〈媽媽請妳也保重〉，渾厚的嗓音唱出獨自一人到他鄉打拚的遊子對母親之掛懷，一方面希望媽媽不要擔心，一方面也為自己打氣。改編自日本歌曲的旋律，卻充滿濃濃台味。但難以想像在五、六十年前，這首情真意切的歌曲竟曾被列為禁歌，除了因為「東洋味」太重，國民黨政府也擔心描繪思鄉主題的歌曲，會讓軍中的士兵「懷憂喪志」。

無奇不有的禁歌理由

台灣第一首被禁止的流行歌，是一九三四年由泰平唱片所發行之〈街頭的流浪〉，歌詞唱道「景氣一年一年歹生意一年一年害／頭家無趁錢 轉來食家己／哎喲！無頭路的兄弟」，直白描述失業等社會經濟問題。唱片發行短

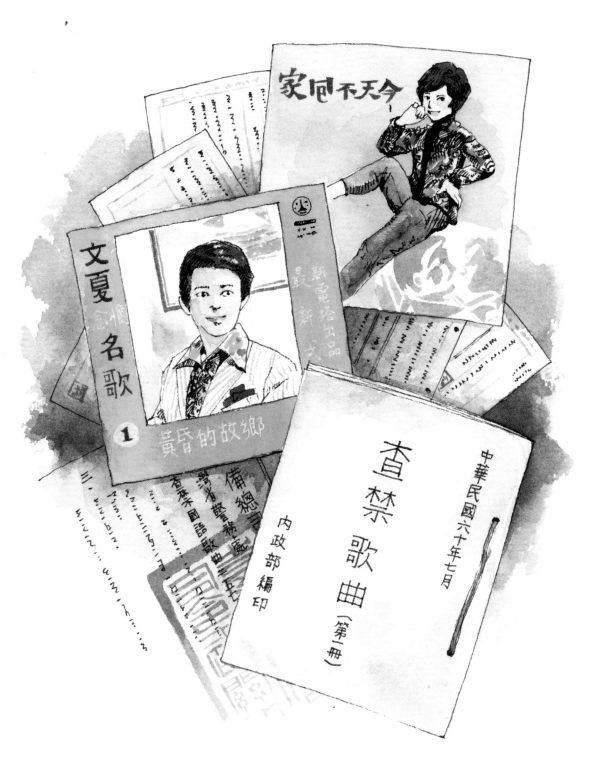

短一個月，就已銷售約兩萬張，此等盛況引來日本政府注意。隨後便以此首歌曲具「頹廢思想」、「負面的社會描繪」為由，下達禁令。然而當時並無法規可直接禁止唱片本身，於是只禁印了那一張薄薄的歌詞單。

一九四九年，國民黨政府遷台後實施軍事戒嚴，剝奪了台灣人民的各種文化表達自由，其中當然也包括查禁流行歌曲。最初，由保安司令部（一九六一年改稱為警備總部）負責審查，一九七三年後則改由新聞局接手。審核標準一開始只有籠統的三條（不可為匪宣傳、影響民心士氣與破壞善良風俗），後來鉅細靡遺列出了十點5，此後只要隨便安上任一條名義——甚至不用指出明確的原因——歌曲就會受到查禁。毫無疑問地，禁歌理由在那個噤聲年代，總是千奇百怪。

禁歌中最有名也最諷刺的代表經典，當屬人人都能唱上兩句的上海老歌〈何日君再來〉。現在聽來一切正常規矩，當年卻只因為歌名和歌詞中屢次提及的「君」與「軍」同音，被認為是「期待共軍或日軍再來」而被禁唱。再比如清新民歌〈捉泥鰍〉（也是許多人童年的聲音記憶），原本歌詞填的是「小毛的哥哥帶著他去捉泥鰍」，卻因為新聞局認為「毛」字可能讓人聯想到毛澤東，唱片公司為求審查過關，趕緊改成了「小牛的哥哥」，也就是我們現在唱的版本。

審查對象除了歌詞內容以外，演唱使用的語言，也是審查重點：台語、客語、原住民母語都相當顯著地受到壓抑。尤其是一九七六年《廣播電視法》公布後，規定「電台對國內廣播播音語言應以國語為主，方言應逐年減少」。當時電視台播 台語歌曲的額度為一天最多兩首，且每首不得超過一分鐘。〈收酒矸〉、〈燒肉粽〉、〈天黑黑〉，這些台語民謠在「禁說方言」的氛圍下統統要改，甚至直接被禁。除其所佔比率，由新聞局視實際需要定之」。

此之外，有些考量甚至無關內容、語言，例如歐陽菲菲（一九四九—）〈熱情的沙漠〉一曲，居然只是因為開頭第一句末，加了一個「啊」，就被認為具有性暗示意涵，而被查禁。

回顧各式各樣的禁歌理由，現在看來滑稽可笑，其實當時的氛圍卻相當蕭殺。一九六九年，唱紅了〈今天不回家〉的姚蘇蓉（一九四五—），有一次在高雄登台演出時，受到台下歌迷熱烈點歌要求，便演唱了同樣也遭禁的成名曲〈負心的人〉。沒想到演出結束後，即被隱藏於群眾中的便衣警察帶走，並因此取消了她在台灣公開演唱的資格，從此一代歌后只能轉往東南亞表演發展。

愈禁愈愛！愈禁愈紅！

然而禁止的法令，終究無法阻擋民眾對音樂的自由聆聽與傳唱欲望。大家一起唱禁歌，成了許多台灣人宣洩不滿的出口。像是〈望你早歸〉、〈媽媽請妳也保重〉、〈望春風〉、〈補破網〉、〈黃昏的故鄉〉等，因被當時的黨外人士在增額民代選舉政見發表會上演唱，而被賦予了新的政治反抗意涵，甚至並列為「黨外五大精神歌」。而民歌運動代表人物之一楊祖珺（一九五五—），所唱的〈美麗島〉，更與一九七九年的「美麗島事件」有著微妙的

5 分別為（一）意識左傾，為匪宣傳（二）抄襲共匪宣傳作品曲譜、詞句頹喪（三）影響民心士氣（四）內容荒謬怪誕，危害青少年身心（五）意境穢淫，妨害善良風俗（六）詞曲狂蕩，危害社教（七）鼓勵狠暴仇鬥，影響地方治安（八）反映時代錯誤，使人滋生誤會（九）文詞粗鄙，輕佻嬉罵（十）幽怨哀傷，有失正常。

關聯（請參見本章第四節）。此外，對於被國民黨政府列入「海外黑名單」、無法歸鄉的海外台僑來說，禁歌也具有身分認同的意義。其中，文夏演唱的〈黃昏的故鄉〉因為唱出了台僑有家歸不得的苦悶心聲，彷彿成為地下國歌被廣為傳唱。

除了異議份子，一般民眾也深受禁歌吸引。前所提及的姚蘇蓉，在當時擁有八、九十首被禁的歌曲，因此被封為「禁歌天后」。她的成名曲〈負心的人〉因翻唱自日本歌，再加上歌詞中「櫻紅的唇 火樣熱烈的吻」，被認為內容低俗而被查禁。但她的每場表演中，仍有許多觀眾苦苦哀求她演唱。謝雷（一九四〇—）的〈苦酒滿杯〉即使被禁，其收錄專輯仍在半年後銷售破百萬張。而有著獨特鼻音、舞台表演效果十足的「青蛙王子」高凌風（一九五〇—二〇一四），一首〈泡菜的故事〉，大街小巷都在模仿，結果被新聞局評定是「靡靡之音，擾亂社會大眾」而查禁。當然，愈禁愈紅，直至今日「泡菜 泡菜 不是什麼大菜／泡菜 泡菜 只是一盤小菜」這句直白有趣的歌詞，依然讓人記憶猶新。

當時如果要聽這些禁歌，必須用盡各種手段突破限制。戒嚴初期，人們學著調短波頻，偷偷收聽播放禁歌的地下電台；到了八〇年代錄音帶普及以後，開始有人製作翻版或盜版專輯（參見本書第一章第二節）。政府即使禁止某首歌或某張唱片以「正版」專輯形式販售，大街小巷裡仍流竄著許多「分身」。此外，在戒嚴後期，也有人特意將所有的禁歌灌錄成集，或者私下組公司灌錄歌曲批評政府……，這些解放禁歌的自力救濟，讓管制單位根本抓不勝抓，也顯現了當時民眾喜愛這些禁歌的程度，已足以支撐起整個地下市場的蓬勃發展。

流行音樂市場的「小警總」

儘管政策上有政策下有對策，但禁歌規定確實深刻傷害了台灣流行音樂產業。尤其是「出版前審查」的制度，讓創作人與唱片公司在音樂生產階段即開始進行「自我審查」：在送審前主動刪去敏感內容。漸漸地，許多音樂人不敢大膽嘗試新曲風、也刻意避免使用敏感的詞彙和意象，只希望能符合政府規範，使歌曲順利發表。流行歌的內容，因此產生了框架化的質變：保守、安全的國語抒情歌曲當道。相對的，其他較大膽的曲風、主題、語言和歌詞內容，都間接地被自我壓抑，甚至閹割掉了。

即使在一九八七年正式宣布解嚴後，流行音樂卻仍未迅速地從政治枷鎖中獲得解放。當時沒有網路傳播，播送歌曲的管道相對狹窄，歌能不能被播出，得看廣播電台和電視頻道願不願意。例如黑名單工作室於一九八九年發行的《抓狂歌》，整張專輯都以台語演唱，其中多首歌曲都對當時的社會問題提出批判或嘲諷，雖然專輯沒有正式被禁、參與製作的人也沒有被抓，但當專輯中的《民主阿草》唱著：「伊自我介紹講是民進黨／這款的日子伊尚爽／人伊要來抗議那個老法統」，且在歌中插入「我要抗議，我要抗議」的呼聲，讓當時仍受黨國控制的三家電視與多數廣播都不敢也不願播放，形同噤聲狀態。隔年新聞局更以「選舉將近，恐影響選情」為由正式查禁。

台灣流行音樂史上最後一張被查禁的專輯，應該是一九九○年搖滾樂手趙一豪的《把我自己掏出來》。專輯內的三首歌：〈把我自己掏出來〉、〈改變〉和〈震動〉，因被認為帶有性暗示等意涵而受到查禁。其後，負責發行的獨立廠牌水晶唱片，以略帶嘲諷的方式將專輯名稱和唱片封套改為〈把我自己收回來〉，才得以突破禁令，重新發行。而台灣禁歌歷史有始有終的荒謬，也終於在此畫下一個令人苦笑的句點。

歌詞不穩曲盤

尚無取締規則不能沒收
唯禁止其發賣解說書

流行歌曲。影響于民衆生活感情實大。而對仲介之蓄音器曲盤。釜禁當局。須嚴厲重取締。以是。內務省。自昨年春。改正出版法。設曲盤納本制度。然而台灣出版規則。就然此曲盤納本規則。故容膣泰半曲盤會社發行之流行歌。（街路的流浪）。扚起問題。全島已散出一萬枚相當流行。至去十九日。因無新規不能沒收。唯禁止其發賣解說彼云。

唱片被禁止的報導（1935 年 1 月 1 日台灣日日新報）。

（林太崴收藏）

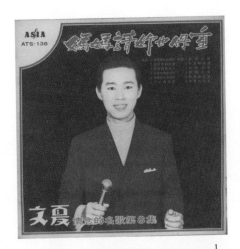

1

2

3

4

1. 文夏《媽媽請妳也保重》唱片封面，亞洲唱片 ATS-138，1969 年 11 月再版版本。（文夏提供）

2. 「禁歌天后」姚蘇蓉 1972 年在海山唱片出版的專輯，又喊又叫的姚氏唱腔，唱著〈我不要離婚〉等歌曲，
今日聽來依舊十分新鮮。（朱約信收藏）

3. 歐陽菲菲著名禁歌〈熱情的沙漠〉收錄專輯，海山唱片，1977 年。（朱約信收藏）

4. 謝雷《苦酒滿杯》，海山唱片，1967 年。（朱約信收藏）

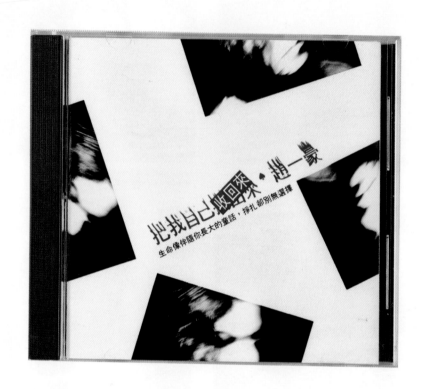

　　台灣流行音樂史上最後一張被查禁的專輯《把我自己掏出來》，
在水晶唱片改歌名和專輯名稱為《把我自己收回來》後，才得以發行。
然而封面仍可見原專輯名稱的蹤影，諷刺意味十足。（朱約信收藏）

3 電影配樂：音樂與影劇的美好結合

酒矸倘賣無？酒矸倘賣無？

多麼熟悉的聲音，陪我多少年風和雨，

從來不需要想起，永遠也不會忘記。

一九八三年由蘇芮（一九五二一）演唱的〈酒矸倘賣無〉，搭配著電吉他搖滾旋律與渾厚有力的高亢嗓音，這首哀傷的歌曲，直直打入聆聽者的心坎。此曲是電影《搭錯車》的主題歌，故事述說孤兒阿美，被拾荒的退伍老兵啞叔撿回家撫養成人。而擁有一副好歌喉的阿美，多年後被星探發掘成名，然而為了配合經紀人營造的形象，阿美否認自己的出身，甚至未能在啞叔臨終前見他一面。電影的最後一幕，即是阿美在演唱會中唱著〈酒矸倘賣無〉，表達她對「父親」啞叔的愛與悔。

這部由虞戡平（一九五〇一）導演的《搭錯車》，叫好又叫座，創下不少紀錄。不僅五個月內在戲院重映八次、票房更高達四千萬台幣，而演員和配樂也皆得到金馬獎的肯定。除了主題曲，電影中插入的其他歌曲，如〈一樣的月光〉、〈請跟我來〉、〈變〉等，也都大為流行，再次創下了台灣電影與流行音樂相輔相成的佳話。

「無歌不成片」的瓊瑤電影

電影與流行歌曲的關係一向非常緊密。無論是片中的氛圍營造，或戲外的行銷宣傳，都需要引人入勝的音樂加持。同時，電影的票房人氣又能帶動主題歌曲的廣泛流行。早在日治時期，無聲電影《桃花泣血記》的同名主題曲，在替電影成功宣傳的同時，就開創了台語歌謠的第一個流行巔峰；而一九六九年的歌唱喜劇電影《今天不回家》，同名主題曲也讓演唱的姚蘇蓉成為一代歌后。到了七〇年代，瓊瑤小說所改編的電影，更是為台灣流行音樂帶來一波盪氣迴腸的熱潮。「無歌不成片」是瓊瑤電影的重要特色。每部瓊瑤電影往往有一首主題曲，通常由瓊瑤（一九三八—）親自為歌曲寫出最符合電影情節的歌詞。對於當時眾多從農村來到都會，投入工廠工作的少女們來說，瓊瑤電影裡那些流連於時髦「三廳」（客廳、餐廳、咖啡廳）的俊俏主角，以及充滿文藝氣息的對白，正好投射了她們對浪漫愛情的諸多想像，這當然也就反映在票房成績上。藉著電影人氣，主題曲大為流行，負責演唱的歌手，一躍而成當紅歌星。其中最有名的例子，當屬鳳飛飛，她以〈我是一片雲〉這首歌，成為多數瓊瑤電影主題曲的指定演唱人。簡單的歌詞，只有短短四十字：「我是一片雲，天空是我家，朝迎旭日升，暮送夕陽下！我是一片雲，自在又瀟灑，身隨魂夢飛，它來去無牽掛！」鳳飛飛以悠揚婉轉的嗓音，唱出與劇情互相輝映的浪漫歌詞，受到熱烈喜愛。

「新浪潮」的配樂新風格

一九八〇年代，更貼近社會真實、關懷大眾生活和庶民記憶的電影終於出現。一反先前愛情文藝片或愛國軍教片

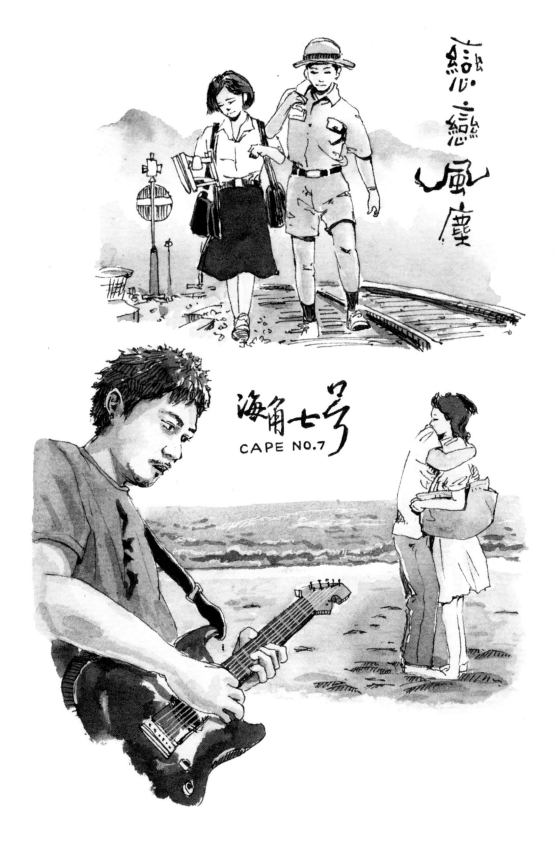

戀戀風塵

海角七号
CAPE NO.7

的風格，自然寫實、富文學性的台灣電影「新浪潮」就此展開。電影主題曲不再侷限於小情小愛或愛國歌曲，歌詞隨著劇情反映社會現實，曲調開始大膽嘗試各種風格。前所提及的電影《搭錯車》和主題曲〈酒矸倘賣無〉便是最好例證。

另一首插曲〈一樣的月光〉，則以搖滾曲風唱著「什麼時候蛙鳴蟬聲都成了記憶／什麼時候家鄉變得如此的擁擠／高樓大廈到處聳立／七彩霓虹把夜空染得如此的俗氣」。不僅唱出女主角阿美的心聲，也反映當時年輕人面對快速都市化的感慨。

談到新浪潮電影的配樂，不得不提《戀戀風塵》。這部一九八六年由侯孝賢（一九四七—）導演的清新佳作，在隔年獲得南特影展最佳配樂，創下台灣電影在國際影展得到配樂獎項的先例。《戀戀風塵》說的是一對青梅竹馬共同成長而卻各自前進的故事：從學生時期就在一起的男孩女孩，畢業後努力工作想望著共同未來，後來男孩遠去金門當兵，仍每天寫信給女孩，不料女孩竟不知不覺愛上了送信的郵差。悠然的長鏡頭美學、自然的角色互動，述說著一個淡淡哀愁的成長故事，這樣的敘事和瓊瑤濃烈的戀愛故事天差地別，當然也就需要截然不同的配樂風格。當時未滿三十歲、主業種蘭花的陳明章（一九五六—），因為喜歡侯導作品，於是以舊吉他彈奏錄製了一卷錄音帶，毛遂自薦地想幫電影配樂。

特別的是，以往台灣的電影歌曲通常都有明確呼應劇情的歌詞，但《戀戀風塵》的音樂卻沒有配詞，除了吉他和鋼琴演奏，偶爾只聽到許景淳（一九六三—）的輕柔哼唱或朗讀，舒緩地演繹出九份山城的靜謐風光，與少男少女樸素的情思意念。

百花齊放的電影配樂

自一九八〇年代開始，台灣電影擁有更多角的創作空間，電影配樂也更顯多元。其中，與外國創作者合作最著

名的例子，當屬曾獲得威尼斯影展金獅獎肯定的《悲情城市》。一九八九，侯孝賢再度以九份為背景執導的這部電影，記錄了剛脫離日本統治、國民黨政府接收初期的台灣社會生活樣態，以及隨後發生的二二八事件。電影配樂由日本電子樂團「神思者 S.E.N.S」負責，在當時頗有前衛意涵。透過各種電子音效所鋪陳堆疊出的主題旋律，不斷延伸、變奏或纏繞，沒有歌詞但卻訴盡了時代的哀愁，恰如這個事件帶給台灣人民深沉的傷痛與無奈。

九〇年代之後，幫侯導作品配樂的代表人物之一，則是以〈向前走〉一曲引領台語搖滾復興的林強（一九六四—）。他在成名後並沒有繼續朝向流行偶像歌手之路前進，反而潛心做自己想做的音樂，也應侯導之邀出演了三部電影，並開始協助配樂工作。其中，為《南國再見，南國》所做的音樂，讓林強得到金馬獎的肯定。電子音樂擁有寬廣的跨界可能與想像空間，即便前衛風格對台灣主流市場而言較難消化，但林強卻以此連結在地、跨出國際，開創了一片音樂新天地。在《千禧曼波》中，都會迷幻的配樂風格，不僅讓他再獲金馬獎肯定，也受到歐洲影壇和樂壇的雙重矚目。

到了二〇一五年林強替侯孝賢執導的電影《刺客聶隱娘》配樂，作品更一舉榮獲坎城影展最佳電影原聲獎。

至於大眾市場上，因為電影走紅而帶動流行熱潮的歌曲，近年最知名的案例即《海角七號》的主題曲〈無樂不作〉。擔任電影男主角與歌曲主唱的范逸臣，在片中的墾丁沙灘舞台，大聲唱著「天氣瘋了／海水滾了／所以我要無樂不作」，明快的節奏與曲調，引領觀眾一同熱血沸騰。當他對著女主角田中千繪深情款款唱出〈國境之南〉，或和鹿兒島歌手中孝介，以中日文一起合唱〈野玫瑰〉，都深深呼應著這段跨越時代、刻骨銘心的台日戀情故事。《海角七號》在全台熱映創下歷史佳績之後，這些歌曲也隨之傳遍大街小巷、攻佔 KTV 點歌系統與各大歌曲排行榜。

1

2

1.《悲情城市》電影原聲帶，年代影視與飛碟唱片，1989 年。（李明璁收藏）

2. 蘇芮 1983 年於飛碟唱片出版的同名專輯，即為電影《搭錯車》的原聲帶。（朱約信收藏）

4 異議之聲：社會運動中的流行音樂

我們搖籃的美麗島，是母親溫暖的懷抱。

驕傲的祖先們正視著，正視著我們的腳步。

他們一再重複的叮嚀，不要忘記，不要忘記。

這首大家耳熟能詳的〈美麗島〉，歌詠了台灣人民的堅毅、物產的豐饒以及風景的壯闊，勾勒出一幅令人自豪的「美麗」景色，藉此提醒生活在此的我們，該如何悉心守護這個島上的人事地物。其中蘊含的豐沛感情，切合了台灣近代許多社會運動對自由民主價值的認同，或者保護生態環境的關心。所以從最初的美麗島事件、到一九九〇年的野百合學運，乃至於二〇一四年的太陽花運動和反核遊行，都可以在各個街頭現場，反覆聽到不同世代的社運參與者，齊聲吟唱著。

當美麗島上的人唱起了〈美麗島〉

一九七〇年代，透過美軍電台與翻版唱片，與西方反戰民權運動關係密切的搖滾和民謠，穿越了台灣當局的審

查縫隙，直接進入到台灣年輕人的生活世界，提供了培育民歌運動的重要養分。〈美麗島〉這首歌，便是由當時倡議要「唱自己的歌」的李雙澤所譜曲，歌詞則由梁景鋒（一九四四—）從女作家陳秀喜（一九二一—一九九一）的詩作《台灣》改寫而成，當時並未正式錄音。由於李雙澤意外早逝，他的好友胡德夫和楊祖珺兩人，就著其所遺留下的手稿，以簡陋器材完成首次錄音。一九七八年，楊祖珺發行個人專輯，也收錄了由管弦樂團伴奏的〈美麗島〉，然因當時楊祖珺已被國民黨政府列為「問題份子」，唱片公司擔心受牽連而迅速將專輯回收並銷毀，〈美麗島〉的第一次公開發行就這樣戛然而止。

一九七九年五月，一份影響至鉅的黨外雜誌以「美麗島」為名創刊發行，原因即是周清玉聽了這首歌深受感動。在創刊酒會上，楊祖珺也特地前來領唱。一九七九年十二月的國際人權日，《美麗島》雜誌在高雄發起遊行，爭取解除黨禁與戒嚴，結果武警憲兵包圍民眾並施放催淚彈，而後大舉逮捕黨外人士進行軍法審判，引起歐美日各國人權團體的關注聲援。就此，〈美麗島〉一曲深深地與黨外運動，甚至台灣獨立意識畫上等號，徹底被國民黨政府列為禁歌。

而楊祖珺的好友、同為著名民歌手的胡德夫（一九五〇—），則在一九八四年創辦台灣原住民族權益促進會。此後他的作品關懷不離土地、人權與原住民處境，但也因此幾乎沒有發行管道，直到二〇〇五年出版專輯《匆匆》，他的創作才再度以專輯之姿面世。胡德夫也在這張專輯裡，重新收錄了〈美麗島〉一曲。

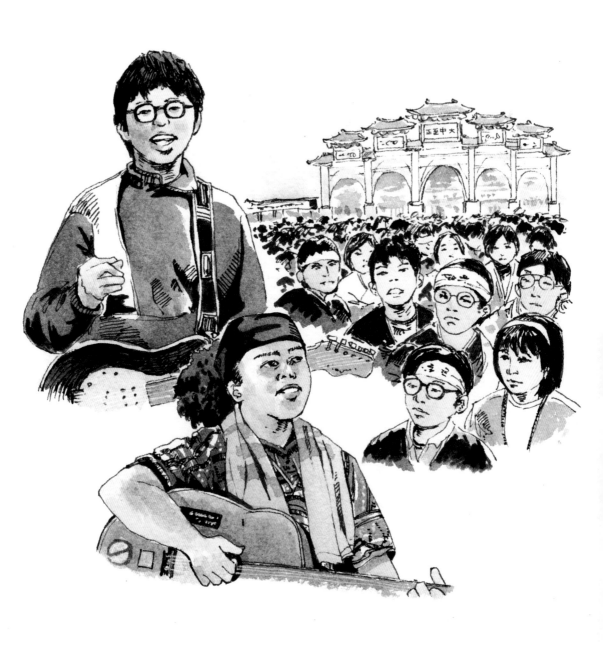

野百合學運現場的激昂歌聲

一九九〇年春寒料峭的三月天，一場石破天驚的靜坐學運在中正紀念堂廣場展開，《美麗島》在第一時間便被印成一張張的教唱傳單，在現場反覆合唱。「野百合學運」作為解嚴後第一個大規模的學生運動，主要是為了抗議常年不改選的「國民大會代表」濫權，同時要求政府擴大社會民主參與，召開國是會議，提出政經改革計畫。也因為這次的學運，一九九一年終於廢止了《動員戡亂時期臨時條款》、解散國民大會，讓台灣民主跨進了很大一步。

在長達一周的靜坐活動中，發行過《抓狂歌》的黑名單工作室多次到場演唱，引起廣大迴響。他們即時為學運打造兩首新歌：〈我們不再等〉和〈感謝老賊〉。由知名政治諷刺漫畫家老瓊設計卡帶封面，寫著「憤怒之愛」與學運四大訴求。卡帶明確標示：「歡迎拷貝，以利留傳（非賣品）」。〈我們不再等〉為國語演唱，以新任總統李登輝的外省腔調諧音「你等會」，述說台灣人民不願枯等、現在就要政府改革的堅定訴求；〈感謝老賊〉則以台語演唱道：「阮攏是這塊　土地地囝仔；阮嗎是這塊　土地地主人」，並諷刺萬年不改選的國民大會，充斥著全無民意基礎卻坐擁高薪的「老賊」。這兩首歌的錄音，穿插著廣場靜坐的演講聲音和口號呼喊，至今聽來仍充滿澎湃熱血的臨場感。

音樂作為社會議題的發聲筒

回溯歷史，台灣最早的社運歌曲，或許可追溯自日治時代為「台灣議會設置請願運動」所創作的〈台灣議會設

6。作者希望藉由歌曲傳播，提倡自由平等精神，並表達設置議會的請願和對日本殖民政府的抗議。

除了政治民主訴求，台灣的社會運動在解嚴後蓬勃發展，工運、婦運、原住民運動、環保運動、反核運動、反迫遷運動等百花齊放，音樂不但沒在這些運動中缺席，甚至還扮演重要的發聲角色，對於型塑弱勢者的集體認同，居功厥偉。

一九八八年，新光紡織士林廠宣布關廠，四百多名員工不知該何去何從，於是組成了自救會，要求工廠負責善後，也希望政府訂定規範資方、保障勞方的《關廠法》。這場抗爭約有三分之二的人是原住民建教生，擅長以歌曲傳達心聲的成員，改編台語老歌或軍歌，唱出其訴求。除了表達抗議，他們最常唱的另一首歌，則是感謝前來聲援的人們。〈我們都是一家人〉的歌詞中唱著「手牽著手 肩並著肩／盡情地唱出我們的心聲／團結起來 相親相愛／因為我們都是一家人／現在還是一家人」，反覆凝聚著在場參與者和聲援者的向心力。

八〇年代開啟的反核運動，在漫長抗爭過程中，也與流行歌曲密切結合，留下不少精彩作品。成立於一九九六年的黑手那卡西工人樂隊，曾創作〈核能四廠欲砌囉〉，直白唱出「貢寮的居民是真反對／但是政府講別睬他們」的殘酷現況，引人共鳴。又如二〇〇八年，九二九樂團為紀錄片《貢寮，你好嗎》所創作的同名歌曲，「貢寮的沙灘一天一天變小／住在這裡的人都很煩惱／停建核四的機會沒多少」唱出了跨世代貢寮人的心情。之後因日本三一一地震所造成福島核災，迫使台灣人再度反思自身處境，反核運動蓄勢再啟。此時期新寶島康樂隊創作了〈應

該是柴油的〉，一反以往嚴肅哀傷的曲風，以嘲諷戲謔風格，夾雜著國、台、客語，以一句「你覺得是原子爐嗎？我感覺是柴油耶／因為花了太多錢／煞歹勢說啦」，成為近年反核運動中的熱門傳唱曲。

值得一提的是，不僅歌曲的主題和內容能與社會運動密切結合，甚至歌曲的創作形式，也經常源自並又回到運動現場。以黑手那卡西為例，他們許多創作都是與勞動者一起發想、合作寫歌，然後集體演出，徹底打破了音樂工業由上而下的生產方式。大夥兒共同 DIY，自己的音樂自己搞，其實就是一種文化的小革命。

在抗爭場合誕生的音樂人才

一九九〇年代在高雄美濃的反水庫運動中，以客語演唱的交工樂隊誕生了。他們大獲好評的專輯《我等就來唱山歌》、《菊花夜行軍》，與其說是社運歌曲，不如說更是充滿庶民文化底蘊的客家新世代創作。解散後的林生祥、鍾永豐，以及其他團員另組的好客樂團，至今都仍持續用客語創作，主題無論是倡議或抒情，都擁有精緻的厚度，也豐富了客語流行音樂的風景。

還有被標舉為「第一位青年台語抗議歌手」的朱約信（藝名豬頭皮），從就讀台大期間便積極參與學運、社運，同時也是信仰虔誠但自由開放的基督教徒。他經常將搖滾樂、饒舌、民謠，甚至福音歌曲巧妙結合一塊，堪稱是台灣流行音樂最充滿玩興和跨界活力的創作歌手之一。一九九三年九月，為了紀念台灣文學大師楊逵，朱約信更召集音樂人、詩人、藝文工作者，在台大舉辦了一場傳奇性的紀念音樂會。而後由水晶唱片發行的現場錄音專輯，如今

聽來仍真摯美好，令人動容。

意外成為「社運主題曲」的流行歌們

也有很多歌曲一開始並不是為了社會運動而作，卻因創作者誠實的描繪、動人的演繹，而能讓社會運動支持者（尤其是年輕世代）產生共鳴，甚至有人就把這些歌帶到了運動現場，一把吉他大家便合唱起來。除了經典的〈美麗島〉，近期比如張懸的〈玫瑰色的你〉、吳志寧的〈全心全意愛你〉、滅火器樂團的〈晚安台灣〉、〈海上的人〉等，皆是熱血青年「社運歌單」中的熱門曲目。

二○一五年，第二十六屆金曲獎年度最佳歌曲，頒給了〈島嶼天光〉。這首歌是在二○一四年三月到四月的佔領國會運動（亦稱「太陽花運動」）期間，由滅火器樂團和台北藝術大學學生共同創作。此曲獲獎或許具有雙重的歷史意義：一方面，它代表過去相對較為小眾的「社運歌曲」，也可能走向主流化與大眾化的里程碑；另一方面更彰顯了台灣社會在追求民主、自由、平等的歷史進程中，音樂不曾缺席，仍在持續做出貢獻。

附註 〈台灣議會設置請願歌〉 歌詞

（一）

世界和平新紀元 歐風美雨 思想波瀾 自由平等重人權

警鐘敲動強暴推翻 人類莫相殘 慶同歡

看看看 美麗台灣 看看看 崇高玉山

（二）

嘻嘻嘻 東方君子 嘻嘻嘻 熱血男子

百般施設民意為基 議會設質宜政無私

日華親善念在茲 民情壅塞 內外不知 孤懸千里遠西陲

（三）

神聖故鄉可愛哉 天然寶庫 香稻良才 先民血汗掙得來

生聚教訓我們應該 整頓共安排 漫疑猜

開開開 荊棘草萊 開開開 文化人才

《楊祖珺》同名專輯，新格唱片，1978 年。

（滾石提供）

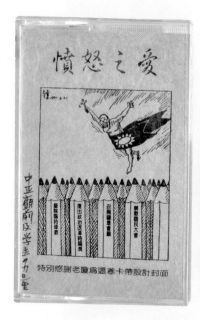

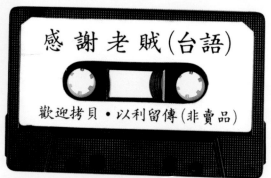

《憤怒之愛》收錄「黑名單工作室」為 1990 年 3 月「野百合學運」所作的兩首歌曲，
分別是：我們不再等（國語）、感謝老賊（台語）。
卡帶封面為時任總統的李登輝，以及學運四大訴求。（李明璁收藏）

1

2

3

1.「一個青年台語抗議歌手的誕生」，1991 年，朱約信演唱會海報。（朱約信提供）

2.「黑手那卡西」創團團長陳柏偉於 1996 年「全國關場工人連線」
夜宿勞委會的行動中演唱。（李旭彬攝影）

3.滅火器於 2014 年的「太陽花運動」現場演唱。（有料音樂提供）

5 歌唱選秀：來自大眾的新聲音

緊緊相依的心如何 Say goodbye，

你比我清楚還要我說明白，

愛太深會讓人瘋狂的勇敢，

我用背叛自己，完成你的期盼。

素人歌手楊宗緯（一九七八—）在《超級星光大道》節目中，以這首〈背叛〉嶄露頭角。特殊的唱腔與歌聲中素樸的真情，讓他立刻成為備受矚目的參賽者。在 PK 賽中，製作單位找來餐廳駐唱歌手蕭敬騰（一九八七—），他以搖滾曲風改編這首歌迎戰楊宗緯，結果竟踢館成功，蔚為話題，〈背叛〉更成為 KTV 熱門點唱曲之一。雖然兩人最後都並非當屆冠軍，但唱片公司分別看準他們在節目中累積的超高人氣，與他們簽約並發行專輯，就此展開歌唱演藝事業。

將舊歌翻紅、素人變巨星的電視選秀節目，其實並非這幾年的新鮮事。事實上，早在半個世紀以前，台灣就已經擁有第一個歌唱選秀節目了。

「一個燈！兩個燈！三個燈……」五度五關的《五燈獎》

台灣的歌唱選秀節目始祖《五燈獎》，是台視授權台灣田邊製藥及其廣告代理商國華廣告所共同製作的節目。

節目從一九六五年開播，到一九九八年停播，共播出了三十三年，是台灣電視史上最長壽的電視節目。

最初這節目其實並不叫做《五燈獎》，而是以田邊製藥公司的名字，取名為《田邊俱樂部─周末劇場》，以達宣傳廣告的效果，至一九七八年才正式更名為《五燈獎》；著名的五盞燈，也正是田邊製藥的公司商標。節目的基本架構模仿自日本沖繩頗受歡迎的電視節目，由非職業表演者報名參加競賽，並在節目中展現各式才藝。當時田邊製藥的社長認為，若將這種節目引進台灣也會有不錯的效果。加上當時台視由一線歌手擔綱的歌唱節目《群星會》，已獲得廣大迴響，所以將兩者特色結合，籌劃出了另一種節目類型：不再由專業歌星表演，而是開放一般觀眾報名參加，在台上互拚歌技。

競賽制的節目，一播出即引起熱烈討論。燈號逐漸亮起的評分方式，使得現場充滿著刺激又緊張的氛圍，而參賽者的素人身分，更令電視機前的觀眾倍感親切。「一個燈、兩個燈、三個燈、四個燈、五個燈！五燈獎！」的口號響亮，在節目停播以後仍廣為流傳。《五燈獎》的內容單元相當多樣，除了國語歌唱比賽之外，亦有台語組別、小朋友組別等等，每周都有一位挑戰者和一位衛冕者參賽，演出結束後揭曉雙方的燈數和分數。燈數較高者可晉級（最高燈數為五個燈），若燈數相同，則會進一步比分數，最高分數為二十五分。若連續過關五次即可得到獎金。

在《五燈獎》播出的這二十年間，許多一流歌手在此誕生，其中最著名的大概就屬天后張惠妹（一九七二─）。

然而，她的《五燈獎》之路並非一路順遂，第一次比賽到了四度五關時，曾因為感冒忘詞，連帶影響之後的表現，錯失過五關的機會。在父親的鼓勵後再次挑戰，終於成功抱回五度五關的大獎。後來獲得張小燕（一九四八—）的賞識與張雨生（一九六六—一九九七）的製作提攜，推出第一張專輯《姊妹》，以她嘹亮、音域極廣且力道十足的歌聲在台灣樂壇一炮而紅。

《超級星光大道》再掀歌唱選秀節目風潮

本節開頭提到的《超級星光大道》，則是在《五燈獎》結束的十年後，搭上英美歌唱選秀節目的風潮，由中視於二○○七年推出。不過節目甫推出時的收視率並不算亮眼，但到了總決賽時竟成長了十倍以上，寫下台灣綜藝節目中的一頁傳奇。之後，《超級星光大道》陸續播出了七屆，二○一一年轉型成為《華人星光大道》，二○一四年停播。

《超級星光大道》的比賽方式與《五燈獎》有幾分類似：素人參賽、以二十五分為滿分，但《超級星光大道》更主打堅強的評審陣容，例如第一屆時請到了黃韻玲（一九六四—）、袁惟仁（一九六八—）、鄭健國（Roger）（一九五九—）與張宇（一九六七—）。各有所長的評審老師們，對參賽者的台風、技巧、音準、選歌、表情乃至造型等各項目的講評，有的犀利毒舌、有的幽默溫暖，也成為節目吸引觀眾的重點之一。另外，每週的賽程都有不同設計：比如有時選手須與歌手或製作人合作、有時則會限定演唱曲目的類型等等。

選秀節目的美麗與哀愁

《超級星光大道》除了是歌唱選秀節目外，也結合了二○○○年代從歐美流行至全球的實境節目的特色。在比賽各個階段，都會穿插參賽選手的生命故事、與戰友互動的情形，拉近觀眾與他們的距離，型塑一起歡喜憂傷、緊張加油的認同感。而若成為節目冠軍，就能與唱片公司簽約、出唱片，成為專業歌手，這樣「麻雀變鳳凰」的傳奇歷程，更撩撥著「同為素人，一起做夢」的熱切欲望。

歌唱選秀節目的確因此培育出許多當紅歌手，例如第一屆《超級星光大道》的林宥嘉，在比賽結束後的隔年就推出首張個人專輯《神祕嘉賓》，同年亦開了個人售票演唱會，是台灣大型個人演唱會歷史中年紀最輕的歌手之一。第二屆、第三屆的《超級星光大道》也分別有梁文音（一九八七—）、徐佳瑩（一九八四—），前者為偶像劇片尾唱的〈分手後不要做朋友〉，攻佔多個排行榜冠軍；後者也在二○一五年在小巨蛋成功舉辦了個人演唱會。

參賽者所翻唱的歌曲，往往能藉著節目的播出，再度掀起流行風潮。除了前所提及的〈背叛〉，林宥嘉（一九八七—）翻唱陳小春〈我愛的人〉，以慵懶、迷幻的嗓音唱著「我愛的人，不是我的愛人」，與原唱截然不同的風格令人驚艷；潘裕文（一九八四—）的〈離人〉，則與原唱林志炫（一九六六—）一同合唱，輕柔恬淡的嗓音唱著「有人說一次告別，天上就會有顆星，又熄滅」，比起原唱絲毫不顯遜色。這些精彩翻唱，對跨世代的流行音樂聽眾，提供了絕佳的互動話題，也再造了新的情感連結。

在《超級星光大道》成功後，台灣一時之間出現了大量形態類似的歌唱選秀節目，卻也因此導致觀眾好奇與熱衷的效益開始遞減。例如由《超級星光大道》轉型的《華人星光大道》，最後因收視不佳，無法負擔製作費用而停播。

而懷抱明星夢投入比賽的參賽者，每周接受密集的競賽，還要適應成為公眾人物後，人們態度的變化，身心都面臨巨大的壓力；即使最終順利贏得比賽，也要面對熱潮退去的窘境、市場的考驗，未必都有順遂的發展。然而值得注意的是，在本土收視市場衰退，中國選秀節目又大量露出於台灣電視螢光幕與網路平台之際，三立電視台從二〇一〇年十月開播的《超級紅人榜》，收視率從初期的百分之一點五，到二〇一五年破了百分之四，逆勢成為本土選秀節目中，少數收視率不減反升的成功案例。

6 偶像團體襲來：八〇、九〇年代的青春唱跳

約莫在一九八〇年代中後期，台灣的流行音樂產業開始受到日本「偶像工廠」的影響，推出許多載歌載舞的少男少女團體。這些團體以青春、活力的形象為號召，曲調輕快、歌詞正向，且適於搭配帥氣或可愛的舞步。此外，團體成員通常也都被賦予不同形象和特色，以利分眾吸引不同偏好的粉絲。

少女團體的始祖——「城市少女」

充滿陽光地唱著「盡情揮灑自己的色彩，年輕不要留白，走出戶外放開你的胸懷」，台灣少女團體始祖城市少女，由況明潔（一九六六——）和黃雅珉（一九六五——）兩人於一九八五年組成，比台灣第一個少男團體小虎隊還早三年出道。況明潔活潑、擅長跳舞，黃雅珉文靜、歌聲優美，一動一靜的組合，吸引了當時的少男少女。

城市少女最初其實是以三人組合進行培訓，卻因為其中一位成員的退出，才改以雙人團體出道。起初，她們也翻唱許多日本和香港少女偶像的歌曲，卻無法獲得出色結果，加上同期也有競爭對手如紅唇族、飛鷹三妹等年輕女孩組成的唱跳團體，城市少女並沒有立刻引起旋風。直到第二張專輯，城市少女決定不再選用翻唱曲子，而是量身

憂歡派對：清純羞澀的戀愛少女

緊接在城市少女之後，同樣也是兩個女生組合的憂歡派對，在一九八八年出道。身材嬌小的「憂憂」蔡雨倫（一九六八—）有著俐落的短髮和清亮的歌聲；而修長的「歡歡」于佳卉（一九七〇—二〇一四）則是留著如公主般的波浪長髮，擅長舞蹈。憂歡派對的所屬製作公司，特地與日本公司合作，為她們設計簡單可愛、觀眾易於模仿的手勢動作，取代複雜的走位和舞蹈，營造出新的偶像風格。

她們的清新秀氣獲得了極高人氣，當時剛組成的小虎隊甚至就是藉由在她們的〈新年快樂〉中擔任合音與伴舞，才得到第一次的曝光機會。這兩個團體在一九八九年，受唱片公司安排，被包裝成一對童話組合。專輯以純情羞澀的愛情童話概念，貫穿專輯裡的十首歌。當憂歡派對在〈新年快樂〉唱著「讓我鼓起所有的勇氣，說聲新年快樂」，小虎隊就在一旁和聲「我也好想聽你訴說」，共同勾勒出少男少女純情渴望的美麗畫面。而這首歌也成為憂歡派對的成名曲。然而出道兩年後，憂歡派對即因兩人對演藝事業有不同的安排，宣布解散。

打造符合青春形象的歌曲〈年輕不要留白〉。造型上，也選擇了能夠營造嬌俏風格的紅色吊帶裙、長白襪以及紅皮鞋等。這樣活潑亮麗的風格，立刻造成轟動，掀起台灣女孩們模仿的風潮。一九八八年，更受到日本 NHK 的注意，受邀前往東京，在電視歌唱節目上演唱，成為當時台灣偶像團體的代表。兩年後，城市少女於一九九〇年發行《不見不散》專輯時宣布解散，各自踏上新的人生道路。

小虎隊：引爆台灣第一波追星風潮

「啦啦啦啦，盡情搖擺」，這首輕快且旋律獨特的〈青蘋果樂園〉，由丁曉雯（一九六三—）作詞，直白好記，配上活力十足的舞蹈，在出道的隔年推出後，大受歡迎。同年四月舉辦的簽名會，甚至因為人數超出主辦單位預期而被迫取消，可見小虎隊當時的超高人氣。

模仿日本八〇年代家喻戶曉的少年隊，一九八八年組成的小虎隊，是台灣第一個成立的少男團體。連〈青蘋果樂園〉也是來自少年隊的歌曲翻唱。小虎隊由三個十幾歲的青澀少年組成：擅長後空翻的「霹靂虎」吳奇隆（一九七〇—）、神似港星張國榮的「小帥虎」陳志朋（一九七一—），以及當時就讀建中的「乖乖虎」蘇有朋（一九七三—）。當時他們不僅擴獲青少年的心，還引發台灣第一波追星熱潮，且因其「重榮譽、守秩序、會讀書、懂禮貌」的公開呼籲與乖巧形象，令原本擔心孩子追星會影響課業的家長們讚譽有加。一九八九年發行第一張專輯《逍遙遊》後，小虎隊抓準居高不下的人氣，利用假日以改裝的貨櫃車為舞台，進行全台的巡迴演唱，所到之處無不引起轟動。

然而因為成員陳志朋的兵役問題，小虎隊在一九九一年宣告暫時解散；兩年後陳志朋回歸，當時偶像團體的風潮卻已逐漸退去，小虎隊的三隻小虎也就順勢單飛，發展自己多面向的演藝事業。

青出於藍的「小虎隊二軍」——紅孩兒

在小虎隊爆紅之後，飛碟唱片於一九九〇年又推出了另一個少男團體，以「小虎隊二軍」的名號出道，取名為紅孩兒。模仿日本傑尼斯公司的七人少男團體光GENJI，紅孩兒最初也有七名成員，因為兵役問題，最終以六位成員為主：擅長翻筋斗的湯俊霈（一九七〇—）、會唱歌的張克帆（一九七二—）、長相斯文的韓志杰（一九七五—）、陽光俊秀的王海輪（一九七三—）、身材俊美的張洛君（一九七一—）、穩重的團長馬國賢（一九七〇—）。

雖然打著小虎隊二軍的名號，紅孩兒仍與小虎隊不同：紅孩兒的舞步更為動感，也因為人數較多而更講究陣型的排列。歌曲內容稍異於小虎隊的勵志、青澀，紅孩兒更為直率、熱情。例如〈搖擺女郎〉和〈閃亮的心永遠愛你〉，前者的副歌大膽以英文表白「Shining, shining, shining, love you／Shining, shining for you」，後者則熱情地喚著「Honey Girl 搖擺女郎」。而另一首抒情成名曲〈初戀〉，青春奔放地唱著「能不能再一次靠近我／聽我慢慢訴說／心裡多少傷心話」，描繪既衝動又纖細的少男戀情。在出道兩年之後，團員亦紛紛入伍服役，紅孩兒只好宣布解散。

從八〇年代末到九〇年代初，台灣誕生了許多的偶像團體，即使因為男性兵役或生涯規劃的歧異而曇花一現，卻不約而同青澀唱出了解嚴後新世代少男少女懷春戀愛的自由想望，也為台灣流行音樂史留下一抹天真熱鬧的活力。

戰後國台語歌曲消長動態

文—劉國煒

二戰剛結束，還沒有電視的一九四〇、五〇年代，一般老百姓生活中主要的休閒娛樂，不外乎聆聽廣播電台播放的一九三〇年代台灣歌謠、上海老調，以及歌星現場演唱節目；或在夜市、廟口、戲院觀看廠商為促銷產品推出的歌舞團公演和電影。當時的流行歌曲，正是透過這些媒介方式，傳播至台灣的各個角落。一九五〇年代中期，唱片技術提升、台語電影的快速發展，促使台語歌曲出現第二波榮景。

電視從一九六〇年代開始出現在家戶客廳，影像產生的宣傳力道加速了流行歌曲的發展。同時之間，政府開始推行國語政策，台語歌曲受到廣播電視節目播放次數限制、和禁說台語規定的壓抑，發展幾乎中斷了十多年。另一方面，國語歌曲得以在政令引導下獲得電子媒體的最大露出，遂迅速流行起來，成為多數人聆聽流行音樂的來源。許多台語歌曲工作者，受市場急遽緊縮影響，生活困難，也就紛紛轉業。下文將仔細描繪國台語歌曲消長的動態圖景……

音樂發表會、歌舞團、電台演唱——台語歌曲的戰後風光

一九四五年第二次世界大戰結束，台灣音樂創作重獲自由，戰後台語歌曲創作風氣再起。戰後社會重建，百姓為了生計，各種討生活的行業紛紛出現，〈收酒矸〉、〈燒肉粽〉、〈三輪車夫〉、〈補缸補甕〉……等歌曲，反應出當時生活上的窘困。

一九四六年，自日本學成返台的許石，在台南舉辦音樂發表會。首次發表的〈南都之夜〉，「我愛我的妹妹呀，害阮空悲哀……」，成了戰後第一首流行的歌曲。這種音樂發表會，又以受過日本音樂訓練的許石、楊三郎、文夏、吳晉淮為代表。

一九四○至五○年代，除了音樂發表會，歌舞團的全台巡演對流行歌的發展也至關重要。其中，又以楊三郎的黑貓歌舞團最具代表性（一九五二年成立）。當時歌舞團為了吸引觀眾，得不斷創作新的作品及培育人才，陳芬蘭、吳秀珠、小鶯歌、小白兔就是當時分屬不同歌舞團的當紅童星。但是進入一九六○年代後，低俗的脫衣秀充斥，有理想的歌舞團票房大受影響、經營困難，也就一一解散。

讓我們將鏡頭帶至當時的廣播電台。由於台灣唱片製作從日治時期即仰賴日本技術，五○年代初期的台灣唱片工業仍處於摸索階段。沒有太多唱片可以播放的電台，於是邀請擅長演唱流行歌曲的歌手，到剛起步的電台現場演唱。例如文夏曾在中廣、正聲電台；紫薇、洪一峰、紀露霞、慎芝、關華石等人曾在民聲電台；鍾瑛在正聲等電台演唱。當時在電台演唱的歌手，都是台灣首波唱片發展中的要角。直到一九五二年開始，台灣有了自製唱片的能力，但是

當時唱片的品質仍不佳。一九五二年灌錄第一張唱片《安平追想曲》的鍾瑛回憶道：「當時唱片品質不好，上電台

播幾次就壞了……」。直到一九五六年，亞洲唱片公司加入研發生產，首張台語唱片《飄浪之女》品質大躍進，演

唱者文夏的唱片大賣，亞洲唱片公司也因品質較優，獨霸一九五〇年代的台語唱片市場。台灣也首度出現以歌手為

主導的流行歌曲市場。文夏、紀露霞、洪一峰三人，都是當時亞洲唱片公司最受歡迎的歌王與歌后。

台語唱片品質提升後，需求量暴增。唱片公司為應付市場及降低成本，大量使用外國歌曲填詞，「翻唱歌曲」

充斥市場，如《孤女的願望》、《黃昏的故鄉》、《媽媽請妳也保重》、《悲情的城市》、《可憐戀花再會吧》、

《台北發的尾班車》、《送君情淚》、《落大雨彼一日》、《離別月台票》、《田庄兄哥》、《星星知我心》、《山

頂的黑狗兄》、《再會夜都市》等，這些作品雖熱絡了台語流行歌曲市場，卻壓抑了創作的發展空間。

從淡水河畔唱起的國語歌曲

國語歌曲隨著局勢唱入台灣，從早期的露天歌廳到室內歌廳、夜總會，到了一九六〇年代，在電視發展及語言

政策協助下，取代了一九五〇年代的台語歌曲，成為一枝獨秀的主流音樂。反觀一九五〇年代中期興盛的台語流行

歌曲，一九六〇年代後，只剩隨片登台打游擊的歌唱電影續命，步入了黑暗期。

國語歌曲在台灣的發展，應該從淡水河那段歷史說起。戰後在淡水河一帶進出的外省人愈來愈多，原本流行

於上海的國語歌曲也跟著進來，慢慢在淡水河畔的成都路底、到川端橋一帶（後改稱為螢橋），形成「露天歌廳」。

露天歌廳顧名思義，是店家找來歌手，在露天的場所演唱，客人只要付了錢，就有一杯茶和椅子可以坐著聽歌，演出內容多為一九三〇年代周璇、白光、吳鶯音、李香蘭等人在上海演唱、流行的國語老歌。

淡水露天歌廳到一九五〇年代中期，因天候因素及新南陽、碧雲天等室內歌廳崛起而沒落。進入一九六〇年代，又因電視開播（一九六二年十月十日）而逐漸沒落。第一個電視歌唱綜藝節目《群星會》出現，大受歡迎，成為台灣國語歌曲發展初期大家最熟悉的代名詞。當時在節目中走紅的歌手紫薇、美黛、憶如、謝雷、張琪、冉肖玲、秦蜜、青山、姚蘇蓉等人，都成了歌廳爭相邀約的主秀。而在歌廳鼎盛時期，光是台北就有國之賓、宏聲、樂聲、夜巴黎、台北、日新、麗聲、國聲、金龍、七重天等歌廳；南部高雄也有樂府及後來的藍寶石等歌廳。一九七〇年代，歌廳由盛轉衰，另一股風潮出現，這便是民歌西餐廳。

戰後的國台語電影與流行歌

流行歌曲發展的過程中，電影一直扮演著重要的角色。戰後從上海撤退出來的電影，一批到台灣，一批到香港，當時大部分的電影明星都去了香港發展。一九四八年，由上海來台灣拍攝的電影《阿里山風雲》，為台灣產出了第一首原創的國語歌曲〈高山青〉。但因當時政治時局及社會環境所限，直到一九五四年由周藍萍與潘英傑合作的〈綠島小夜曲〉才正式開啟了台灣國語流行歌曲創作的風氣。這首描寫台灣美景的情歌，由秦晉、紀露霞、紫薇先後在中廣演唱而成為流行名曲，又因被電台選為歌唱比賽歌曲而轟動全台。

在香港鄉村電影歌唱片插曲及時代曲獨霸一九五〇年代台灣國語歌曲的浪潮中，台灣自創的國語流行歌曲僅以〈茶山情歌〉（一九五五年電影《沒有女人的地方》插曲）、〈春風春雨〉（一九五七年電影《情報販子》插曲）、〈回想曲〉、〈願嫁漢家郎〉（一九五九年電影《水擺夷之戀》插曲）、〈一朵小花〉（一九六一年電影《音容劫》插曲）最為代表，雖然創作歌曲不多，品質卻相當好。

相反的，台語電影自一九五五年首部台語片《才子西廂記》後隨即步入高峰。當時台語電影以流行歌曲來編故事，藉由歌曲帶動票房，以歌名為片名的電影就有《雨夜花》、《補破網》、《桃花過渡》、《夜半路燈》、《雨中鳥》、《心酸酸》、《苦戀》、《港都夜雨》、《月夜愁》……等。

一九六〇年代初期，因台灣在政策上對台語的壓迫，以及一些不合理的演唱限制，使得原本有機會再攀高峰的台語歌曲頓時失去了發展空間。文夏、洪一峰等少數台語歌手憑藉過去的成名歌曲，在台語電影市場找到另一出路，他們以自己隨片登台的魅力，延續台語歌曲的發展。一九六二年跨足電影的文夏、洪一峰，分別以台語歌唱電影《台北之夜》、《舊情綿綿》贏得市場肯定，二位歌王成了電影明星。他們的歌曲原本就深受大家喜愛，透過電影播出及隨片登台，在全台造成轟動。以文夏為例，十一年間，他以一年一部新片的進度，與自組的「文夏四姊妹合唱團」以演唱會形式隨片登台、巡迴表演，在逆境中殺出一條生路。除了文夏、洪一峰以外，黃秋田演出的《礦山風雲兒》、《再會夜都市》，黃三元演出的《三元思想曲》、《素蘭要出嫁》，洪第七演出的《良心賊》、黃西田演出的《歌女情淚》、《流浪找愛人》，葉啟田演出的《內山姑娘要出嫁》、《南北歌王》、楊麗花演出的《回來安平港》等，也都有不錯的成績。但是這一時期，大多數的台語歌曲從業人員紛紛轉業，歌手們也陸續轉往日本或東南亞發展，直到一九七二年台語歌曲市場急凍，文夏也被迫前往日本發展。

六〇年代後蓬勃發展的國語唱片

一九六〇年代，逐漸取代台語歌曲地位的國語歌曲，更因國語唱片發展快速，躍升成了音樂市場唯一的主流。

一九六一年，紫薇在四海唱片所灌錄的〈回想曲〉、〈綠島小夜曲〉造成**轟**動，隨後美黛在合眾唱片出版的專輯《意難忘》熱賣，讓原本習慣聽台語歌曲的歌迷開始接受國語歌曲。此時，四海、合眾、海山、麗歌、環球等唱片公司，配合著電視上受歡迎的歌手推出國語唱片。一九六〇年代末期，國語歌手更隨著唱片在香港及東南亞等地區大受歡迎，為國語歌曲開創首波華流，開創出前所未有的輝煌成績。

進入一九七〇年代，台灣校園裡流行以吉他和鋼琴為主的創作風格，一九七七年新格唱片舉辦「金韻獎青年歌謠演唱大賽」，一九七八年海山唱片舉辦「民謠風校園民歌大賽」，這些比賽從校園中為歌壇發掘了齊豫、王海玲、李建復、葉佳修、鄭怡、蔡琴等眾多優秀人才。也正是從那時起，音樂創作的風氣逐漸盛行，台灣的流行音樂從此步入另一個全新局面。

（劉國煒，華風文化事業有限公司總監，演唱會製作人，於國父紀念館及世貿會議中心等地製作舉辦五十多場大型演唱會。著有《寶島歌后紀露霞》、《群星歡唱五十年》、《台灣思想曲》等七本音樂相關著作，並為《文夏唱（暢）遊人間物語》整理口述自傳。）

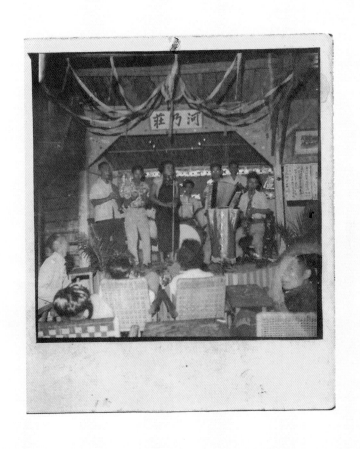

1952 年，淡水河畔露天歌廳「河乃莊」照片。（黃適上提供）

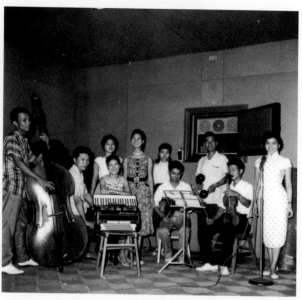

1
2

1.紀露霞，攝于 1958 至 59 年間。
2.1958-59 年的電台演唱照片，右一為紀露霞，左二洪一峰。
（紀露霞提供）

1. 文夏早期開著這台車帶文夏四姊妹隨片登台。

2. 早期文夏台語歌曲唱片封套，亞洲唱片，推測年份：1957年。

（文夏提供）

第三章

流行音樂
大地標

文／李玲甄、李明璁

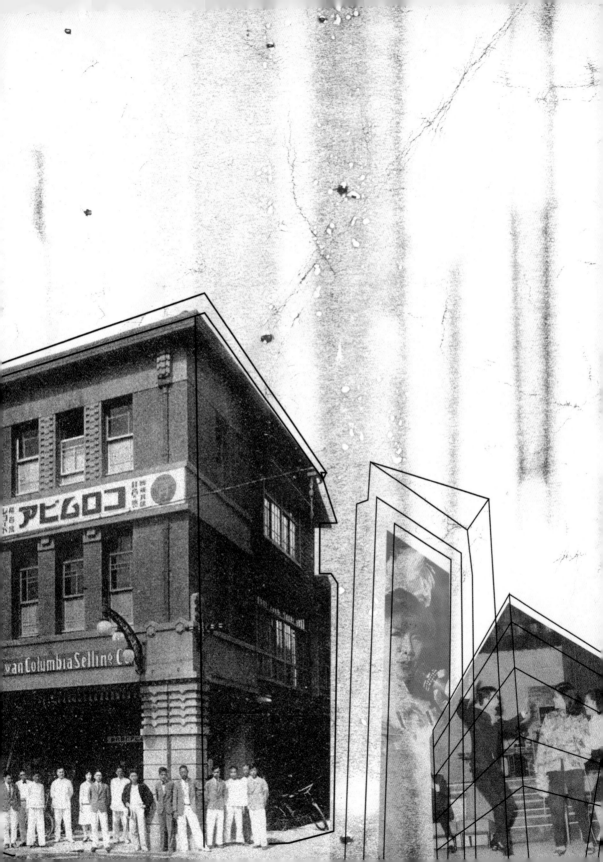

1 那些年，我們在唱片行邂逅音樂

近百年來，西門町一直是台灣流行音樂聚集的前線。若坐上時光機，甚至可以在西門町周遭看見整個流行音樂變化的濃縮圖景。因此，這可能是你的懷舊唱片行旅行案內：上午，穿上爺爺奶奶的老派洋服，動身前往日治時期一九二〇年代，探訪素有「台北銀座」之稱的榮町通（今台北衡陽路），到販售珍貴絕版七十八轉唱片的株式會社日本蓄音器商會台北出張所逛一逛。往前快轉十年，稍微走遠一些到本町（今重慶南路）古倫美亞唱片公司前蹲點追星——也許你有機會遇見準備上工的第一代流行歌后純純。中午，在喫茶店喝杯「珈琲」，聽幾曲當時流行的音樂，休息一會。穿越至一九六〇年代，不用走太遠，就能抵達最熱鬧的唱片聚落——中華商場，翻看當時流行金曲的唱片封套，欣賞充滿普普風的趣味設計風格，以及翻版西洋唱片封套上令人爆笑的翻譯謬誤。直到一日將盡，你來到九〇年代，一樣是輕鬆散步的距離，走進當時最新潮的淘兒音樂城、佳佳唱片，吹冷氣休息，順便向知識豐富的店員討教最新音樂資訊。

唱片行的前身——在西藥房、文具店賣唱片？

台灣唱片行的第一個盛世，自然要溯及日治時期。一九〇七年，在美國與日本技術的合作之下，成立了「日米

蓄音器製造株式會社」，三年後增資改組為「株式會社日本蓄音器商會」（以下簡稱日蓄）。日蓄成立同一年，就在台北榮町通（現衡陽路）設立了台北出張所，銷售留聲機和唱片，這便是台灣第一家唱片行。

一九二九年，日本日蓄取得美國 Columbia 公司知名的唱片商標使用權，而台灣的日蓄則改由老闆岡本檻太郎的妹夫柏野正次郎接辦，並改名為「台灣コロムビア（Columbia）販賣株式會社」，遷到本町（今重慶南路）。為了使品牌在地化，原已日文化的 Columbia，再轉譯為台語發音接近的古倫美亞。此後，不斷嘗試創作台語本土流行歌謠的古倫美亞唱片公司，遂發展為日治時期規模最大、唱片發行量最多的廠牌。

是時恰逢一戰後日本積極西化，人們熱衷於上咖啡館、歌舞廳，也帶動了各類音樂消費。這股時髦的風潮也吹到一九二〇年代的台灣，只是當時台灣尚未有自製唱片的技術，嬌貴的進口「曲盤」，並非尋常人能夠買得起。此外，儘管當時唱片在台灣已有銷售通路，卻多以複合販售的形式寄賣在西藥房、文具店、百貨店等商家。截至一九三四年，全台灣已有超過一百五十二個唱片販售點，這些販售點前期大多聚集在榮町、表町（今博愛路）及本町（今重慶南路），乃至稍後跟進發展的太平町（大稻埕）等地。

二戰結束後，日本人被遣返回國，依規定不能攜帶財物，於是留下了大量的唱片與留聲機。「順榮記」唱片創辦人楊榮華先生，憑藉著收購而來的二手留聲機和唱片等貨品，開始在重慶南路、建國中學一帶經營地攤。到了

一九五一年，才正式在中華北路開設順榮記，販售二手唱片，是台灣戰後第一家由本地人所開專賣唱片的商店。一九五〇年代同時也是台灣唱片生產工業起飛的時期，原先須仰賴進口的唱片，因燒錄技術的發展得以量產，價格亦不再昂貴，更使得唱片消費的人口迅速倍增。

一九六二年，西門町中華商場開始營運，改變了唱片據點零散分布的型態。商場的第五棟──信棟，聚集了許多唱片行，包括：「新新」、「佳佳」、「哥倫比亞」、「環球」等。中華商場的唱片行聚落，不僅組成豐富、囊括的樂種亦相當多元，從古典音樂、西洋爵士與搖滾，到上海時代流行金曲，乃至各地傳統戲曲及京劇，五花八門，應有盡有。在台北，除了西門町這個大本營，其他像是衡陽路、南京東路三段、中山北路三段、新生南路二段等地，都是當時年輕族群喜愛造訪的新潮音樂熱點。相對於中華商場茂盛的音樂群聚，台灣其他城市在六〇年代的唱片行仍屈指可數，像是台中的「好萊塢」、台南的「福盛」、「天樂」，新竹的「第一」，嘉義的「美樂美」，高雄的「美音」等，幾乎都是獨立營業。

在廣播與電視節目的推波助瀾下，熱愛流行音樂的年輕人開始收藏唱片。從七〇到八〇年代，音樂載體逐漸從黑膠、卡帶轉變為 CD，夜市翻版盜版生意亦日漸興隆，但唱片行一直都是台灣最重要的音樂場景。九〇年代前期，本土連鎖唱片行崛起，國外唱片商陸續進駐，再加上地方獨立唱片行屹立不搖，全台灣總計有上千家唱片行，迎來百花齊放的黃金時期。在極盛時期，光是台北發跡的玫瑰唱片行與自台南發跡的大眾唱片行，就囊括上百家店面。

而九〇年代最知名的外商唱片行，當屬美商淘兒唱片行（TOWER RECORDS）與法商法雅客（FNAC）。當時，在世界各大城市都設有分店的淘兒唱片，是全球唱片販售的霸主之一，台北最熱鬧的東區頂好商圈及西門町圓環各有一家，樂迷簡稱東淘、西淘。幾層樓分類清楚的 CD 唱片、貨源充足的原裝進口盤、專業的諮詢服務，以及黃底紅字的 TOWER RECORDS 招牌與提袋，這些全都是五、六年級樂迷內心深處至今依然鮮明的記憶。而位於南京敦化路口、今日 IKEA 旁所開設近千坪的法雅客賣場，則提供慷慨的唱片試聽服務（如同後來的誠品音樂館），呈現出科技感十足卻又富人文質感的寬敞空間。只可惜，這兩大外商唱片行，在步入新世紀的交界，便相繼劃下休止符閉店了。

儘管大型連鎖店張狂席捲全台，一九九〇年代台灣各地仍然有不少獨立唱片行，在學生族群的支持下，以傲骨之姿駐紮在各大連鎖唱片行之間，提供更多元的另類選擇。像是台北車站周邊的「前衛」、「藍儂」、公館「宇宙城」、台中逢甲「學生之音」、高雄「老營長」等。後來開設誠品音樂館的靈魂人物吳武璋，當年就是宇宙城的店長，許多音樂人年少時都曾泡在那裡，不只為選購唱片，更渴望吸收新知、探尋新聲音，甚至邂逅音痴的我輩同類。

此外，一九九二年中華商場拆除之後，位於光華商場的「光華唱片」也成為音樂挖寶的新據點。當時許多光顧過那兒的人，一定都有「紅標配綠標」的組合選購經驗——為了湊折扣撿便宜，經常會買到「地雷」專輯、偷雞不著蝕把米，但有時也會挖到相見恨晚的共鳴之作。在沒有網路試聽的年代，這般買唱片的方式彷彿抽獎，好壞運都是生活裡上癮的趣味。

數位時代的老派情懷

在唱片販售因遭遇數位網路而大幅衰退之後，外商淘兒和法雅客相繼退出台灣市場，國內的唱片行也陸續收店、倒閉。然而以販售非主流、獨立音樂廠牌唱片為主的獨立唱片行，經過長年用心耕耘，卻培養出忠實的樂迷和顧客，例如位於師大商圈小巷內的「小白兔唱片行」、東區的「M@M Boutique」等。至於西門町老牌的「佳佳」，則透過各種客製化服務，如代購日韓流行音樂周邊商品等，在網路通路的夾殺中，殺出一條生路，延續著專屬於唱片行的音樂香火。

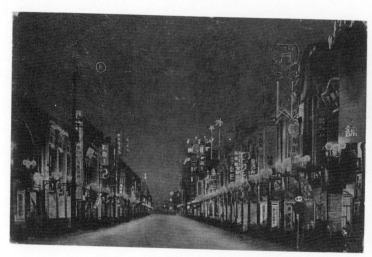

1

2

1. 日治時期，台北榮町燈火通明的夜景，
街道右側可見日商古倫美亞唱片公司的霓虹燈。一九三〇年代台灣風景明信片。
2. 晚間的唱片行，依舊燈火通明。頂樓招牌寫著「蓄音機」的日文「チクオンキ」，
一樓整齊地擺放著留聲機，非常派頭。
左頁圖：日蓄的台灣分店支店長柏野正次郎，在 1930 年 8 月出版的台灣日蓄新聞中，
刊出古倫美亞的廣告一則。圖中建築即為古倫美亞販售點。
（林太崴收藏）

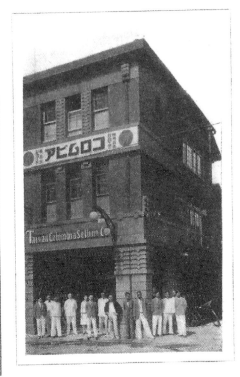

臺北市大平町三丁目の陳英芳蓄音器部は臺北市の心臓たる本島人街大平町の中心にあつてコロムビア専賣店として活躍されて居ります。

同店は絶對に他社製品を取扱はず、特に場所柄丈けあつてコロムビア臺灣譜レコードを主とし、顧客に對しては家族が全員協力してサーヴィス第一主義をとつてゐますから、開業未だ日も淺いに不拘、常に客足絶へないといふ盛況を呈してゐます。

写眞は臺灣イーグルクラブ内部。

1931 年日蓄新聞的報導，台灣商人陳英芳在台北市太平町經營全為台灣資金的「陳英芳蓄音器商會」。初期雖代理各大唱片，不久後也開始販售自創的「羊標」唱片。（徐登芳收藏）

1. 1978 年，西門町武昌街「都來迷唱片超級市場」刊登在雜誌上的廣告。

2. 1978 年，台北忠孝東路頂好市場後方的「方圓唱片公司」（哥倫比亞唱片公司的關係企業），刊登在雜誌上的廣告。（黃亭境收藏）

1

2

3

1. 印著 Tower Records 著名標語「No Music, No Life.」的購物袋。

2. 宇宙城會員卡。（昆蟲白收藏）

3. 位於舊光華商場的光華唱片會員卡。（李明璁收藏）

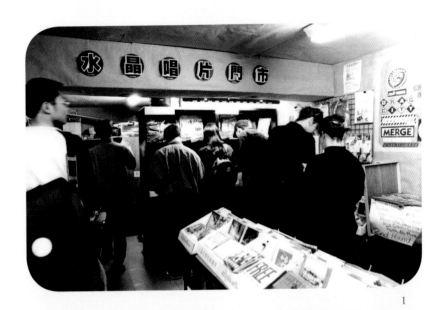

1

2

1. 1997 年水晶唱片門市。（昆蟲白收藏）
2. 誠品音樂信義店，2015 年。（誠品音樂提供）

2 歌廳秀：老派聽歌之必要

「夜上海，夜上海，你是個不夜城⋯⋯」華燈初上，車馬喧囂，披上一襲暮色的街町，施上脂粉、精心裝扮的女伶，在如雷的掌聲中粉墨登場。弦歌聲起，為絢麗的夜晚揭開序幕。這裡是一九八〇年的西門町，也是當時眾多知名紅包場歌廳聚集的所在，約有近二十家的歌廳錯落於今日西門徒步區的漢口街、峨嵋街、西寧南路上，迎接趕場的歌手和往來的聽眾。

重現上海夜總會的風華

越夜越美麗的音樂展演風貌，可溯及一九五〇年代中期，當時台北市區出現了新南陽、碧雲天等大型歌廳，提供包檔的豪華綜藝秀，主打澎湃的排場與熱鬧的歌中劇。為了重現十里洋場夜總會的派頭，以吸引外省籍的軍官、退休公務員，多數歌手身著華美的旗袍、畫上濃豔的妝容，以「小周璇」、「小白光」等藝名暱稱，演唱昔時上海的知名曲目：〈天涯歌女〉、〈魂縈舊夢〉、〈夜來香〉等。讓坐在台下的觀眾，透過甜美歌聲緩解祖國鄉愁，沉浸在美好的昔日舊夢。

資深歌手美黛曾回憶，這些大型歌廳生意相當好，歌手們一檔接著一檔演出，領取薪水唱酬。當時尚未流行以紅包打賞歌手的文化（儘管東南亞一帶據說有此習俗），直到後來大歌廳的景氣變差，消費門檻較低的小型餐廳演唱形式取而代之，前來聽歌的退休老兵，在看秀排遣寂寞之餘，為表達鼓勵、愛慕之情，開始將鈔票塞進紅包袋，直接於演出中場獻給在小舞台上心儀的歌手。這種讓觀眾更有參與感（甚至是一種表演感）的打賞互動方式，成就了「紅包場」熱鬧有趣的獨特景觀。

紅包場的全盛與衰落

紅包場的黃金年代，恰好是台灣經濟起飛時刻。人們手頭一旦寬裕，花費在自身喜愛認同，甚或帶有炫耀性意涵的休閒消費便大幅增加。坐在台下一邊喝茶用餐的客人，總不乏出手闊綽者，經常一個紅包就塞上幾千元。有些狂熱的老伯粉絲為了幫喜愛的歌手做生日，甚至會將美元鈔票黏成紙扇當作贈禮。若再溯及發紅包的儀式意涵，原是家中長輩在逢年過節，藉此對晚輩表達關愛之舉。也因此有許多老伯不僅成為捧場常客，更進一步萌生疼愛之情，將歌手認作乾女兒，真心相待。諸如此類微妙親密的人際互動，在音樂單純的表演和聆賞之間，添加了更多複雜的情感與記憶。

然而隨著政府開放民眾返鄉探親，年邁的外省伯伯終於能夠回到朝思暮想的大陸故鄉，他們的鄉愁不再需要透過流連於紅包場才能獲得安慰。少了這批忠實的老顧客，歌廳也因應客群變化，改變演出內容，曲目不再侷限於舊上海風格的歌曲。除了演唱一九五〇至一九七〇年代香港、台灣的流行歌：〈今天不回家〉、〈小城故事〉、

〈意難忘〉，以及一代歌后鄧麗君的作品等等，八〇、九〇年代更開始演繹台語歌曲，試圖吸引非外省族群前來消費。然而，隨時代演進與社會風氣的開放，新型態的娛樂場所，亦如雨後春筍般出現，比如西門町的新式舞廳、MTV、KTV，更大量帶走了紅包場的潛在顧客。如今，紅包場即使仍在，但復古懷舊的氛圍早已取代了流行熱鬧的感受。

熱情南台灣——豪華歌廳秀的本土回歸

在台北逐漸從大型歌廳轉向小型紅包場的同時，以高雄藍寶石為首的大歌廳，則於一九七〇、八〇年代重現了那些豪華排場，並進一步將之本土化地呈現。不似當時西門町紅包場純粹以歌唱表演貫穿全場，南部的大歌廳提供了更華麗的視聽體驗：身著誇張服飾的歌手、大排場的樂隊和舞群，在霓虹閃爍的舞台上賣力演出，並穿插熱鬧的主持訪談與搞笑短劇，演唱曲目則以日、台語流行歌曲為主。當然，這些本土化的歌廳不再模仿夜上海，也毋需照顧老兵鄉愁，而是直接迎向大眾消費主義新時代裡的休閒趣味。

一九八五年，在藍寶石大歌廳現場錄製的《豬哥亮的歌廳秀》，進一步將歌廳秀搬上電視螢幕，一度成為收視率最高的綜藝節目。成功搭上台灣家戶電視普及的趨勢，歌廳秀形式的綜藝節目大受歡迎，也順勢捧紅了豬哥亮、余天、高凌風、張菲等知名演藝人員。儘管如此，爾後影視產業持續的蓬勃發展，卻反倒加速了歌廳本身的沒落——人們不須特地動身到歌廳看秀，即可在自家客廳觀賞各式電視節目。最後，曾經風光一時的藍寶石，不再作為節目錄影的基地；而歌廳秀節目也難以在瞬息萬變的電視產業生存，先後式微了。一九九五年，藍寶石大歌廳結束

營業，周邊熙攘熱鬧的街巷也因人群散去而漸趨寂寥冷清，當年榮景就此灰飛煙滅。

今日的西門町紅包場

鏡頭拉回今日的西門町，走在漢中街，只要稍稍不留神，便會錯過那些委身於韓系美妝店與手搖茶飲鋪之間的紅包場歌廳。褪色的歌手海報和形式老舊的廣告，在一片光鮮晶亮的新式招牌旁，顯得既黯淡又突兀。踏進歌廳，可見幾個散客零星點綴昏暗的座位區。台上的演出節奏緊湊，每位歌者唱完兩首即離去，接著由另一位歌手取代。連綿不斷的歌聲，緩緩將另個時空鋪陳展開。昔日風華的紅包場，其實仍隱身於西門町中，見證時代的潮起潮落。

它總在喧囂紅塵中，靜候每一隻戀舊的耳朵。

曾位於台北市中華路與衡陽路口「新聲戲院」大樓內的「麗聲歌廳」，
開幕於 1968 年，是台北市歷史最悠久的歌廳之一。1981 年，警政署宣布開放西餐廳演唱後，
麗聲歌廳票房下滑，終於在同年 9 月暫停營業。
圖為歌唱劇「八年之癢」的演出（約於 1970 年），右二起是秦蜜、青山。（劉國煒提供）

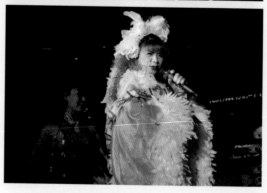

2008 年，台北市漢中街的「金色年華大歌廳」當家歌手正在做八週年慶，
扇狀的紅包、以及披掛在身的大鈔圍巾，在做慶這天，用以彰顯當家歌手榮貴的身份。
（李豫英攝影）

3

演唱會大朝聖：萬頭攢動集體狂歡

華燈初上的台北市南京東路與敦化北路交叉口，小巨蛋正吸納著為今晚演唱會而聚集的人群，來自海內外四面八方的狂熱期待，滿溢而出，一觸即發。然而對五、六年級歌迷來說，在同個地點另一轉角，早已因一場火災而灰飛煙滅、不復存在的中華體育館，卻是他們朝聖演唱會、記憶永恆旋律的青春場所。

那些年，台北還沒有小巨蛋

一九九八年十一月二十日，鴻源機構於中華體育館內舉辦周年慶運動會，在活動進行期間施放沖天炮，意外引燃火花。剎那間，一片繽紛化為烈焰，吞噬了整個主場館的屋頂。

未遭火焚之前，中華體育館曾是國內最大的體育場館之一。落成於一九六三年底，民間出資興建的中華體育館，多次作為威廉瓊斯盃國際籃球邀請賽的比賽地點，也是威權統治年代各種大型政治宣傳集會的舉辦場所，像是一二三自由日紀念、雙十國慶華僑歸國四海同心大會等。當年的中學生多半被迫動員出席相關活動，同時也得勤練集體排字的奇怪工作。

當時的中華體育館，就好比今日的台北小巨蛋，在此演出的藝人皆是歌壇一時之選。一九八三年十二月二十五日，台灣流行音樂史上第一場大型「個人」演唱會——「羅大佑的再見72」演唱會，地點就選在中華體育館。儘管從開設到焚毀只有短短二十五年，中華體育館卻熱鬧見證了許多歷史性的時刻。一九八六年十二月三十一日，滾石唱片公司集結旗下歌手羅大佑、黃韻玲、潘越雲等人，舉辦了「快樂天堂演唱會」，該場表演被視為台灣流行音樂史上第一次的跨年晚會。眾星雲集的龐大陣容，加上前所未見的「過夜」演出，引發極大的轟動與迴響，據說也讓場館人員與主管機關相當頭疼。演唱會前的彩排，就因受到附近居民抗議，場館人員在無計可施的情況下，向歌手群「下跪求饒」，哀求他們「不要再唱了！」然而，這一唱究開了跨年演唱會的先例，也預告著台灣社會日漸自由多元的新氛圍。

一九八八年底，原定也在此舉辦「天使與狼」演唱會的齊豫、齊秦姊弟，受場館火災事件影響，只好將演出地點改為鄰近的台北田徑場。原計劃在可容納一萬兩千人的中華體育館連續舉辦三場演唱會，因臨時改為比室內大上許多的戶外場地，三場亦應變集中為一場，意外打破當時國內歌星單場演唱會觀眾人數最多的紀錄。

然而，間接催生此紀錄的中華體育館，自身的重生歷程卻是艱困多舛。肇事的鴻源機構原本答應負責體育館的重建工作，卻因為被指控非法吸金而倒閉。失去資金挹注，修建工程就此停擺，幾經波折之後，已確定不再作為體育館使用。誕生於掌聲中的中華體育館，消失得令人措手不及，卻也以光燦耀眼的姿態，永遠留駐在眾多歌迷的青春記憶裡。

高雄的澎湃激情——中山體育場

較中華體育館晚十六年成立，高雄的中山體育場曾是南台灣最重要的戶外展演空間，舉辦過多場人次破萬的大型演唱會，可說是當時國內聲望僅次於中華體育館的演唱會場地。一九九八年，張惠妹舉辦首次巡迴演唱會「妹力四射」，起點為台北的中華體育館，緊接著第二場就在高雄中山體育場。而一九九九年首發專輯、強勢躍上主流舞台的五月天，也在千禧年前後二度於此熱力開唱。二〇〇一年「你要去哪裡」巡迴演唱會中，團員石頭在中山體育場帶領全場歌迷向女友求婚，萬人集氣的深情告白場景令人難忘。儘管隨後二〇〇二年，中山體育場因應新的都市開發案而被拆除，走入了歷史，但配合高雄捷運的開發改建，如今也已蛻變為重要的市民休閒與國際觀光景點（中央公園和城市光廊）。

「萬能」的中山足球場

與高雄中山體育場同名、同樣啟用於一九七九年，坐落於台北圓山的中山足球場，也是演唱會的朝聖勝地。其實中山足球場的前世今生都相當有趣，原址本為日治時代的圓山運動場，也是「KANO」嘉義農林學校出戰夏季甲子園資格賽的傳奇賽場。到了戰後，較少人知道，位於松山機場航道正下方的這一大片閒置綠地，在美軍駐台期間，曾因地利之便就近存放大量「美援奶粉」等各種進口物資。一九七九年，當時的中華足球協會會長蔣緯國將軍一聲令下，日治時代的棒球場、美援時期的糧倉，就此重新改建為足球場使用。

乍看之下，這個佔地五萬五千平方公尺，光是看台就可容納兩萬人的足球場，頗有國家級競技場的派頭。諷刺的是，在設計之初竟沒考量到鄰近機場的飛機起降噪音，使得場內在進行足球賽時，兩隊球員常有聽不見裁判哨音的情形發生。這個尷尬卻又致命的設計，多少反映了台灣常年作為「足球沙漠」的現實。幸而山不轉路轉，先天體質不良的足球場雖無法支撐大型足球賽事，卻意外成為各類大型群眾活動（如演唱會、選舉造勢等）的首選場地。

比如麥可・傑克森（Michael Jackson）、聯合公園（Linkin Park）等世界重量級歌手和樂團，都曾在中山足球場舉辦演唱會。二○○七年更於此盛大舉行紀念二二八事件六十周年的「正義無敵音樂會」，包括閃靈、濁水溪公社等台灣重要獨立樂團輪番上陣，甚至捷克的傳奇樂團宇宙塑膠人（PPU）、英國搖滾天團繆思（Muse）等都前來獻聲義挺。根據發起人之一的閃靈主唱 Freddy 回憶，當時與會的眾樂團們，多數沒有將頭頂上飛機經過的巨大噪音視為干擾，反而因此覺得相當特別，似乎可與台上樂手的激昂搖滾、台下樂迷的忘情吼叫，巧妙地融合成一種其他地方不曾出現的奇觀音景。

話雖如此，仍難免是種苦中作樂，戶外大型演唱會要籌備與處理的技術問題已夠繁瑣，如果再加上不可控制的巨大噪音干擾，這樣的場地終究無法稱為專業，只是勉強堪用罷了。綜觀台灣流行音樂的展演歷程，舉辦過大型演出的場地中，其實沒有一個能夠完全符合演唱會的專業規格需求（即便是當今的台北小巨蛋或高雄世運場館亦如是）。多數原以體育競技為標準設計的運動場館，可能初始便未考量舞台機具、音響設施、音場效果等專業演出需求。據此，北高兩都皆已著手規劃與建流行音樂展演中心，預計於二○一八年陸續完工。期待在這塊土地上，終能誕生專屬（也致力於推廣）流行音樂展演和大眾體驗的公共場館。

Guide To Enjoy Rock Concert

如何享受「快樂天堂」？

請注意下列指引，以便儘情享受「快樂天堂4小時」演唱會！

1 7:30進場8:00開演，請注意時間！

往年這一天，台北都會有嚴重的交通阻塞，所以我們的節目是8：00才開始，由於節目很多所以我相信今年的開場會很準時（8：00）你要注意控制（先吃飯絕對是必要的！）

2 請抬頭找尋4座大型的螢光幕

為了讓較高座位的朋友能觀察舞台演出的細膩表現，我們特別第一次採用四座 300 吋的螢光幕利用台灣電視公司的轉播車，現場立即把畫面傳送上去，這樣，即使你坐在後面也能很清楚的看到實況。

由於這是第一次使用，在光度和彩度方面我們並沒有絕對的信心，但是請諒解，這已經是目前能努力到的最佳狀況！

3 請留意特區二側的2座DJ高台

這是今年的特殊設計之二座 DJ 高台上有二位你所熟知的電台主持人，除了參與節目的部份主持外，還將與您共同歡呼，共同跳動，共同熱舞，在節目熱烈的進行中，請不要忽略二位電台主持人的一舉一動，他們絕對需要你！

4 請適當控制鼓掌和歡呼的強度，因為好戲還在後頭！

目長達四小時，難免在很多精彩的地方需要大力的鼓掌，我們不怕您如何用力的鼓掌，（通常是愈用力愈佳

不過，萬一演到一半就拍累了，也是美中不足的，我們也為這一點感到極為矛盾。

5 請利用短暫的時間複習一下這些演出歌手的成名佳作。

參加演唱會能夠大聲的一起合唱，是一件最過癮的事，為了避免喪失這個樂趣，不妨先複習一下，然後，在他們唱出的同時，也一起來「和」吧！

6 請不要忽視那些新歌的魅力並給予最溫暖的鼓勵！

演唱會裡，演唱新歌通常是一件吃力不討好的冒險，但是我們有許多歌手願意扛下這個擔子，因為他們想呈現給您未曾聽過的精彩風貌，所以，親愛的朋友，鼓勵他們吧！請共同參予他們最誠摯的冒險！

「快樂天堂特刊」（滾石提供）

滾石'86跨年演唱會「快樂天堂」4小時史無前例

12·月·31·日·中·華·體·育·館

共渡一夜歡樂·共享無限回憶

沒有一種快樂是廉價的，有時候可能需要一輩子的時間來經營，所能得到的不過是幾分鐘的幸福罷了。一分鐘稍縱即逝，四小時卻歷久彌新，滾石'86跨年演唱會「快樂天堂」長達四小時，是台灣演唱會史上打破傳統的一次，演出現場觀眾多達萬人以上，在激昂的情緒裡，所有的脈搏，心跳與呼吸漸趨一致，刹那間1986年最後一秒在喜悅與歡呼中消失，繼起的是全新的一年，由我們共同創造的快樂記憶將無限延續下去。

「讓我們創造自己的青春歷史」

這是我們共有的回憶，國內首次穿越午夜的演唱會將令我們在往後幾年津津樂道，驕傲不已，它是一個歷史事件，參與它、創造歷史，同享歡樂。而在我們追指可愛的年少青春裡，它是一個共同的關鍵，歲月成長會流失，時光也許飛逝，可是在我們年輕的手上，在昂揚的歌聲中，我們可以光榮地、驕傲的宣告：我們創造了自己的青春歷史。

「你要用熱情來換取青春回憶」

你只要投入，你便擁有它，你只要歡呼，它便向青春不廉價，你要用所有的熱情來燃燒，快樂不廉價，它付出的早已不是金錢問題，而是投注了多少你自己的歡愛你來，這裡沒有壓力，沒有煩惱，沒有憂傷，你的快樂天堂。

快樂的演出者

張艾嘉： 猶記得在去年「消失的1985」演唱會中，首次展現她獨特精湛的舞台魅力，引起現場極大的迴響也建立她對演唱會的信心，今年，遠位剛出爐的金馬影后，信心十足的準備好一套全新的內容，將在「快樂天堂」中呈現給你，根據側面消息來源，在遠次的演唱會中，張艾嘉將邀請一位極難得的神秘人物做她的特別來賓，希望能帶給你一個驚喜！

潘越雲： 造型一直特異獨行的阿潘，新專輯「舊愛新歡」推出不久，就為1986年唱片市場掀起了許久未有的銷售高潮，在遠新專輯中阿潘改變了以往唱腔，轉而健康亮麗的音色呈現，喜歡阿潘的朋友，千萬別錯過遠次她的現場演唱，將使你一飽耳福。

李宗盛： 才從美國錄音歸來的忙碌和壓力中解脫，旋即投入了另一張專輯「我有話要說」的醞釀與演唱工作，遠次演唱會上他將首度演唱此專輯中的新作，讓歌迷透露這首歌名叫「十七歲女生的溫柔」噢喇！聽了你就知道他的厲害！還有，演唱會當天他將帶給你一個小小的大驚喜，等著瞧吧！

齊豫： 只要聽到齊豫的歌聲，不管她唱什麼，都是最好聽的，「回聲」之後，許久沒有她的消息，遠場演唱會將是她87年度全新計劃的暖身首演出，有與以往截然不同的風格呈現，並將演唱令你驚喜的作品。

李泰祥及相逢三人

紀宏仁： 在本地新生代新音樂的浪潮中，最具代表性的人物之一。香港號外雜誌評論「簡直是電子音樂中文唱片的代表，香港都沒有做得像他遠麼好。」遠個24歲的台灣後生仔算贏香港的行家。」曾經在8月20日開過首次演唱會的他，今次再次武藝上陣，將有更MIDI、更迷人的新潮浪漫的演出。

黃韻玲： 舞台風格獨特的黃韻玲於8月20日的新生代演唱會公開以後倍受矚目，她的專輯在千呼萬喚中，終於在遠幾天就出版了，在遠次的演唱會中，你將會有更進一步的看清她、喜歡她，陶醉在她浪漫的新音樂中。

陳淑樺： 一位受到金鐘獎肯定的歌者，在加盟滾石後，首次的公開演出，剪掉長髮後的她將以嶄新的風貌、造型，演唱會最近剛完成的新作品，請你期待一個嶄新的陳淑樺。

文章： 滾石的新生力軍──文章，從國外將知有演唱會表示「我一定要回來參加」，高亢動人的歌聲加上一首首的好歌。他有自信將會演出令人激賞的現場效果。

王新蓮、鄭華娟、周華健： 滾石素以製作掛帥聞名於有聲出版界，其中要求嚴格、過程艱辛，自有一段不為人知的歷練。他們三位是滾石製作部的尖兵部隊，平常紙要有他們在，必有爽朗的笑聲，但在工作上他們各以其豐富的創作經驗，譜出、製作出無數的好歌與唱片，為流行歌壇注入一股活心劑，在遠次演唱會中，他們將正式的與觀眾接觸，表現他們在「幕前」的另一項才華。

楊慶煌鄧妙華： 在「快樂天堂」裡，我們也許多朋友來參加天下唱片的受到楊慶煌與鄧妙華都是遠次賓。差一點成為歌壇逃兵的楊慶煌，具有的現代年輕人的血脈與熱力，電影裡的他憨厚，唱片裡的他年輕激昂，演唱會裡的？……
在新加坡被紅遍的歌星有二，一為Tracy黃──就是鄧妙華了，三年前的一曲「牽引」歌人牽引了好一陣子，數月不見，當你在演唱中再看到她時，你會訝異的發現，原來她位很女人的女人。

鈕大可： 當今台灣歌壇最紅、最搶手的製作人兼歌星，最近剛完成陳淑樺專輯的製作，遠次為陳淑樺特別跨刀演出，你將可欣賞到他溫柔的搖滾外帶自然奔放的舞台魅力。

曹啓泰： 最近紅葉竄起的他，是國內崛起最快的新生代主持人，素以反應思想、快語、歪嘴及多變化的臉而走紅。繼新生代演唱會之後，再度引燃歡笑火焰，引導我們進入一個4小時的「快樂天堂」之旅。

ROCK CITY BAND： 對西洋歌曲的搖滾迷來說ROCK CITY BAND，是個耳熟能詳的名字，遠個成立多年的熱門音樂團，是國內最具爆炸威力的首席熱門樂團，站在時代尖端，隨時掌握流行的節奏與時代氣息相結合，永不落伍。遠次，他們也是最個出場，引爆全場熱情的熱門樂團。

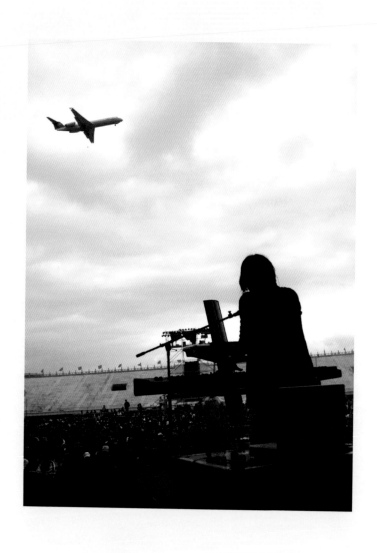

2007 年 2 月 28 日，為推動台灣轉型正義所舉辦的首屆「正義無敵」音樂會在中山足球場舉行。
畫面中可見從松山機場起降的飛機劃過天空。（林昶佐提供）

4 音樂約會名所：點歌單傳情意

日治中期的台北都會，受到西化風潮影響，開啟了新型態的休閒方式與生活風格。追求摩登情趣的大眾，以及許多接受洋派教育的知識份子，閒暇時間便聚集在西式餐館、咖啡廳或喫茶店裡頭，聽音樂、喝飲料、聊時事，就像是今日喜歡在「文青」場所出沒的青年男女們。

懷舊西餐廳裡的時尚旋律

全台灣最早的豪華西餐廳之一——波麗路，坐落在繁華的大稻埕，以音樂家拉斐爾的作品〈Bolero〉為名，於一九三四年開幕。店內提供和洋混合的特別菜色，並以優質的音響播放進口古典唱片，成為當時新潮餐飲風尚的指標，也是摩登男女最時髦的約會場所。此外，新文化運動時期，知識份子也愛好相約在此談論藝術、評論時事，彷彿就是歐洲十九世紀沙龍（salon）的再現。

到了一九六○年代，美軍駐台又再次推進餐飲的西化。曾任台中美軍顧問團西餐部酒保的林老闆，便搭上了這股潮流，在台北市長安東路創立了亞里士西餐廳，提供高價位的炭烤牛排。店內不僅有寬敞的空間、氣派裝潢，更

主打頂級音響和優質音樂。當時許多美軍俱樂部餐廳都備有現場樂團演出，但每場演奏的素質不一，林老闆遂決定投入百萬資金購置音響設備，讓客人一面用餐，一面聆賞品質細膩的音樂。營業至今逾半世紀，亞里士餐廳的百萬音響仍不斷升級，播放著昔日流行、今已成經典的西洋歌曲，為饕客營造浪漫又懷舊的用餐時光。

小清新的濫觴地：民歌西餐廳

一九七〇年代中期，民歌西餐廳伴隨著校園裡蔚為風潮的民歌運動，雨後春筍般地出現。知名的店如稻草人、木吉他等，不但是當時剛嶄露頭角年輕民歌手的重要據點，亦是學生族群高人氣的約會場所。其中，八〇年代名聲最響亮的木船西餐廳，全盛時期在台北和基隆等地擁有共十三家分店。該餐廳的創辦人陳屏本身就是歌手，並且自一九七四年起，連年舉辦「木船民謠歌唱大賽」，發掘歌壇明日之星。不少參賽者也在日後成為知名歌手，在華語樂壇發光發熱。木船民謠大賽的第五屆冠軍張雨生、第九屆冠軍張震嶽（一九七四—）、第十二屆冠軍陳綺貞，對現今的華語流行樂壇仍起著重要的影響。除此之外，林志炫、萬芳（一九六七—）、游鴻明（一九六八—）、王力宏（一九七六—）等著名歌星，也都曾經在民謠歌唱大賽中初試啼聲。

一九九〇年代之後，隨著民歌類型的式微，民歌西餐廳也愈來愈難受到年輕族群的青睞。二〇一〇年，最後一家木船西餐廳，於西門町悄悄熄燈，北部地區仍有營業的民歌餐廳也已屈指可數，位於板橋的天秤座西餐廳是碩果僅存之一。曾在那兒駐唱的歌手蕭敬騰，在《超級星光大道》選秀節目一夕爆紅，歌迷也紛紛前往朝聖。其實該餐廳曾仿效木船舉辦歌唱比賽，蕭敬騰就是第一屆總冠軍。

而就在民歌西餐廳的熱潮逐漸退去之際，各式 Pub 和 Lounge Bar，提供不同類型的現場音樂，藉此型塑與強化不同偏好客群的認同，在迎向分眾化消費的新興市場中，持續散發熱力。

或動或靜的 Pub Night

一九八○年代後期，DJ 凌威以「Roxy」在台北掀起了一股「搖滾樂吧」（Rock House）的熱潮。Roxy 不只是一家有音樂也有態度的酒吧，更是一個系列家族的概念：不同分店有著細膩的音樂風格差異，但又可以統合在凌威的基本設定之下。Roxy 經歷了地下舞廳文化和本土搖滾迸發的八、九○年代，一路走到今日，Roxy Rocker、Roxy 99 等，仍越夜越喧囂，聚集一代接一代的年輕人在此揮霍青春、盡情搖擺。

其實，在 Roxy 家族引領風騷之前，也是以音樂酒吧形式，但完全聚焦於爵士的「Blue Note 藍調」，早就於一九七四年開店（與民歌西餐廳同期發展）。Blue Note 以享譽全球的爵士商標為名，如今已是台北最老牌也最受國際觀光客青睞的爵士樂吧。隱身於人文氣息濃厚的台師大街區角落，就如同人稱「蔡爸」的老闆，始終低調不張揚卻又執著頑固地，推廣著在台灣相對不太流行的爵士音樂。Blue Note 店內除了例行性地播放各派爵士曲目，更積極鼓勵樂手們在現場一起即興合作演練，據此培養出不少優秀的本土爵士樂手。

此外，還有比較後進、但走得較為流行大眾化的爵士音樂餐廳 Brown Sugar，從早期在金山南路與 Roxy 比鄰而居，到之後遷至信義豪宅區，經常邀請發片歌手登台演出，每晚現場的人氣都很熱絡，許多白領人士下班後便來此享受音樂。

無論播放或演奏的是古典音樂、西洋歌曲、清新民歌，熱血搖滾還是慵懶爵士，從日治時代開始，有音樂的飲食場所，向來都是台北夜生活最迷人的選項之一。人們盛裝打扮，前往音樂餐廳優雅約會；或者泡在爵士酒吧中，隨著即興演出弛放身心；又或者和身邊激動的樂迷一起吼叫，享受搖滾的現場震撼。每個沉浸於音樂的夜晚就是一場美妙的儀式，伴你送走今日，迎向明日。

1、2. 位於台北市民生西路 314 號的波麗路本店。

3. 位於台北市民生西路 308 號的波麗路新店招牌。（李明璁攝影）

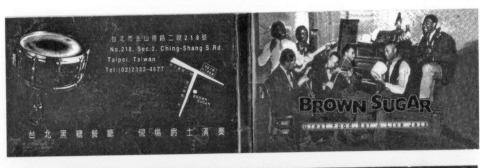

位於金山南路時期的 BROWN SUGAR，圖為當時店內的免費火柴盒。

（李明璁收藏）

5 身體解放空間：從地下舞會到封街飆舞

長達將近半個世紀的戒嚴體制，讓台灣人民的生活自由遭到鉅細靡遺的限制。除了緊緊掐著整個社會脖子的黨禁、語禁、報禁、書禁、歌禁等，與年輕學子日常生活息息相關的還有髮禁和舞禁。髮禁的要求十分嚴格，不只女孩子被要求頭髮不得染燙、剪成「西瓜皮」（頭髮長度不得超過耳下一公分），男孩也得強制剃成「三分頭」，只要手指夾住後腦勺的頭髮還有露出，即算不合格。至於學生參加或是舉辦舞會，更是嚴格禁止，統治當局害怕青年擁有太多叛逆的自我感覺、更無法接受他們以不受控制的形式聚集作樂。對教育體制來說，「正當而合宜的肢體律動」，僅限於學校會教的民俗舞、芭蕾舞、或者「清新健康」的土風舞。

關不住的青春身體——地下舞會

當時的學生，不僅受到軍訓教官嚴密監控，走出校園還得面對便衣警察「少年隊」的盤查。他們不僅有權隨時逮人，還能施以體罰，通報學校後，學生就可能得面臨記過和退學處分。即便如此，在一九六○、七○年代，許多熱切渴望體驗自由與浪漫邂逅的年輕人，開始偷偷在自宅低調舉辦舞會，放翻版西洋金曲唱片，一起扭腰擺臀，感受片刻解放。

直到一九八〇年代初期，儘管舞禁尚未解除，以台北市林森北路一帶為先驅的舞廳，如雨後春筍般冒出。名店如水牛城、名人、瑪當娜、黛安娜……等，大受活力旺盛、追求刺激的年輕族群歡迎，也自此開啟學生包場舞會的派對形式。

透過包下某個時段的舞廳場地，學生自行籌辦起一場場代售門票的舞會活動。每個參與者都得「認養」一定張數的票券向自己的朋友兜售，這也成為某種社交人脈與個人人氣的展示。由於發起者多半來自男校，能邀到愈多的女生，愈是富魅力與受歡迎的象徵。當時在多數中學校園，男女生仍被強制隔離，即便同校也鮮少有私下交流機會，更違論舞蹈這般近距離的親密肢體互動。於是地下舞會相當程度地解放了個人的身體，也突破了保守的情欲壓制。

在少年隊的監控之下，舞廳業者和年輕舞客形成了一種微妙的結盟關係，有的店家甚至會設法收買管區、布線預先通風報信，不讓臨檢成為學生的恐懼負擔。

整個一九八〇年代的地下舞廳，主要流行的是電子舞曲，年輕人迎向節奏扭動身體，跳著很夯的洛克舞（Rock Dance）：一種進化版的扭扭舞，差異在於需單腳抬起離地，比起兩腳踏地扭動腰臀的傳統扭扭舞，來得更技術化也須勤加練習（尤其對男生來說，不再只是隨興亂扭，而是要展演帥氣）。而穿插在快節奏曲目間的所謂「慢舞」，則讓舞客彼此有機會邂逅，情侶更是趁「三貼時間」緊緊相擁。從此，所謂「傷風敗俗」、「委靡奢侈」的舞禁標籤已漸漸形同作廢的虛令，一個個再也不受控制的年輕身體，紛紛對著舞曲「投奔自由」。

解禁後的舞廳盛世——全球化到在地化

一九八七年舞禁解除，相約跳舞從此不須躲躲藏藏。大型舞廳隨即進入戰國時代，在全台各地華麗登場。最富盛名的包括：位於台北西門町獅子林的西閣樓（WEST PENTHOUSE）、長安東路上的東閣樓（EAST PENTHOUSE）、新生北路的 ABBA、八德路上的 SOHO、WHY NOT、民生東路的 I LIKE……等。其中，最耀眼的當屬中泰賓館（今台北東方文華酒店原址）三樓的 Kiss Disco。

一九八八年開張的 Kiss Disco，是當時台灣最大最潮的舞廳，擁有可容納兩三百人的絢麗舞池。在聲光迷離的氛圍裡，DJ 播放著流行的電子舞曲，男女舞客各個打扮得時髦豔麗，你來我往地忘情擺動身體。作為一個青年次文化的聖地，這裡當然也有自己獨特的儀式：每到午夜零時，舞池燈光就會暗下來，在歐洲樂團（Europe）著名的搖滾曲目〈The Final Countdown〉前奏中，直徑超過一米、散發銀白色光芒的飛碟裝置，就從 DJ 台上方緩緩降落，並由站在上面的性感女郎，拋撒大量的折扣券、糖果等「甜頭」，舞池頓時陷入一波高潮。如此海派的 UFO 秀，也成為前往 Kiss 朝聖者的必看表演。

一九九〇年代以後，舞廳不再只是播放瑪丹娜（Madonna, 1958—）、凱莉米諾（Kylie Minogue, 1968—）、寵物店男孩（Pet Shop Boys）等西洋歌手演唱的 Disco、電音舞曲，而開始加入更多搖滾、中文歌曲等另類舞曲。

除了大型舞廳，小型的「舞吧」也在城市巷弄間蔓生，發展出不同曲風的跳舞空間（如 Roxy II、Sex-Agogo、Circus、Edge、雅宴）等，為年輕族群提供了更多樣的選擇。以 Roxy II 為例，DJ 經常選用如滾石樂團（Rolling

Stones）這類遠本不是舞曲的經典搖滾，不按牌理出牌的選歌方式彰顯了一種另類姿態。之後，Roxy 系列的創辦人DJ 凌威，又於 1992 年開了 SPIN 舞廳，從歐陸另類舞曲到本土的新世代搖滾，都能在此被重新混搭成風格獨具的舞曲。其他像是和平東路及羅斯福路交叉口的 @live、九〇年代後期開店的 teXound，都是在大型舞廳之外尋找新鮮節奏的好去處。

teXound 的中文名「台客爽」，透露出台灣舞廳文化逐漸在地化的趨勢──本土 DJ 開始混製生產自己的電音舞曲，不再只是單純播放歐美嗨歌。這波新潮「台客舞曲」的重要推手羅百吉（一九七二─），自一九九四年首張個人專輯《I Don't Wanna See No 歐巴桑》出道至今，是國內創作能量最豐沛的 DJ 之一，曾與林強、閃亮三姐妹和謝金燕等密切合作，亦為台灣電音舞曲邁向國際的開路先鋒。其作品〈Fire〉因「台客舞」舞步而走紅，不僅經常出現在電音三太子的廟會陣頭，更是最早打入美國市場、被唱片公司買下版權的台灣歌曲之一，也是第一支登上 iTunes 平台的台灣電音舞曲，可說是流行音樂將本土化與全球化兩股潮流成功融合的最佳案例。

封街飆舞──空間和身體的雙向解放

一九八六年十二月底，台北市教育局首次為學生舉辦了「青春舞曲」大型舞會，地點就在南京東路改建前的台北市立體育場，藉此正式宣告舞禁的解除。而戒嚴令的解除，不僅解放了身體，也賦權予人民開始可以自由想像。甚至挑戰在威權統治底下冰冷無趣的公共空間。

一九九四年，陳水扁當選首次開放普選的台北市長。十二月二十四日聖誕夜，這位甫上任的第一位在野黨籍首都市長，在市府廣場前舉辦了一場「我和阿扁的自助PARTY」，限定十三到二十五歲的年輕人才能入場。隔年七月聯考結束後，台北市府更破天荒地將市區最重要的交通幹道之一新生南路，實施夜間封街，舉辦「讓我們飆舞去」活動。同年十月二十五日，又以「慶祝終戰五十年」為由，一改過去官方陳腔濫調的台灣光復節紀念儀式，進一步將總統府前廣場封街，舉辦了一場空前的市民狂歡派對：「我們在一起」飆舞活動。這個總是充滿便衣憲警，時時受到國防監控而不可親近的嚴肅政治空間，彼時終於被暫時解放開來，讓城市居民可以在此自由舞動、大聲唱跳。

回顧這一系列的開放空間飆舞活動，雖然都由官方舉辦，難免帶有政治動員與文化收編意涵，但終究鮮明象徵著個人身體與公共空間的雙重解放——從不能隨意跳舞，到可聚集在「特定空間」跳舞，進化成「馬路或官署也可以是舞場」——公權力再也不能專斷地界定與限制人們的身體和活動自由了。

E 00040443

節 目： EVENT	我和阿扁的自助 PARTY
場 地： PLACE	台北市政府 府前廣場 （市府路一號， 仁愛路底）
日 期： DATE	年YEAR 月MONTH 日DAY 時間： 1 9 9 4 1 2 2 4 TIME 19:30 開場
座 位： SEAT	樓FLOOR 排ROW 號NO. 票價：（鄰樂視內含） PRICE 招 待 券
主 辦：福爾摩沙文教基金會	
協 辦：ＴＶＢＳ， 寶島蜜見	
注意事項：1. 限十三～廿五歲入場	
2. 18:30PM 入場	

1994 年 12 月 24 日，台北市政府舉辦舞會「我和阿扁的自助 PARTY」，
只有 13-25 歲的青少年才能入場。（李明璁收藏）

6 獨立音樂集黨結社：Live House

冰涼的空氣被舞台燈染成藍紫色的煙霧，還未開演竟已然有點迷幻。台下觀眾或站或坐，三兩結隊，聊著近日的聆聽心得，也有不少隻身前來者，默默滑著手機，或戴上耳機閉目養神。相較於國外大團來訪時的人聲鼎沸，排隊等入場的樂迷從地下室階梯一路蔓延到基隆路上，周間平日的 The Wall 有種奇妙的悠哉感，是剛出道的年輕樂手與獨立音樂愛好者邂逅的場所。在台大社會系任教的李明璁回憶，他曾在這裡遇到某位來幫別團暖場的大學生，當時台下觀眾很少、沒幾個人認識他，但他卻展現了令人驚艷的藍調吉他與自在吟唱的功力。演出結束，他害羞傻笑著說：「耶，大家好，我是盧廣仲，很緊張也很高興，第一次站在 The Wall 的舞台。」觀眾掌聲熱烈，有人大聲叫好。或許那一刻，人們已隱約預感到，在這小小 Live House 的尋常某夜，一位日後大受歡迎的明星，即將誕生。

Live House 的起源：被「看見」的音樂

「Live House」一詞源自於日本（日文：ライブハウス），但它的前身其實是一九六〇年代歐美的搖滾酒吧（Rock Bar/Pub），或有樂團或歌手現場演出的俱樂部（Live Club）。在這裡，音樂演出不只是作為空間背景裡的氣氛營造元素，而是大家聚焦欣賞的對象。在音樂能夠被群眾「看見」、關注的熱絡情境下，這類新興休閒場所便成為許

多音樂人的發跡地。最著名的例子之一就是披頭四樂團（The Beatles）最初曾在利物浦的 Cavern Club 唱了三年，累積達兩百九十二場演出，逐漸提升了全國知名度而得以走紅，甚至進軍全球，寫下歷史。

在台灣，Live House 最早可溯及到美軍駐台時期開始引進的 Pub 文化，但其擴散程度與影響力，在戒嚴時期相當有限。一九八〇年代，由 DJ 凌威所創設的一系列 Rock House，開啟了音樂展演空間的各種可能。近三十年來，凌威先後經營了約二十家店，無論音樂選材或空間類型都相當多元，可說是當代台北音樂展演空間開發史的縮影。

從翻唱偶像的歌，到唱自己的歌

然而直到八〇年代末期以後，台北市才真正出現了今日大眾所稱的 Live House——以各類型獨立音樂的原創演出為主。此時期才得以確立 Live House 形式的原因，和台灣搖滾樂團的發展歷史息息相關。當時，本土的樂團和歌手開始在 Pub 演唱自己的創作，起初的反應普遍不佳。當時多數聽眾仍崇拜西洋搖滾樂團，如果表演者轉而演唱自己的創作曲，原先熱情的群眾便覺掃興，人數走了一半，場子也瞬間冷了下來。九〇年代的 Live House 多集中在公館羅斯福路一帶，以「Wooden Top」、「人，狗，螞蟻」、「Scum」三者最具代表性，也因地緣之便，培養出許多大學生樂迷。

Wooden Top 最早由一位德國女孩 Voodoo 開設，店面在 Double X 樂團的鼓手接手之後，吸引許多熱愛重搖滾的同好聚集。當時台灣許多樂團仍處於學習模仿階段，所以在 Wooden Top 的表演多數仍屬翻唱，但不同的是：表演

者的選曲較為另類冷門而非依循熱門金曲。許多樂團不約而同回憶道：「光是翻唱的歌跟別人不一樣，就已經夠屌了。」不過也因為流連在此的多為彼此熟識的搖滾狂熱份子，Wooden Top 難免帶有一種「自己人聚集地」的外顯形象，讓許多好奇的後進樂迷稍感卻步。而位於杭州南路的「人、狗、螞蟻」，則又是另一個搖滾同人現場。不過許多瘋狂甩頭的狂熱觀眾，一旦聽到樂團改唱自創曲，而非他們熟悉的另類經典〈Anarchy in UK〉、〈Sweet Child of Mine〉等，熱情馬上冷卻。

不耐於這樣的現象，當時活躍於各家 Live Pub 的骨肉皮樂團主唱阿峰，於是創立了 Scum，並規定每個登台的樂團，一定要表演一首以上的創作曲。這個大膽而有骨氣的提議，對生產和消費音樂的人來說都是很大挑戰，但也因此相當程度刺激了本地新興樂團往前跨步。即便當時並非所有的 Live Pub 觀眾都接受創作歌手和獨立樂團，許多後來的大團仍是在這個環境裡磨練成長，包括發跡於「息壤」的伍佰＆China Blue，強烈的舞台魅力和充滿激情的演出，總是吸引滿場的觀眾，而他們在現場裡也幾乎都是演唱自己的作品。

一九九〇年代末期，台北的女巫店、Vibe、地下社會、OOXX 等 Live House，都開始積極接納甚至鼓勵獨立樂團演出，成為台灣音樂生力軍養成的重要基地。在台灣第一家女性主義書店樓下的女巫店，培育出了陳綺貞、陳珊妮、張懸等女神級的新世代音樂人；而 Vibe 也曾提供濁水溪公社、骨肉皮、瓢蟲、董事長、五月天、閃靈等眾多樂團在出道初期的演出機會，後來他們全都活躍於台灣甚至國際樂壇。可以說，沒有這些演出場所和力挺的觀眾們，這一切可能就難以實現。

音樂展演空間的現在與未來

二〇〇〇年之後，更多的 Live House 持續成立，河岸留言、PIPE、THE WALL、Legacy 相繼落成，演出空間也有擴大的趨勢：二〇〇三年開幕的 The WALL，擁有可容納七百人的地下室空間；而 Legacy Taipei 更進駐華山藝文園區，將老倉庫改建成台灣第一個破千人容量的 Live House。和許多 Live House 一樣，Legacy Taipei 經常作為創作樂團或歌手專輯發表演唱會的首選場地，其所推出的「見證大團」系列活動，更積極引介新星，擴大聆聽市場。此外，河岸留言每週一的「OPEN JAM」，開放新手樂團即興上台挑戰現場，有時甚至會有明星音樂人素顏低調前來一起 Jam，不只製造驚喜，更有著跨界交流的重要意義。

即使 Live House 發展至今，確實匯聚了豐沛的音樂創作能量，也早已成為城市生活中最具音樂生命力的場景，但這一路走來卻十分艱辛。位於師大路知名的「地下社會」，多次被取締、開罰，終致強迫結束營業，就是一頁活生生的 Live 血淚史。由於缺乏跨部會的協調整合，相關政府法規遲未修訂完成，使得 Live House 經常成為都市計畫、消防、環保、警察等多重行政管理下的犧牲品。此外，Live House 的現實難題，不只需要環境合宜的場所以及名副其實的營業登記，還得要養成足夠的觀眾人口、叫好叫座的創作內容，以及充裕的資金支持或政府優惠租稅。這些百廢待舉，已令許多音樂人共同發聲，要求新政府能快快理出一條大路，協助 Live House 解決各種兩難問題，讓本土音樂展演文化，能邁入下一個花開盛世。

九〇年代知名 Live House 「Scum」舞台表演一景，攝於 1994 年。
（董事長樂團吳永吉提供）

位於地下一樓的 Live House「地下社會」入口處。
（何東洪提供）

「地下社會」舞台一景。
（何東洪提供）

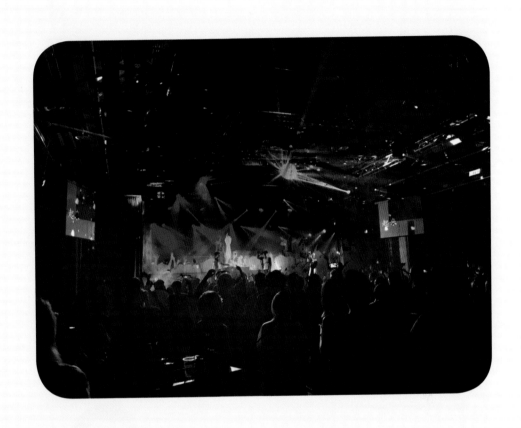

Legacy Taipei：傳音樂展演空間。
（鄭繼文攝影）

第三章　流行音樂大地標

關於音樂地標，葉雲平想說的是……

No Records, No Life

文—葉雲平

美國冷硬派偵探小說大師 Raymond Chandler，在其名著《漫長的告別》（The Long Goodbye）中，有這麼一段對酒吧情景的描述：「我喜歡傍晚剛剛開門時的酒吧。裡頭的空氣涼爽乾淨，每樣東西都亮晶晶的……我喜歡吧台後面整齊的酒瓶、閃亮迷人的玻璃杯和那份期待心情。我喜歡看酒保調晚上的第一杯酒……我喜歡慢慢品嚐。在安靜的酒吧裡喝晚上第一杯安靜的酒——那真是美妙極了。」雖未曾在酒吧工作，卻一直對此心有戚戚；以往任職於連鎖唱片行時，最喜歡、最感愉悅的，同樣是早上準備開店前的一小段閒散時光：

當偌大的賣場還空盪盪的，簇新的各類 CD 整潔地端放架上，趁著嘈雜人群尚未湧入、毋需為促銷而強播排行榜歌曲之前，放上幾首自己心愛的音樂，在安靜的唱片行裡「品嚐」今天的第一首歌——「那真是美妙極了」

——最常選播的，是英國搖滾樂團James的〈Say Something〉，一首節奏俐落爽快、吉他清脆鏗鏘，隨時讓人打醒十二分精神的振奮好歌。

那個「以往」與「連鎖唱片行」，準確地說，是一九九〇年代的「淘兒音樂城」（Tower Records）。而在空無一人的唱片行聽搖滾樂（James…），以及「淘兒」與它連結的一切，遂成人生記憶的重要回放畫面之一，因此情此景不會再有，且難以回味；在實體音樂專輯與唱片行空間，以驚人速度共同飛逝的今日，與明日。

Tower Records從一九六〇年代美國加州的一間小店起始，沿影音/娛樂時代的高成長消費軌跡而上，逐步擴展成連鎖幾十個國家、數百家分店的全球性唱片行集團：到了一九九〇年代，終隨國際（主流）唱片公司（生產方）的腳步，從「通路」這一端進入台灣音樂市場。一九九二年的首間「淘兒音樂城」，立足台北西門町成都路醒目的圓環地標（二〇一五現址為NET服飾），暱稱「西淘」，算是旗艦店；不久在東區忠孝東路開設第二家（二〇一五現址分為二：五大唱片＋久大文具），暱稱「東淘」，單層略小；之後雖曾在士林夜市金雞廣場繼續展店（暱稱「雞淘」），甚而進駐信義區、天母、新竹、台中等地百貨公司樓層，但由於時間短暫，多數樂迷憶起「淘兒」，仍以「西淘」、「東淘」兩家為主。

「淘兒」名為「音樂城」，非全然中譯上的誇飾詞彙，在愛樂人眼中、在當時的台灣（尤其現在），其規模之大、蘊藏之豐，確幾近於一座音樂上的華麗城堡。「西淘」樓高三層，每層走道寬敞、視野明亮，依樂風、類型分層分區：一樓華語、東洋部，二樓爵士、古典部（西洋）流行、搖滾及其他；如此前所未有的氣派一開幕，即為台灣音樂消費市場投下震撼彈，一舉翻新傳統唱片行的單一「買賣」生態（甚至晉升觀光景點）。

先是對「空間」的再塑造：單較敞亮後，便超越了以往通常窄擠的選購環境，讓「買唱片」這件事，搭配大量音樂相關的視覺展示加裝潢、延伸、進化出「逛唱片」的休閒意義——不買無所謂，逛逛也舒服。而此「逛逛」，更體現在專輯擺放位置／方式的改變——若地方小，CD只能排放架上，需麻煩地一張張抽出察看；地方大，則可用立櫃陳列，如選黑膠唱片般、方便翻閱面向自己的封面——意謂挑選行為的輕鬆、舒適感微妙地提升……總之，想像一位去慣了狹小雜貨店的樂迷，忽地來到「好市多」（Costco）或「家樂福」（Carrefour）模樣的音樂超市，是何等興奮的彷彿大觀園之行。

「大觀園」令人雀躍處不僅只大，更重要是裡頭林立的種種奇麗「風景」——CD展售的質與量。拜國際連鎖優勢之賜，除了一般發行的「台壓版」，「淘兒」更可自全世界分店或中盤，調到諸多不同品項的稀罕「進口版」。於是，在沒有網路串流下載、卻又求知若渴的年代，在僅能讀取有限文字資訊或道聽他人塗說某些經典的封閉圈中，搖滾迷如我，總算有了機會去印證那些神一般的大師威名——Led Zeppelin、Black Sabbath、King Crimson、The Velvet Underground……全套上架，補強原先殘缺零碎、一知半解的聆聽基礎；遑論其他民謠、藍調、爵士、電音……等不管多偏門的樂迷，眼見傳說中的夢幻寶典一張張現身，怎不心癢狂喜？一個包羅萬象的大千音樂世界就此降臨。難怪我有同事說，他來「淘兒」上班的目的，就是要想辦法好好地從A聽到Z（CD按字母序列）。

其實類似的「嗜食」心態，不只工作人員有，顧客群亦比比皆是（美好的提籃買CD時光……）：這豐富豪華的「館藏」，也使得「淘兒」意外地，替代了某些學校性的學習功能。往往看到重金屬區的Thrash／Death Metal專櫃前，聚集一群長髮黑衫皮靴的年輕小伙，圍著某人凝神聽講，那是兼任知名樂團吉他手的某店員正在「上課」……指點哪團哪張專輯的優劣重要性……這是在「西淘」的場景。奇妙的是，似乎由於地緣、區域、人流……等「風土」

因素，「西淘」、「東淘」已初具所謂「連鎖不複製」的雛型，各自長出不同方向與風格的店家個性。如前述，西門町的青少年街頭狂野氣息，影響了「西淘」日系與重型音樂為多的取向；那麼「東淘」呢？猶記每周固定會有一批各地（包括中、南部）舞場的 DJ，專程前來試聽、搶／挑國際新品，可想而知，如需舞曲電音或時尚感較強的東西，往東找便是。

這樣一種自然成形，另類的知識傳遞和人才育成的集散氛圍，除了讓各類型專櫃愈精愈多，奇人異士主顧間彼此教學相長，也進一步落實在另種資訊載體上：雜誌出版。唱片公司或唱片行推出官方的（免費）紙本刊物，並不稀奇，但多限樂訊 DM 類的公關性質，「淘兒」的企圖心顯然不止於此，而是一本完整的音樂雜誌，便有了授權各地製作不同語言／版本的優良慣例。店內可索取兩本刊物：一是美方出品的英文《Pulse！》，再就是中文的《Pass》。

《Pass》於一九九四年創刊，即使是初期不甚成熟的陽春面貌，在音樂文字／資訊始終匱乏的台灣，都帶來一塊扎實的入門磚（而且免費）；接續便不斷調整內容、視覺改版，越過資訊及消息報導的起碼門檻，朝向兼容訪談、評論、故事、圖文創作……甚至朝建立寫作者標記的風格化雜誌邁進。偶爾會懷念，忝任《Pass》主編期間，需要確認或蒐尋人名歌名等資料時，才疏學淺之下，又無如今 Google 或 fb 大神可詢……所幸，轉入辦公室旁的賣場，整座「淘兒」便成我的資料庫，那是另個虛榮與魔幻並存的時刻。

Tower Records 入台的十一年間，恰遇上本地唱片產業的興衰期。一九九〇年代，港星、偶像、國內外流行歌手／團體當道，「淘兒」藉由佔地廣大及國際視野之便，善用自家戶外巨型看板、室內海報燈箱、精美別緻的 Display 製作、試聽機／櫃位推廣，以及雜誌版面等宣傳「空間」，與主流廠牌緊密配合，舉辦大小簽唱會，開啟通路與唱

片公司合作的許多先例及多樣行銷可能。一九九〇年代中後段，又逢台灣樂團／獨立音樂的萌發期，「淘兒」亦吸納不少自行錄製的獨立作品，或提供場地予樂團小型演出，略盡推波助瀾之力。乃至二〇〇〇年後，載體科技再度革命，全球唱片景氣急速衰退，「淘兒」首當其衝，二〇〇三年黯然撤出台灣：Tower Records 旋即在二〇〇六年宣布破產結業（至今仍活躍日本的獨特現象，值另文討論）。

「淘兒」之前（及同時），台北陸續出現過各擁特色的精彩唱片行：瀚江、傑笙、交叉線、佳佳、九五、宇宙城、合友、藍儂、學院、昌彥、Avant Garden、當代樂集⋯⋯不及備載。「淘兒」之後，更持續影響 Fnac、T-Wave、誠品音樂⋯⋯等的經營型態。若將這些唱片行連結成一幅音樂地圖，曾戲言，就好像一生都攤在眼前了⋯⋯

開逛，選片，拆封，播放，讀歌，實體專輯於己，已非單純轉介音樂內容的載具之一，而是自外（封套美術攝影設計文案歌詞創意巧思）至內（曲式精神）連成一氣的音符體驗道途，唯透過五感質地的儀式性方能達致。

儘管勢不可逆，仍不時想起電影《成名在望》（Almost Famous）中 Kate Hudson 所飾 Penny Lane 的一句話：「And if you ever get lonely, you can just go to the record store and visit your friends.」如你感到寂寞時，就去唱片行看看「朋友」吧。我昨天才去過，Record Store Day（每年四月的第三個周末）更要去，知道架上的朋友們都安在，但日後想經常探訪他們，卻是愈來愈不容易了。

（葉雲平，樂評人。曾任音樂雜誌總編輯、《台灣流行音樂 200 最佳專輯》編輯統籌，以及金曲獎、金音創作獎、音樂推動者大獎……等評審；現為台灣音樂環境推動者聯盟理事長、洪範書店主編。）

第四章

流行音樂
大人物

文／王智群、李明璁

1　台語歌謠：本土流行初登場

獨夜無伴守燈下，清風對面吹；

十七八歲未出嫁，見著少年家。

熟悉的樂音響起，歌手輕聲唱著青春少女在燈火闌珊處，等待郎君的心情，……這首誕生於日治時期一九三〇年代的〈望春風〉，不僅成為跨越世代的共同記憶，也被許多外國音樂家視為台灣歌謠的代表作品。除了〈望春風〉，當時還有數百首台語歌被創作出來，它們共同掀起了台灣流行音樂的大時代帷幕。

柏野正次郎與台灣第一位流行歌后「純純」

登場的雖是台語流行歌謠，但首先還是得從柏野正次郎這位日本人說起。一九三二年，柏野將當時熱門電影《桃花泣血記》的同名宣傳曲灌錄成唱片，並邀請已具名氣的歌仔戲演員劉清香錄唱。結果，〈桃花泣血記〉一曲受到熱烈歡迎，成了台灣音樂史上第一首廣受大眾喜愛的流行歌謠。當時台北僅有二十萬人口，唱片卻大賣了數萬張。

柏野的第一步棋奏效，自此，古倫美亞扮演著領頭羊的角色，開始發行創作歌謠，歌詞時常滿載新時代思想，為時

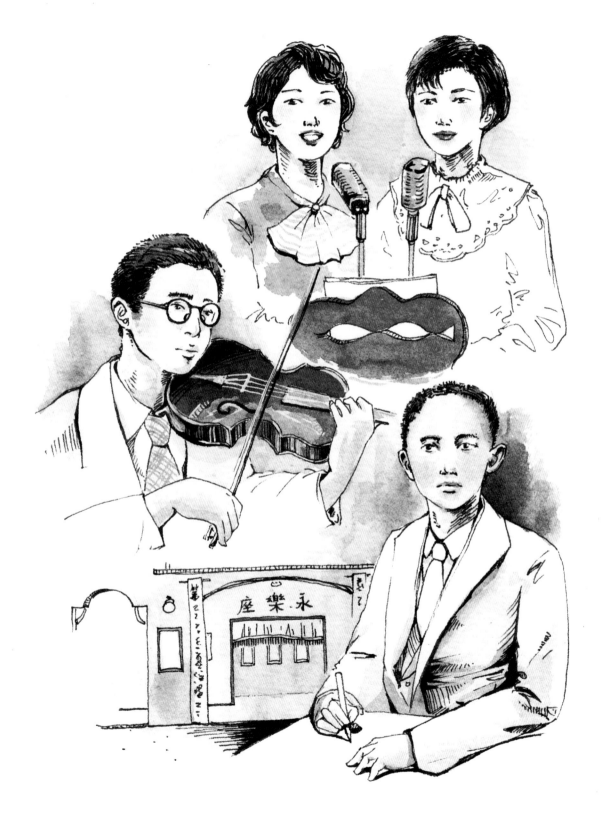

下的青年男女打開了新視野。

至於獻聲演唱的歌仔戲演員劉清香（一九一四—一九四三），則是古倫美亞在發行〈桃花泣血記〉前一年九月簽約的首位專屬歌星，後以藝名「純純」廣為人知。她因這首歌一炮而紅時，年僅十八歲。這位少女不僅是第一位台語流行歌手，往後短短數年，更以〈望春風〉、〈月夜愁〉、〈雨夜花〉等歌曲席捲全台，成為台灣首位流行歌曲天后。純純雖於二十九歲即因肺結核離世，但她在短短十年內所唱紅的歌曲、灌製唱片的總量，不僅在日治時代無人超越，直至近百年後的今日，仍在台灣人的歌曲記憶裡有著不可磨滅的地位。

受到〈桃花泣血記〉的激勵，隔年一九三三，古倫美亞積極擴張、攻佔方興未艾的流行音樂市場。柏野正次郎延攬了台灣新文學運動中的才子陳君玉（一九○六—一九六三），讓他擔任文藝部長，製作富有台灣味的流行歌曲。陳君玉任職期間，召集結合了多位音樂人才，包括作曲家鄧雨賢、作詞家周添旺與李臨秋等人，再加上偶像歌星純純與愛愛。這些古倫美亞的大將在練唱工作結束後，時常相約大稻埕的波麗路西餐廳、天馬茶房咖啡館等地，一邊聆聽留聲機曲盤旋律，一邊談詞曲創作、聊時事生活。他們積極投入音樂活動的身影，是如今遙想日治摩登時代最浪漫的代表形象。

台灣歌謠作曲先驅——鄧雨賢

鄧雨賢（一九○六—一九四四）是台灣日治時期最重要、也最受歡迎的作曲家。他自幼即受書香熏陶，少年時

便展露音樂才華，並曾赴東京研習作曲。他在一九三三年進入古倫美亞後，隨著〈一個紅蛋〉、〈月夜愁〉初試啼

聲的成功，到〈望春風〉、〈雨夜花〉的廣為流行，凡是冠上「鄧雨賢作曲」的歌謠，無不大賣。然而暢銷流行並

未改變他對音樂的嚴謹態度，根據其長子鄧仁輔回憶表示：「鄧雨賢追求完美主義又略帶點神經質，相當隨興且音

樂細胞活躍，無論是走在路上、坐在飯桌前，甚至進了廁所，他總是哼哼唱唱，彷彿藏不住腦中旋律般，自然地流

瀉出聲。」8 無奈的是，鄧雨賢在當時台灣樂壇的教父地位，竟招致日本殖民政府對其創作之限制與要求，不僅將

他膾炙人口的作品強行改編為招募軍人的行進曲，甚至迫使他以筆名「唐崎夜雨」譜寫軍歌。胸懷自由思想與民族

情感的鄧雨賢，在沉痛心情中辭去了古倫美亞的職務，離開台北遷居新竹芎林老家，一方面執教，同時也在鄉里推

廣音樂。一九四四年，鄧雨賢因長期勞累，加上患有先天性心血管疾病而與世長辭，享年僅三十九歲。如今他的紀

念雕像坐落於桃園龍潭，是台灣史上第一位被塑立銅像的音樂家。

「四月望雨」的作詞大師——李臨秋與周添旺

在鄧雨賢作曲的歌謠中，最為大眾記憶深刻也朗朗上口的，莫過於合稱為「四月望雨」的四首歌：〈四季紅〉、

〈月夜愁〉、〈望春風〉、〈雨夜花〉。其中〈望春風〉一曲，尤具指標意義。一九三三年，當時二十四歲的李臨

秋將歌詞〈望春風〉交給長他三歲的「先輩」鄧雨賢譜曲，這是兩位首度的合作，隨即造成轟動，共譜歷史新頁。

8 生於一九二七年的鄧仁輔，是鄧雨賢的長子，他的口述回憶請參閱：鄭恆隆、郭麗娟著，2002，《台灣歌謠臉譜》。台北：玉山社。

一九三八年，他們又再次創作出另一首經典作品〈四季紅〉。

和鄧雨賢一樣，自幼接受良好教育的李臨秋（一九○九─一九七九），飽讀詩書而有深厚的漢學涵養。然因青年時家道中落，他無法繼續升學，只能在大稻埕的豪華劇場永樂座擔當「茶房」幫觀眾沖茶。有一次，電影辯士 9 詹天馬認不得影片字幕上的某個字，所幸李臨秋在旁小聲提示，才化解尷尬。此次機緣使他的才氣被發掘，受邀為電影宣傳曲撰寫歌詞。自此，李臨秋開始了他歌詞創作的音樂生涯。除了與鄧雨賢合作的經典作品外，戰後他還另有一首著名歌謠〈補破網〉（王雲峰作曲），亦是膾炙人口，傳唱至今。

除了李臨秋，另一位與鄧雨賢合作無間的作詞巨擘周添旺（一九一○─一九八八），則在一九三四年寫出了兩首經典歌謠：〈月夜愁〉和〈雨夜花〉，當時他才二十四歲。爾後，又陸續產出〈河邊春夢〉、〈碎心花〉、〈滿面春風〉等風靡全台的作品。值得一提的是，關於〈河邊春夢〉作曲者「黎明」到底是誰的筆名？多數研究者本以為是周添旺的某位好友，但經後來出土的檔案資料考證，「黎明」應該就是周添旺本人10。這也顯示他才華洋溢，不只填詞，也懂作曲。此外，根據周添旺生前曾經自述，他創作這首歌乃緣由於當時追求歌星「愛愛」有感而發。

「滿面春風」的女歌星──愛愛

愛愛本名簡月娥（一九○九─二○○四），進入古倫美亞的當天恰好也是周添旺任職之日。他們在同一間唱片公司朝夕相處，既是創作者與演唱者的專業關係，也逐漸滋長出含蓄而壓抑的戀情。相識五年後，兩人決定共同生

活。他們親密合作的名曲之一〈滿面春風〉（鄧雨賢譜曲），將愛愛的歌唱事業推向巔峰。

其實愛愛在十六歲時，已經由台灣人所經營的博友樂唱片錄製了首支歌曲〈黃昏約〉。美妙歌聲隨後吸引了柏野正次郎的注意，因而被網羅至古倫美亞擔任專屬歌手，並與純純一起接受鄧雨賢指導，學習認五線譜、唱流行歌。

在一九三○年代，愛愛與純純兩人成為最受擁戴的女歌星。她們高亢真摯的音調，在那個歌頌著自由戀愛的摩登新時代，唱進無數渴求浪漫的年少心房。

不落人後的「勝利」拍檔──蘇桐與陳達儒

除了古倫美亞，一九三五年起，板橋林家代理的勝利唱片，亦逐漸分食這塊新興的台語唱片市場大餅，銷售額甚至有過之而無不及。原先隸屬於古倫美亞的作曲家蘇桐（一九一○─一九七四），因其孤僻怪傲的性格，自覺與柏野不合，便轉入勝利唱片，與專任作詞家陳達儒（一九一七─一九九二）合作，發行了多首經典名曲，例如〈農村曲〉11、〈心酸酸〉、〈青春嶺〉等。

9 三○年代的電影為默片，播映時需要電影的解說人在場旁白，這就是辯士的工作。詹天馬是當時大稻埕最知名的辯士，二二八事件的爆發地點「天馬茶房」，即是他開設的咖啡廳。

10 關於此曲作者的重新考證過程，詳情參閱：鄭恆隆、郭麗娟著，2002，《台灣歌謠臉譜》。台北：玉山社。

11 〈農村曲〉因歌詞描寫農家生活作息，被日後國民黨政府視為「強調農民生活辛苦有損政府顏面」而遭禁，是蘇桐最知名的一首歌曲。

陳達儒的風格以強烈的故事性為特色，一生創作豐富，共寫了三百多首歌詞。若與周添旺的作品合計，後人估計，至少佔了台語流行歌謠的半數以上。然而自一九五〇年代開始，由於國民黨政府推行國語政策，被貶為「方言歌」的台語歌謠市場備受擠壓。為了生計，一代作詞家陳達儒竟只能忍痛放棄創作，投入食品產業。幸好，歷史終有公道回返，台灣音樂界並沒有遺忘這位大師，一九九〇年的第一屆金曲獎，便將最高榮譽「特別貢獻獎」頒發給他，作為遲來的終身肯定。

1930 年 9 月，柏野正次郎刊登在日蓄新聞上的廣告。
（林太崴收藏）

1.純純肖像照，印於〈望春風〉歌詞本封面。

2.愛愛肖像照。（林太崴收藏）

人氣女優劉清香のデモンスト
レーション・レコードを配給

臺灣コロムビア專屬藝術家としてコ
ロムビア臺灣譜レコードを通じて本島
人界に素晴しい人氣を博してゐる、劉
清香の寫眞入りの宣傳用レコードを同
商會は各特約店に配布致しました。
何しろ劉清香と云へば本島人にとつ
て誰知らぬものない人氣女優で、本島
人一般顧客より大なる好評を博して居
ります。

1

2

1. 1931 年 9 月 17 日，日蓄新聞報導了古倫美亞專屬歌手劉清香的高人氣。

2. 周添旺作詞、鄧雨賢譜曲的〈雨夜花〉歌詞本，照片中的人物為純純。（徐登芳收藏）

鄧雨賢任職古倫美亞時期之簽名照，1934 年。

（鄧泰超提供）

<div align="center">1</div>
<div align="right">2</div>

1.李臨秋肖像，攝于 1970 年淡水河畔的大稻埕碼頭。

2.七〇年代的李臨秋，閒暇時間常到淡水河畔喝茶。

<div align="center">（李修鑑提供）</div>

1934 年 7 月 24 日，古倫美亞在草山（今北投文物館一帶）舉辦員工旅遊的合照。
第二排左邊數來第二位穿浴衣蹲者為周添旺，膝上抱著長子周宜文。第三排右蹲戴眼鏡者為鄧雨賢，
長子鄧仁輔在其正前方。站在 Columbia 旗幟右前方搭肩者為劉清香「純純」。
（鄧泰超提供）

2 群星匯聚上電視：「國語歌」的第一個高峰

繽紛華麗的舞台上，時髦歌星載歌載舞，節目主持人風趣串場。回到電視機剛出現在台灣家庭裡的一九六〇年代，那些歌唱節目，正深深吸引著客廳裡好奇的目光。一九六二年十月十日，台視開台，島國自此邁入電視時代，第一個歌唱節目《群星會》，緊接著在隔月開播。直到一九七七年停播為止，共播出一千兩百多集，並始終穩定維持著高收視率。

歌壇大家長──慎芝與關華石

能登上《群星會》舞台的歌手，往往在一夜之間就家喻戶曉。締造這個盛況的功臣，就是慎芝與關華石這對夫婦。曾經主持廣播節目的兩人，對流行音樂的動向瞭若指掌，受台視之邀，擔任《群星會》的製作人，負責每周兩次的現場直播。被敬稱為「老師」的兩人，扮演著歌壇大家長的角色，指導歌星演唱。在耕耘樂界的十五年中，培育了數十位國語流行歌星。

除了製作與教唱，曾是小提琴樂手的關華石還負責編曲和指揮樂隊；慎芝則是在幕前主持，以及為歌曲作詞。

她的音樂生涯總共譜寫一千多首歌詞，除了親自打造《群星會》的主題曲〈群星頌〉，更有許多被奉為經典的歌曲，例如潘越雲的〈情字這條路〉、余天的〈榕樹下〉、鄧麗君的〈我只在乎你〉、蔡琴的〈最後一夜〉等。

慎芝也替許多三〇年代的台語歌謠與日本老歌重新填上國語歌詞。為了能夠確實表現出曲子的情感，她總是細心揣摩歌曲意涵。對歌曲要求嚴謹的她，指導歌星的節目現場表現也是出了名的嚴苛。若是演唱出了差錯，回到後台就免不了接受一番訓斥，群星們對她既敬愛又害怕。

螢幕情侶第一代──青山與婉曲、謝雷與張琪

《群星會》的成功，基於兩大關鍵要素：歌星陣容實力堅強，以及充滿話題的節目效果。比如慎芝首開先例，配對男女歌手成為歌壇情侶，當中最受歡迎的兩對「佳偶」，就屬青山與婉曲，以及謝雷與張琪。

青山在一九六九年登上《群星會》，成為台視的基本歌星。青山演唱時，常身著全套白西裝，散發紳士魅力，是許多女性觀眾心目中的白馬王子。在節目裡，慎芝常安排婉曲與他搭檔，唱紅了〈杏花溪之戀〉、〈採紅菱〉等男女對唱歌曲。儘管坊間不斷謠傳青山與婉曲假戲真做，事實卻是兩人合作八年之後，婉曲便因婚姻而淡出歌壇，螢幕情侶也就此解散。

除了青山之外，當時的歌壇天王還有謝雷，是台灣第一位發行國語專輯的男歌星，並持續活躍數十年，因而

有歌壇長青樹的稱號。代表作之一《苦酒滿杯》，原曲是三○年代的古倫美亞作曲家姚讚福所作，由慎芝重新填寫國語歌詞。而謝雷與搭檔張琪，不但曾論及婚嫁，就連相遇與出道的過程都充滿著「天時、地利、人和」。在一九六四年的警廣歌唱比賽中，初試啼聲的謝雷得到亞軍，張琪拿到了冠軍。製作人獨具慧眼，乾脆讓兩個人共同錄製唱片。之後，張琪、謝雷轉戰螢光幕，一對閃亮的電視情侶就此誕生。

俏皮美麗的主持人──白嘉莉與崔苔菁

跟隨《群星會》的腳步，歌唱綜藝節目愈來愈多，維繫收視率靠的不再只是歌星和話題了，能討觀眾喜歡的主持人，漸漸變得不可或缺，名氣甚至大過歌星。當時有「最美麗主持人」之稱的白嘉莉，早期也曾以歌手身分在《群星會》登場演唱，然而她最經典的形象，還是拿著麥克風主持的端莊模樣。從主持台視綜藝節目《銀河璇宮》，到日後協助政府的外交公關事務，不論在幕前或幕後，七○年代的白嘉莉，皆扮演著穿針引線的重要主持角色。

另一位也是歌唱與主持雙棲的巨星，則是人稱「一代妖姬」的崔苔菁。她在十七歲發行首張專輯，隨後受台視延攬，僅僅二十歲便獨挑大樑，主持台灣第一個外景歌唱節目《翠笛銀箏》。善以動感表演詮釋歌曲的崔苔菁，在道德保守的社會氛圍中，留著招牌短髮、跳著性感舞蹈，唱著挑動觀眾神經的〈愛神〉。此曲後來亦成為李康生導演的電影《幫幫我愛神》主題曲，並由原住民創作歌手巴奈（一九六九─）重新溫柔演繹。

大牌歌星的樂隊老師──謝荔生與楊水金

《群星會》的直播演出，對才剛起步的電視技術來說，是一大挑戰。歌星不但要現場演唱，配樂也必須由電視台的專屬樂隊現場演奏，兩者的配合不能有任何差錯。掌控現場演出品質的關鍵人物，便是樂隊的指揮，在一出錯就無法重來的直播年代，就算是大牌歌星也都會尊稱其為「老師」。指揮除了帶領編制二十人以上的樂隊，其實也是備援樂手，若還身兼團長，甚至得處理樂團的行政事務，相當辛苦。

台視大樂隊走的是「大樂團」（Big Band）爵士風格。這種編曲和演奏風格源自一九三、四〇年代的美國搖擺爵士樂（當時也風行於上海十里洋場的歌廳），到了戰後美援時期，台灣各地美軍俱樂部也常以此作為派對演出。

台視大樂隊的第一、二任團長兼指揮──謝荔生與楊水金兩人，都曾是俱樂部的著名樂手，他們的拿手絕活包括即興編曲、視現場氛圍彈性伴奏等。而這些靈活多變的音樂調度技巧，便成了現場歌唱節目成功的關鍵。兩人幾乎負責了台視所有節目的指揮工作，除了《群星會》，也包括前述的《銀河璇宮》與《翠笛銀箏》等。此外，林家慶的中視大樂隊，與翁清溪、詹森雄的華視大樂隊，也都是享譽盛名的電視樂隊。許多五、六年級生可能還模仿過螢光幕前的歌星，在演唱前轉身向指揮致敬並語調誇張地說道：「某某老師，請了～」。

歌后的華麗誕生──鳳飛飛與鄧麗君

電視群星時期最耀眼的兩顆星子──鳳飛飛和鄧麗君（一九五三──一九九五），她們的歌曲和形象，不只席捲

整個七〇年代，也深深烙印在數十年後跨世代人群的集體記憶之中。

鳳飛飛是繼白嘉莉和崔苔菁之後，在歌唱與主持都造成**轟**動的天后。她以台視《我愛周末》和中視《一道彩虹》兩個節目，奠定日後「帽子歌后」的地位。出身平民的背景、有點不太標準的國語，以及一向親民的低調風格，使得鳳飛飛在工商轉型的社會巨變時期，成為廣大勞工族群的偶像。〈祝你幸福〉、〈我是一片雲〉、〈奔向彩虹〉等都是扣人心弦的經典曲。

鄧麗君自幼便展開她的歌唱事業，到十六歲那一年，因為替台灣史上第一部連續劇《晶晶》演唱主題曲而走紅。之後，她的名聲紅遍海外，可以說是只要有華人的地方，就必定有鄧麗君的歌聲。〈月亮代表我的心〉、〈何日君再來〉、〈但願人長久〉這些歌曲至今仍不斷地被人翻唱。

一九八二年的金鐘獎典禮上，鳳飛飛從頒獎人鄧麗君手中接過了最佳女歌星的獎盃，鳳飛飛面帶微笑地說：「很難得的，我能夠和鄧麗君小姐同台，因為她一直是我最崇拜，最羨慕的一位歌星。」然而，這千載難逢的兩后同台，竟也是只此一次的絕響了。

八〇年代中後期，鄧麗君主要都在香港與日本活動。一九八九年天安門事件時，她勇敢支持民運、抗議中共當局，並公開表態：「在大陸實現民主之前，我將永遠不會踏上大陸土地。」毫無疑問，中國官方因此禁播了她的歌曲，但儘管如此，終究抵擋不了億萬人民對鄧麗君的熱愛。

《群星會》節目畫面。（邱正人提供）

《群星會》第一千集節目，播出時間為 1972 年 6 月 18 日。（邱正人提供）

群星匯聚上電視：「國語歌」的第一個高峰

<p style="text-align:center">1 2</p>

1.慎芝與關華石。（邱正人提供）

2.青山與婉曲。（青山提供）

1971 年，白嘉莉贈予慎芝照片。

（邱正人提供）

崔苔菁《但是又何奈》，麗歌唱片，1981 年。
（朱約信收藏）

1. 1998 年，楊水金老師與台視大樂隊。

2. 1997 年，楊水金老師與鳳飛飛於台視《飛上彩虹》節目舞台上合影。（楊水金提供）

鄧麗君贈關華石照片。

（邱正人提供）

3

「唱自己的歌」：七〇年代的民歌創作人

一九七〇年代，以巴布狄倫（Bob Dylan）作品為代表的美國民歌，透過廣播節目和翻版唱片，飄洋過海來到台灣，深深地吸引了大學青年。然而，在外交窘迫與「中華民國」國際地位逐漸邊緣化的時代氛圍下，民族主義式的情感意氣日漸發酵，使得一些青年學子不滿於只是消費或學舌洋歌，於是拾起吉他，撥起和弦，開始嘗試創作「自己的歌」。這股潮流愈捲愈大，終以「民歌運動」之姿，掀起近代台灣流行音樂史上的一道巨浪。

現代民歌的興起——楊弦與陶曉清

隨著西洋民歌的擴散流行，民歌西餐廳紛紛開張，高朋滿座。當時就讀台大的知識青年楊弦（一九五〇—），不滿足於英文歌曲的翻唱，於是從現代詩中汲取靈感，創作「自己的歌」。一九七五年六月，他在台北中山堂舉辦「現代民謠創作演唱會」。當晚的演出裡，有八首改編自余光中（一九二八—）《白玉苦瓜》詩集12的創作歌曲。同年九月，楊弦在洪建全文教基金會的資助下，推出了台灣音樂史上第一張創作民歌專輯《中國現代民歌集》，首版一萬張在三個月內就售罄，並且多次再版。

12 這八首歌曲是：〈鄉愁四韻〉、〈民歌〉、〈江湖上〉、〈鄉愁〉、〈民歌手〉、〈白霏霏〉、〈搖搖民謠〉、〈小小天問〉。下文提到的《中國現代民歌集》專輯中，則又多收錄了〈迴旋曲〉。

那場演唱會中，中廣音樂節目主持人陶曉清（一九四六—）也在受邀來賓之列。一九七七年，陶曉清廣邀歌手，自編自創自唱了二十首民歌，並以《我們的歌》為名稱，收錄成兩張合輯，首版三千張立即銷售一空，一年內再版了十幾次。她在這場新的音樂運動中，努力為歌手穿針引線，主持廣播節目之餘，既是籌辦演唱會，又是製作專輯，孜孜不倦，替往後的民歌流行風潮以及商業推廣奠下了重要基石。

美麗島上的民歌手——胡德夫、李雙澤、楊祖珺

這波民歌浪潮的先鋒，當然不只楊弦一人。早在七〇年代初期，他和胡德夫、李雙澤（一九四九—一九七七）等人，便已經在哥倫比亞咖啡店熟識。而在一九七五年中山堂演唱會的前一年，楊弦即已先在胡德夫演唱會上，唱過《鄉愁四韻》。只不過當時民歌還沒機會進入廣播、電視等主流媒體。「唱自己的歌」仍是個知青小眾口號，尚未在一般大眾成為流行風潮[13]。

來自台東原住民部落，具排灣族與卑南族血統的胡德夫，中學時離鄉北上，七〇年初便在西餐廳駐唱，他以滄桑又溫暖的歌喉翻唱英文歌，在當時文藝青年的圈子裡頗有知名度。有次李雙澤問他，部落的人都唱些什麼歌？從沒在人前演唱過家鄉曲子的胡德夫，於是唱起了《美麗的稻穗》這首原住民歌曲。自此之後，家鄉與土地，成為他以生命靈魂歌唱的兩大音樂主題。

而譜寫出〈美麗島〉與〈少年中國〉的李雙澤，或許是這波民歌浪潮中最傳奇的人物之一。他的行事風格豪放

不羈，對於創作「自己的歌」有著堅定的信念。一九七六年十二月，在淡江文理學院（今淡江大學）的一場西洋民歌演唱會中，據說手裡提著一瓶可口可樂的校友李雙澤走上台，劈頭就向前一位歌手質問…「你一個中國人唱洋歌，什麼滋味？」主持人陶曉清為了從中緩頰化解，只得請李雙澤唱幾首給觀眾聽，李雙澤便一連唱了〈補破網〉、〈雨夜花〉等台語歌謠和〈國父紀念歌〉，引起台下群眾的騷動，李雙澤於是反問觀眾…「你們要聽洋歌？洋歌也有好的！」說完便開口唱起巴布狄倫的〈Blowing in the Wind〉，唱畢，大吼一聲…「我們應該唱自己的歌！」便下台離去。

在「淡江事件」之後，李雙澤開始埋頭創作自己的歌。卻沒想到他在隔年九月，竟因跳海救援溺水者而不幸過世，得年二十八歲，僅留下八首民歌作品14，就連他日後最著名的作品〈美麗島〉，當時都沒能來得及親自錄音。

在淡江那場演唱會中，同為民歌手的楊祖珺，被李雙澤演唱的〈補破網〉所感動，在李過世後，楊祖珺用自己的歌聲，讓〈美麗島〉得以重見天日。收錄在她一九七八年發行的個人專輯之中的〈美麗島〉，在七〇年代末期的校園演唱會上總是壓軸，甚至因此啟發了《美麗島》雜誌的創刊命名。楊祖珺就和胡德夫一樣，不只是民歌手，更經常為了社會公義挺身站出。儘管長時間被政府視為「問題份子」而遭受打壓，她仍然堅持發聲，積極投入各種人權社運。

13 中視《金曲獎》節目主持人洪小喬是少數的例外，她頭戴寬邊草帽和抱著吉他自彈自唱的模樣為許多人津津樂道，是觀眾口中的「金曲小姐」、「帽子女郎」。節目上她總會固定安排民歌和創作歌曲的演出，甚至也曾邀請楊弦、胡德夫上過節目。

14 八首分別是〈我知道〉、〈老鼓手〉、〈我們的早晨〉、〈美麗島〉、〈少年中國〉、〈送別歌〉、〈紅毛城〉、〈愚公移山〉、〈心曲〉。

國境之南的月琴手──陳達

一九七六年的某個夜晚，台大對面的稻草人西餐廳坐滿一桌桌來聽民歌演唱的青年，但那天，他們想聽的不是用吉他與口琴伴奏的英文歌，而是一位來自恆春、已逾七十的老先生，悠悠撥著老月琴唱起古調〈思想起〉。他是陳達（一九〇五─一九八一），早在所謂民歌運動之前，就已在南方鄉里「唱自己的歌」。

其實走出台北，有許多像陳達這樣的本土民謠歌手，平時靠著哼奏日治時期或更古老的台語樂曲，以微薄收入維生。一九六七年，陳達被當時正在各地偏鄉或山地部落進行民歌採集的音樂學者許常惠（一九二九─二〇〇一）和史惟亮（一九二五─一九七六）發掘，並於一九七一年灌錄了《民族樂手──陳達與他的歌》專輯。後來台北的大學生們多次邀請老先生北上開唱，他也樂於和年輕人交朋友，甚至替林懷民（一九四七─）的雲門舞集錄製音樂，並在民歌演唱會登台演唱。一九八一年，陳達因車禍意外身亡，最純樸真摯的聲音便成絕響。

金韻獎與民歌流行化──李泰祥與齊豫、侯德健與李建復

來自校園的民歌聲浪愈來愈大，新格唱片看準契機，從一九七七年起，舉辦《金韻獎》歌唱比賽。因為市場的考量，新格唱片將或多或少帶有政治意味的「民歌」一詞拿掉，改以「校園歌曲」稱呼。鎖定年輕人的《金韻獎》，讓創作新世代逐漸取代了《群星會》歌星屹立已久的地位。隔年，海山唱片也推出《民謠風》比賽來分庭抗禮，多家唱片公司紛紛投入這個新興市場。自民歌比賽脫穎而出的參賽者，例如齊豫（一九五七─）、蔡琴（一九五七─）

等人，都是那個時代最受歡迎的歌手。

當時最為暢銷的兩首新曲，就是齊豫的〈橄欖樹〉與李建復（一九五九—）〈龍的傳人〉。〈橄欖樹〉是音樂家李泰祥根據三毛（一九四三—一九九一）的詩詞譜曲而成。受過扎實西方古典音樂訓練的李泰祥，是阿美族人，致力於從自己生長的土地中尋找靈感。在楊祖珺的引介下，他開始透過民歌思考古典與通俗之間的連結，發覺以現代詩為歌詞的民歌，能夠同時譜出優雅和通俗這兩項特質。一九七八年，他與第二屆《金韻獎》冠軍齊豫合作的〈橄欖樹〉，一推出就成為當年最熱門專輯。然而很諷刺的是，〈橄欖樹〉後來卻被查禁長達八年之久，原因僅是歌詞中一句「不要問我從哪裡來／我的故鄉在遠方」，令當時新聞局聯想到「中國淪陷、政權流亡海外」的尷尬處境。

同樣因荒謬理由而被列入禁歌的冠軍民歌，還有〈龍的傳人〉。一九七八年十二月，美國與中華民國政府斷交，侯德健（一九五六—）義憤填膺地寫下了這首「愛國民歌」。起先僅以手抄譜流傳，在一九八〇年由同為《金韻獎》出身的歌手李建復錄製成唱片。歌曲中那悲憤高亢的中國情懷，使得該曲連續十五周佔據排行榜冠軍的位置。但後來由於侯德健違反戒嚴禁令，擅自前往中國大陸，令國民黨當局面子全失，下令禁唱《龍的傳人》。

走出商業，擁抱鄉野——邱晨

進入一九八〇年代之後，反省批判民歌流於商業化的聲浪開始出現。儘管仍有諸如《柴拉可汗》與《一千個春天》這兩張被評論家視為傑作的民歌專輯（均由李建復和蔡琴等人所組成的天水樂集所製作），但市場激烈競爭所

導致的複製與濫造，的確令許多民歌手感到失望。曾創作清新民歌〈小茉莉〉、〈看我聽我〉、〈風告訴我〉，並以〈就在今夜〉紅極一時的「丘丘合唱團」團長邱晨（一九四九—），便逐漸自覺與唱片工業不合，離開主流樂壇後，積極踏察鄉野，在一九八七年出版了台灣流行樂界第一張「報導音樂」專輯《特富野》[15]。這張專輯以當時鄒族少年湯英伸的悲劇事件為藍本開展，如史詩般訴說特富野的景觀與族人生活。專輯文案中，邱晨坦然批判自己曾參與其中的校園民歌，反應出音樂人真誠回首的自我省視。

回顧校園民歌的興衰，有論者認為《金韻獎》等商業炒作，是導致民歌過度市場化、以致沒落的主因。然而，民歌研究者張釗維卻回溯當時脈絡，辨證地指出：即便大量的商業介入，或多或少確會影響音樂走向，但這終究無法代表某種「民歌精神」的終結，反而可能是轉進重生、反省再出發的另一契機。

15

根據邱晨的創作自述，報導音樂的意涵，等同於用一張音樂專輯，完成如同報導攝影、報導文學般具有深刻田野意義的音樂。

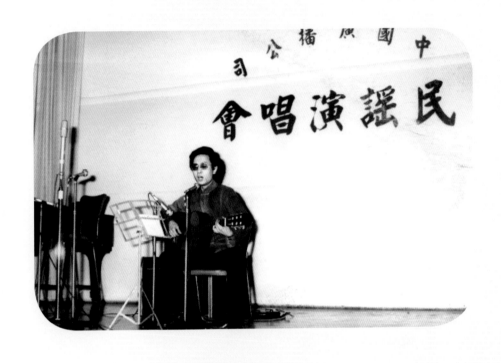

楊弦在中國廣播公司舉辦的民謠演唱會中演唱。

（楊弦提供）

1

2

1. 1975 年，台北中山堂「現代民謠演唱會」演唱〈鄉愁四韻〉。
右起為楊嫻、吳昌明、史美智、張紀龍。（楊弦提供）
2. 陶曉清在中廣播音室。（陶曉清提供）

胡德夫《匆匆》,野火樂集,2006 年。(野火樂集提供)

1 2

1. 葉蒨文在 1980 年發行的專輯《春天的浮雕》，收錄有英文版的〈橄欖樹〉，
　封面人物為李泰祥，第一唱片。（朱約信收藏）
2. 齊豫《橄欖樹》，新格唱片，1979 年。（滾石提供）

李建復形象端正儒雅，是民歌手的代表人物之一。（李建復提供）

4 抒情王國的確立：「國語歌」的第二個高峰

一九八〇年代，台灣從北到南都市化的腳步加速，在大樓、車流、霓虹與人潮中，疏離或孤寂逐漸成為新興中產階級普遍的心理難題。而在大眾消費主義的趨勢中，聆聽歌曲作為一種休閒，也是慰藉，關於各種抒發男女情感、紓解負面情緒的主題，便成了流行操作的靈丹妙藥。在這樣的集體社會需求下，民歌運動的精神雖日漸衰弱，但這一波巨浪所鍛鍊出的音樂人並沒有消失，許多才華洋溢的民歌手轉戰幕後，以製作人身分開創出台灣史上最盛大的唱片榮景。

現在的「大哥」，以前的「小李」——李宗盛

李宗盛（一九五八—）便是其中的靈魂人物。有別於羅大佑所掀起社會批判的寫實搖滾旋風，李宗盛以無數首呢喃耳語般的浪漫情歌，道盡了現代都會小人物的歡喜憂傷。七〇年代他還在當學生時，一面幫家裡扛瓦斯，同時又是民歌合唱團「木吉他」的成員，時常跑去陶曉清家中聊天聚會，朋友們都叫他「小李」。

以一首致敬陳達〈月琴〉而走紅的民歌手鄭怡（一九六一—），一九八三年正準備要推出首張個人專輯，沒想

到製作人侯德健出走中國大陸，只得臨時找來當時並不特別出名的李宗盛操刀製作，最後成功推出了《小雨來得正是時候》，在流行音樂市場大獲全勝。李宗盛也由此搖身一變，成為唱片界最炙手可熱的新秀製作人。

李宗盛加入滾石唱片後，先是為潘越雲與齊豫的專輯《回聲》譜寫了〈飛〉與〈七點鐘〉兩首歌，他宛如散文般的詞曲，風格鮮明且受歡迎。到了一九八六年，終於出版他自己第一張專輯《生命中的精靈》，正式奠定了經典的李氏風格。據說，〈你像個孩子〉裡頭所唱：「相愛是容易的，相處是困難的；決定是容易的，可是等待是困難的」，在當時可是許多年輕人抄進分手信裡的名言佳句。

此後，李宗盛陸續以製作人身分，為陳淑樺、周華健（一九六○—）、辛曉琪（一九六二—）、梁靜茹（一九七八—）等歌手量身打造金曲專輯，也協助五月天從獨立樂團躍上主流舞台。這些九○年代的經典作品，不僅市場熱銷，也相當大程度改變了台灣流行音樂的當代樣貌。

都會女性的內心小劇場——張艾嘉與陳淑樺

隨著新時代的職業女性人口日漸增加，伴隨著都會特有的某種孤寂，李宗盛精準地捕捉到這樣的心情寫照，並透過滾石唱片首開先例、「企劃概念」式的專輯製作與行銷[16]，在九○年代前後成功塑造出兩位閃亮的「都會女子代言人」。

第一位是當年已是知名電影演員的張艾嘉（一九五三—）。她加盟滾石之後，先在羅大佑的製作下，推出《張艾嘉的童年》，這也是羅大佑首度擔綱製作的專輯。到了一九八五年，彼時還只能算得上新秀製作的「小李」李宗盛，接下了重任，負責製作「張姐」的《忙與盲》。專輯的企劃概念完整，把都會女性穿梭於紛擾的辦公室、市街，與一段段感情之間的身影，鉅細靡遺地描繪出來：「曾有一次晚餐和一張床，在什麼時間地點和哪個對象，我已經遺忘，我已經遺忘，生活是肥皂香水眼影唇膏……17.」聽完專輯十首歌曲，彷彿也看完了一場電影18.。

雖然張艾嘉在滾石締下佳績，但她優異的電影工作者身分，對一般大眾來說似乎仍是大過作為歌手的印象。相對的，陳淑樺（一九五八—）或許更是令人印象深刻的「都會女子」。一九八五年以專輯《無盡的愛》獲得金鐘獎最佳女歌手之後，陳淑樺轉換東家進入了滾石。

在她與李宗盛合作的第一首曲子〈像我這樣的單身女子〉當中，已經看得出滾石主打都會情歌的企圖。透過《女人心》與《明天還愛我嗎》兩張專輯建立起一定的知名度以後，陳淑樺的影響力終於在一九八九年的《跟你說聽你說》整個爆發。尤其是一曲〈夢醒時分〉，當年幾乎人人會唱，也讓該專輯成為台灣史上第一張銷量破百萬的唱片。

16 根據樂評人馬世芳的觀察，台灣在八〇年代中期以後盛行這種「企劃導向」的唱片製作模式：「音樂人盯衡市場趨勢，針對聽眾心理設計主題，配合強勢行銷宣傳，『企劃概念』先行，詞曲作者蕭規曹隨、接單訂做。」

17 這首專輯同名曲〈忙與盲〉的歌詞是由作家袁瓊瓊與張艾嘉合寫。然而，這段歌詞並沒有通過新聞局審查，只得被迫修改歌詞：「曾有一次晚餐和一個夢，在什麼時間地點和哪些幻想……」

18 一九九二年，李宗盛與張艾嘉再度合作的《愛的代價》，承繼了《忙與盲》的「專輯電影」概念，並在歌曲間插入口白，試圖為音樂添上更多的畫面感。這張專輯同樣受到許多人的喜愛。

「早知道傷心總是難免的，你又何苦一往情深，因為愛情總是難捨難分，何必在意那一點點溫存……。」這段歌詞與旋律不斷受到翻唱，直至今日，仍是 KTV 點歌金榜的常客。

是唱將，也是偶像——王傑與張雨生

在八、九〇年代，流行音樂市場上能與滾石並駕齊驅的公司，就是由第一代民歌手吳楚楚（一九四七—）與彭國華（一九五四—二〇〇一）所創立的飛碟唱片了。一九八三年該公司由李壽全製作的《蘇芮專輯》，絕對是台灣史上最經典的電影原聲專輯之一[19]。

飛碟全盛時期，旗下擁有許多人氣爆棚的偶像歌手，最具指標性的即是王傑（一九六二—）。兒時父母離異，被迫獨身寄宿於教會學校的他，在青年時期為了維持生計，應徵擔任電影裡的特技演員。這樣辛苦的經歷，使得王傑的身心皆充滿傷痕。被李壽全挖掘之後，飛碟看好他憂鬱滄桑的浪子形象，在一九八七年量身打造了《一場遊戲一場夢》這張專輯，火速地紅遍兩岸三地，甚至在一年內又立刻發行了《忘了你忘了我》與《是否我真的一無所有》兩張唱片。有如悲劇英雄一般的王傑，甚至在走紅之後沒多久，就有暢銷作家吳淡如著手為他撰寫傳記，這樣備受禮遇的關注可說是史無前例。

有別於王傑孤獨一匹狼的形象，飛碟的大眾偶像張雨生則以帶著眼鏡、清純鄰家大學生模樣，「打開了整片天空」[20]。一九八八那年，電視螢幕和廣播電台夜以繼日不斷播送著廣告歌曲〈我的未來不是夢〉，捧紅了這位來自

澎湖的政大學生（隔年，李登輝總統甚至引用了這首歌作為公開演說）。在趁勢發行首張專輯《天天想你》之後，

張雨生一舉成為偶像歌星。一九八九年由朱延平執導的《七匹狼》，就靠著王傑與張雨生這兩位青年偶像領軍，讓

歌迷爭相買票入場，原聲帶裡頭的〈永遠不回頭〉更是六年級生的共同青春記憶。

然而，一九九一年退伍後，張雨生捨下偶像身分，轉型為創作歌手，且不停創新曲風，《一天到晚游泳的魚》、

《卡拉OK，台北，我》等都是實驗性很強、普獲樂評肯定的專輯。一九九六年，他開始擔綱幕後製作，為甫出道

的張惠妹製作了《姊妹》與《Bad Boy》，分別創下全亞洲四百萬與六百萬銷量的歷史紀錄。然而，就在一九九七

《口是心非》專輯推出後不久，一場車禍竟無情終結了張雨生的一生。這張意外成為遺作的大碟，不負眾望地在隔

年的金曲獎奪下最佳專輯，張雨生也從此成了許多後輩音樂人，追隨仿效的永恆傳奇。

港星共襄盛舉：抒情王國的全面擴張

解嚴後大步朝向消費主義發展的台灣社會，不斷欲求著各種新鮮刺激的滿足。商業繁盛、都市化較早也深的香

港，有著令不少台灣人憧憬的時尚娛樂感，加上地緣與文化的親近性，張國榮、譚詠麟、梅豔芳及張學友等人，成

為第一批港星代表，成功進軍台灣流行音樂市場。雖然香港唱片工業在當時也正值景氣，但粵語歌消費人口畢竟有

19 可參閱本書第二章中〈電影配樂：音樂與影劇的美好結合〉一文。

20 此處借用張雨生退伍後首張專輯《帶我去月球》裡頭的歌曲〈我想把整片天空打開〉。

限的現實瓶頸，加速了台港兩地的策略聯盟。最初，來台港星仍任用香港班底，以中文翻唱粵語歌；漸漸地，為了因應台灣市場變化，製作團隊便跟著「在地台化」。當創作詞曲、企劃宣傳等幕後工作皆為台灣團隊，港星也就轉化為台製偶像了。九〇年代初的林憶蓮、鄭秀文、「四大天王」——張學友、劉德華、郭富城、黎明，都是這個黃金時期的經典人物。其中，郭富城更是台製港星的代表。他在台灣以一支摩托車廣告爆紅後，發行〈對你愛不完〉等多首國語歌曲，隨後才挾台灣人氣紅回香港。也因此，台灣在華語流行樂壇所扮演的領頭羊角色，此時終於站穩了腳步。

李宗盛作品精選 1

RD-1012

李宗盛的首張個人專輯《生命中的精靈》，
收錄侯孝賢電影《風櫃來的人》主題曲，滾石，1986 年。
（滾石提供）

《忙與盲》張艾嘉，滾石，1985 年。（滾石提供）

蘇芮同名專輯，飛碟，1983 年。（朱約信收藏）

5 本土搖滾逆襲：「新台語歌」的文藝復興

國語流行樂壇在滾石與飛碟兩大唱片龍頭，以及雨後春筍般本土唱片公司的良性競爭之下，一片欣欣向榮。與此相較，台語歌壇就顯得沉靜許多。雖然市場上不乏暢銷的台語唱片，也有像潘越雲《情字這條路》這樣的創新嘗試[21]，但日式演歌和悲情哭調仍為主流，缺乏屬於年輕世代走出自信的台語流行歌曲。

在政治解嚴之後，社會風起雲湧的變革動能與不安情緒，反映於新一代的音樂人身上，他們不停藉由作品追問彼此「我們是誰？想成為誰？」終於，靠著全新創作的台語歌、和與國際潮流接軌的前衛編曲，飆出了本土青年的搖滾之道。

新台語歌的第一槍——黑名單工作室

一九八九年，由王明輝與陳主惠帶領，成員包括葉樹茵、陳明章、林暐哲、許景淳、司徒松（Keith Stuart）等

[21] 《情字這條路》發行於一九八八年，是滾石唱片試圖將台語歌「流行歌化」的一次嘗試，「流行歌化」在市場上也就意味著「國語歌化」，因此許多人視為不是真正草根的台語歌曲。儘管如此，《情字這條路》憑著本身的音樂質感和創新的企圖，在台灣流行樂史上仍屬經典作品。

優秀音樂人的黑名單工作室，在滾石推出了專輯《抓狂歌》。此時戒嚴令已經解除兩年有餘，社會上對政府的批判聲浪來到高潮，黑名單工作室這張醞釀五年的專輯，一口氣爆發出前所未見的批判力與草根性質。拋棄了台語歌曲一貫的惜別、苦戀、鬱卒等主題，融合西洋搖滾、電音、饒舌、雷鬼等各種音樂類型，以及台灣傳統戲曲的說唱風格，打造出一張前所未聞、充滿混血新鮮感（卻又帶著濃濃鄉土熟悉感）的「台語搖滾」專輯，正如封面上的標語所宣示：「這不是黑白唱，這是咱的蕃薯仔歌。」

《抓狂歌》原先在市場上的企圖，是想要打破葉啟田（一九四八—）《愛拼才會贏》的百萬銷售紀錄，無奈卻遭到黨國控制之廣電媒體的聯手封殺。儘管如此，《抓狂歌》還是賣出了十萬張（不過這個數字在當時只能算是平盤成績）。如同魔岩唱片的創辦人張培仁所言：「這張專輯絕對是日後新台灣意識覺醒的關鍵推手，在台灣流行音樂史上有著超越銷量而不可抹滅的地位。」

從台北車站向前走——林強

就在《抓狂歌》發行的同一年，台北車站的新站正式啟用，彼時，彷彿整個城市都將跟著這個新門面而有所改變，至少人們如此熱切期待。這一年，從台中北上的青年林強，正在滾石的子公司真言社[22]，以助理身分打滾，等待著一圓他的音樂夢。根據發掘他的倪重華回憶道：「林強在前一年才剛參加了木船民歌比賽，是眾多參賽者中唯一唱台語歌（而且還是自己創作）的人。當天他的演出狀況並不好，彈斷了兩條吉他弦，只能算是勉強撐完演出，卻沒想到因為身上某種青澀的魅力，仍幸運地被相中，簽進唱片公司。」

磨練了一年多後，在李宗盛和陳昇（一九五八—）兩人的共同製作下，林強推出了《向前走》這張初試啼聲之作。同名主打歌〈向前走〉的節奏有如火車啟動一般，唱著「來去台北打拚」的新世代心聲，他們「啥米攏不驚」，MV 裡的新台北車站，就是他們企圖改變一切的新起點。

唱出時代精神的《向前走》專輯，迅速創下五十萬的銷售量，連續佔據「台語最受歡迎歌曲」寶座四十周。男生們開始模仿他的打扮，街頭隨處可見頂著中分頭、身穿白 T 恤和夾克的小伙子。

MV 中林強高舉右手唱著「OH！向前走！」的動作，成為迎向九○年代台灣年輕人的理想形象。

然而這樣的成名對林強而言，似乎有點快得心底不踏實。在第二張專輯《春風少年兄》之後，他決定告別「偶像」的林強。一九九四年的《娛樂世界》，和頑童 DJ 羅百吉合作，編曲大量採用前衛電音與工業噪音，對消費市場、國防兵役、教育體制等各種反智而偽善的社會現象，展開犀利的批判、溫柔的反思。這張專輯在風格上一反當時的流行口味（如今在許多人心目中有著先知般的經典地位），林強甚至拒絕參加任何唱片公司的宣傳活動。透過這樣擁有明確信念與態度的轉型動作，他完全甩脫了昔日青少年偶像的包袱。直到今日，林強持續在音樂路上堅持自我（雖然篤信佛教的他，待人處世極為圓融），他所創作兼具本土感與世界感的電子音樂，除了為侯孝賢多部電影增添色彩，更是晚近台灣漸趨多元的聲音地景中，迷幻如極光的美麗佳作。

22　一九八七年，真言社由倪重華（一九五六—）成立，旗下有林強、伍佰、豬頭皮（朱約信）、羅百吉、張震嶽、L.A. Boyz 等歌手，是「新台語歌」的重要推手。

矢志「台灣藍調」的搖滾霸主——伍佰與 China Blue

與林強同為台語搖滾代表人物的伍佰，首張專輯是一九九二年以本名吳俊霖推出的《愛上別人是快樂的事》。

他充滿爆發力的台語（與台灣國語）唱腔，以及神乎其技的藍調搖滾吉他，從出道以來便是讓人「一聽就中」的招牌。在此之前，吳俊霖只是個嘉義來的窮小子，曾經擺過地攤、拉過保險，住在公館蟾蜍山下「煥民新村」的破爛小屋。被真言社簽下後，協助過幾張專輯的製作，也在電影《少年吔，安啦！》原聲帶裡與林強一起創作、演唱歌曲。

《愛上別人是快樂的事》推出後，其實有點叫好不叫座。在那個主流唱片動輒就可賣上幾十萬張的年代，這張專輯僅有七萬張的銷量，實在令唱片公司捏把冷汗。可能因此再沒出片機會的伍佰，透過真言社的牽線，轉戰 Live Pub。

戰鬥陣地的轉移，果然為伍佰帶來契機。他常在台北著名的息壤和 Live Agogo 演出，並結識了 China Blue 的三名成員：貝斯手小朱（朱建輝）、鍵盤手大貓（余紀墉）、鼓手 Dino，這個四人樂團組合從此轟動全台北的 pub 界。他們一方面把經典老歌如〈愛你一萬年〉等，改編成火力十足的搖滾嗨歌；另方面則以創作曲如〈愛情限時批〉、〈枉費青春〉等，掀翻整個場子。只要當晚是伍佰&China Blue 的演出，現場絕對爆滿，擠得水泄不通，伍佰也因此被冠上「King of Live」的霸氣頭銜。

賣力唱了兩年多的 pub，伍佰在喉嚨長繭開刀後，終於等到發新專輯的時機。令人意外的是，即使伍佰&China Blue 的現場表演已經享負盛名，《浪人情歌》仍無法完全打進流行音樂市場，只有數萬張的銷量。幸而隔年的 pub

收音現場專輯《伍佰的 Live——枉費青春》推出後大賣，並回頭拉起《浪人情歌》，賣到三十萬張。自此之後，伍佰勢如破竹，屢創紀錄，攀向台語搖滾一座座高峰，更成為新時代反轉「台客」精神的象徵。

族群融合代言人——新寶島康樂隊

身為滾石資深製作人，並發行過四張專輯的陳昇，在一九九二年與音樂素人黃連煜（一九六○—）偶然相遇。

兩人的合作，激盪出了台語、客語雙拼的本土搖滾樂團——新寶島康樂隊。他們用庶民的語言、屬於生活的旋律，忠實捕捉草根社會的韌性與無奈。其中，描寫成名前音樂人心酸的〈鼓聲若響〉，從一九九○年代中期以來，每年都會在跨年演唱會中表演。既悲又喜的拉丁曲調，彷彿混合著整年辛勞的汗水與迎接新年的狂喜，在歌聲搖擺中，陪伴一代又一代的台灣人迎向未來。

渾身散發台味的兩人，在第三張專輯《新寶島康樂隊 III》中，用一首〈歡聚歌〉唱出象徵台灣的「蕃薯」與「歡聚」的諧音趣味，並以客語和台語歡唱族群和諧：「不管你是福佬外省、原住民、客家人，希望天公保佑這土地的老百姓，世代都平安／不管伊是芋仔蕃薯、在地還是客人，今晚咱要跳舞，唸歌不分你和我……。」

一九九六年，新寶島康樂隊加入了排灣族的阿VON，添上了更多原住民的珍貴音樂元素。此時的黃連煜卻突然退出樂團，單飛發了幾張客語創作專輯，一直到二○一一年，歌迷們才盼到他的回歸。如今，這三位已經步入中老年的大叔，仍然用他們帶著戲謔歡笑的歌曲，以多元的母語唱出這塊小島上的生活心聲。

旺盛的音樂生命力，與台語的主流化

雖然新台語搖滾運動的高峰期為時不長，但其活力充沛，作品影響不止於上述所提。曾經也是黑名單工作室一員的陳明章，其《下午的一齣戲》是台灣流行音樂史上最真摯溫柔的專輯之一。朱約信在一系列《笑魁唸歌》中稱自己是住在瘋人院的神經病，對時局的不爽與發洩，即使放到今日來看，依舊生猛有力。而在美國出生、既洋又台的DJ羅百吉，與黃立成（一九七二—）領軍的 L.A Boyz，也分別在電子音樂和嘻哈文化中，混血注入「俗潮合一」的台灣元素。

更擴大來看，此波新台語歌逆襲所產生的漣漪效應，許多評論者都認為：這與一九九〇年代台灣加速朝向本土化的文化復振運動互為因果。當一九九〇年第一屆金曲獎把最佳女演唱人頒給了江蕙（一九六一—），同時也就意味著一個新時代的開啟。江蕙或許不若前述台語搖滾的姿態鮮明，但也因此能穩健地融合各種主流曲風，將各路歌迷（甚至原本不聽台語歌的外省族群）都涵納進她的曼妙歌聲中。接下了鄧麗君與鳳飛飛所遺留的國民歌后皇冠，江蕙用溫婉卻又多元的台語流行歌謠，大幅改寫了戰後以來充滿「國語神話」的流行音樂史。

1

2

3

4

1.黑名單工作室《抓狂歌》，滾石，1989 年。

2.林強《向前走》，滾石，1990 年。

3.。新寶島康樂隊《新寶島康樂隊第二輯》，滾石，1994 年。

3.伍佰《伍佰的 Live——枉費青春》，魔岩，1995 年。（滾石提供）

1

2

1.陳昇，2011 年攝於台北。（鄭繼文攝影）
2.黃連煜，攝於 2010 年，福建龍岩火車站前。（鄭繼文攝影）

2015 年 9 月拜訪豬頭皮所攝，他右手拿《和諧的夜晚OAA——台灣原住民舞曲 remix ep》（魔岩，1996 年）、左手拿《豬頭皮的笑魁唸歌——我是神經病》（真言社，1994 年）。

（黃柏超攝影）

6 小眾品味主流化：新時代的獨立音樂人

眼見大廠牌的偶像巨星，唱片銷售數字愈衝愈高，好像大家都樂此不疲地聽著質感近似的流行金曲，這現象不免令有志者擔心台灣的音樂場景，是否將日趨同質單調。幸好，在九〇年代之後，有愈來愈多的中小型展演空間、搖滾音樂祭、獨立音樂人及其多元作品，在新一頁的音樂版圖上開花結果。且值得注意的是，原本所謂小眾化的音樂風格，開始在新世代聽眾中擴散，甚至因此反攻主流市場，打開了前所未有的一條大路。

台灣製造的搖滾天團——五月天

二〇〇六年的「台客搖滾嘉年華」，壓軸舞台上的樂團是五月天，會場擠滿了成千上萬的歌迷，當〈志明與春嬌〉的前奏一響起，台下歡聲雷動。唱至副歌，一個身穿黑衣、頭戴墨鏡的熟悉身影緩緩走上台，拿起麥克風一起合唱「我跟你最好就到這……」，歌迷此時已經陷入瘋狂，因為這位黑衣人，竟是伍佰。

時間回到一九九六年，五月天以一首叛逆的〈軋車〉，在自己舉辦的「台大酒神祭」登場。那時的他們叫作「So Band」，這個把「便所」倒過來念的團名，充分展現了男孩們的十足玩心。儘管當時台下認識他們的人不多，卻幸

運地在初登場便得到偶像伍佰的肯定，還受邀至 Live Agogo 看伍佰的現場演出。二〇〇六年那場經典合唱所展現的

友誼和默契，原來是在十年前就已播下的種子。

後來，在脫拉庫樂團的引介下，五月天加入了張四十三所創辦23（一九六七—）的獨立廠牌「恨流行」（角頭音樂的前身）。這段期間，他們以獨立樂團的身分發行了〈軋車〉以及〈擁抱〉、〈雌雄同體〉等歌曲，並累積出第一批的歌迷。一九九九年，他們進入滾石並推出《第一張創作專輯》，以國、台語歌曲各佔一半的「國台半」風格，和充滿活力的詞曲，自此攻陷整個世代的千萬歌迷。

故事還沒說完。二〇〇六年，唱片市場嚴重萎縮，當時還在滾石、從五月天的第一張專輯開始就負責的陳勇志，決心在流行音樂產業走出不一樣的路，便與謝芝芬、五月天共同合資創立相信音樂。和過去以唱片銷售為主的模式不同，陳勇志把大半心力都投注在演唱會的製作上，這個策略成功地將音樂消費從唱片行帶到了演唱現場。二〇一二年，五月天在北京的二十萬張門票瞬間秒殺，緊接著巡迴歐美，這個「Made in Taiwan」的流行樂團足跡，正充滿野心要征服世界。

主流公司裡的獨立聲音——林暐哲與陳綺貞

一九九五年起，滾石子公司魔岩唱片，以不同於一般流行品味的音樂風格，在流行樂壇拋下一系列的震撼彈。製作人林暐哲是其中的關鍵人物，充滿叛逆氣息的他，曾在黑名單工作室與 Baboo 樂團擔任要角，在新台語搖滾浪

潮中貢獻良多。即使後來逐漸轉向幕後，他對音樂創作品質的執著程度有增無減。

他與陳綺貞的相遇，要從一九九八年的木船民歌比賽說起。當時正就讀政治大學的陳綺貞（一九七五—），還只是沒人認識的駐唱歌手，她甚至跑到墾丁音樂祭販賣自製的 demo。在那次比賽獲得第一名後（這其實是她第二年參加了），陳綺貞被簽入魔岩，她的製作人便是林暐哲。

一頭短髮、長相漂亮清秀的陳綺貞，並沒有被魔岩與林暐哲改造成流行的少女偶像，而是保留她原有的質樸氣息。《讓我想一想》初推出時，只吸引了一小批文藝氣息較濃的樂迷，但漸漸地，她那觸動心弦的城市民謠風格感染了愈來愈多的聽眾。到了二〇〇二年的《Groupies 吉他手》，陳綺貞已經成為台灣最受歡迎的女歌手之一了[24]。

成為熱門歌手後的陳綺貞，歷年來舉辦過的大型演唱會，秒殺情況愈來愈嚴重。然而在與魔岩／滾石合約屆滿時，她仍選擇離開公司，成為獨立自由的音樂人。儘管獨立製作的資源相對有限，但是在與新搭檔鍾成虎（一九七四—）的合作之下，陳綺貞陸續以代表著「腐朽、重生、綻放」的三張專輯[26]，獲得樂評與市場的雙重好評，立下了小眾音樂主流化的典範。

23 張四十三，角頭音樂創立人，專注於台灣獨立音樂的經營，也是貢寮海洋音樂祭的催生者。角頭曾發行原住民歌手陳建年（一九六七—）、巴奈等人的專輯；旗下還有搖滾樂團如董事長、四分衛等。

24 除了陳綺貞外，另一位女歌手楊乃文（一九七四—）的作品也是由林暐哲擔任幕後推手，魔岩時期的三張專輯《One》、《Silence》與《應該》，為她樹立搖滾味十足又冷酷的女將形象。

25 鍾成虎於二〇〇五年創立獨立音樂廠牌「添翼創越工作室」，旗下除了陳綺貞外，還有盧廣仲、魏如萱等獨立歌手。

26 這三張專輯分別是《旅行的意義》（二〇〇五）、《太陽》（二〇〇九）、《時間的歌》（二〇一三）。

城市中的清新搖滾——蘇打綠

如同多數獨立樂團，成名前的蘇打綠，奔走於各個 Live House 與大大小小音樂祭。二〇〇三年的貢寮海洋音樂祭，他們在不起眼的小舞台上演出，主唱青峰輕盈柔和的男聲，以及輕快通俗的編曲，散發出不同於主流音樂的獨特魅力，吸引了台下林暐哲的目光。在魔岩解散之後，他成立林暐哲音樂社，堅持做自己想做的音樂。蘇打綠在他眼裡，就是這樣一個與眾不同的樂團，於是演出結束之後，林暐哲迫不及待地走到後台，遞上名片，邀請蘇打綠與他合作。

蘇打綠於二〇〇五年在林暐哲音樂社發行的第一張同名專輯，雖然沒有立刻取得主流市場的歡迎，但隨著一次又一次在河岸留言與 The Wall 等地的演出，他們已經悄悄培養出一票死忠歌迷。這股「地下勢力」逐漸壯大，終於在隔年的第二張作品《小宇宙》爆發，專輯在一個月內就賣了三萬張，甚至比當年絕大多數主流唱片還來得多。

從此，許多不曾關注獨立音樂的大眾，也會開始在 KTV 開口點唱〈小情歌〉，蘇打綠的名號變得無人不曉。

在二〇〇七年，他們成為第一個在台北小巨蛋舉辦演唱會的獨立樂團。

叛逆女聲——張懸

創作歌手張懸（一九八一—）很早就長出獨立自主的性格，在高中時因不滿學校教育的僵固，便決定休學，開

始獨自闖蕩。女巫店是她歌手生涯的起點，駐唱期間，張懸也開始以本名焦安溥創作自己的詞曲。事實上，早在二○○一年，她就已經完成第一張專輯的錄製，卻遲遲等不到唱片公司的發片機會。一直要到五年之後，才由資深製作人李壽全引介，在 SONY BMG 旗下推出《My Life Will…》。

張懸長期在女巫店開唱的晚上，總能把本就不大的場地，擠得不能再多容一人。專輯發行後，〈寶貝〉一曲更是迅速成為大街小巷都能聽見的流行歌，銷售量也立刻突破三萬，可說是同年的蘇打綠之外，另一個從地下竄升到主流市場的奇蹟。

向來深受文藝青年喜愛的張懸，並不如一般所謂的「小清新」絕口不涉爭議話題。她從不吝於表達對各類公共事務的意見，甚至時常在社會運動場合獻聲，給行動者支持打氣。然而，身處流行樂壇的張懸，終究要面對成名後的許多不自在。她在二○一五年決定退居幕後，這樣急流勇退的驚人之舉，彷彿讓人又看見當年毅然離開高中校園的熱血張懸，那個名為「焦安溥」的真實的她。

獨立與主流，不必然是對立

獨立樂人在音樂產業獲得的成就，除了反映社會氛圍趨於多元之外，我們也別忘了在數位時代下，聽眾能接觸到的音樂類型不再受限，「主流」或是「獨立」的傳統二分法可以說已經失效。不只是獨立樂人的主流化，我們在主流音樂身上，也可以發現愈來愈多元的風格。例如近年投入創作樂團的戴佩妮，或是歌唱比賽出身的林宥嘉，他

們都被許多樂迷認為橫跨於「主流」與「非主流」之間；甚至晚近化身為阿密特的流行天后張惠妹，也屢屢在專輯裡加入前衛實驗的音樂元素。從樂迷的角度來看，現在已不再是小獨立對抗大主流的時代，分眾、多元的時代已然來臨。

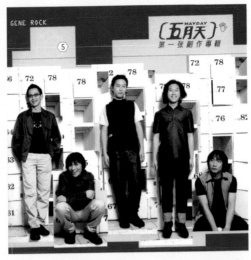

1

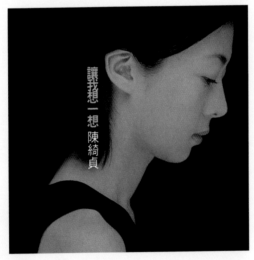

2

1.五月天《五月天第一張創作專輯》，滾石，1999 年。

2.陳綺貞《讓我想一想》，魔岩，1998 年。

（滾石提供）

關於音樂人物，熊儒賢想說的是……

文——熊儒賢

有好歌的時代　全民都是大人物

從殖民時期說起的台灣流行音樂，一百多年後再回望，聽覺上的感觸是「酸、苦、甜」。在政治上，台灣的管轄者一路更迭，主體身分受到政治與各種文化的壓抑與衝擊。唯有透過大時代遺留下來的流行歌曲，我們的靈魂得以附體於不同時空，彼此記憶。

本章節「流行音樂大人物」講述的時代先鋒，大多是音樂創作家與演唱者。他們心中存在對音樂與生活美學的企盼，一弦一律，一字一句，點音觸情，鋪灑眾生。歌者唱來心醉，聽者聞來心碎。這就是功力！

流行歌曲的原點，來自於創作者體內豐沛的感性。而這些滿溢的情愁，則是藉由作曲、作詞、樂器與人聲的技術組合，再從錄音的工程中找尋吸納吐氣的韻味，找尋真情感的撞擊力道，在五分鐘的時間裡，傾倒出心口合一的故事。

身為一個唱片人，我的音樂生涯也是從樂迷開始。生長在南台灣燥熱的空氣中，當五音的嗩吶從遠方竄入耳際，總覺得恐怖，那似乎代表一種悲鳴。猶記當時家裡一樓出租的理髮廳時常播放著流行歌，洗頭小姐邊幫客人洗髮，一邊跟著大聲哼唱「愛你依然沒變，只是無法改變，那一份纏～綿（請自行延長抖音）……」，那種直、真、野，實在是人情中最大的美。

流行歌曲，就是讓人不必刻意準備「角色扮演」，就能讓聽者如幻如癡地「對號入座」。

第一代流行音樂大人物：創作者與演唱者一起出頭天

在日本殖民時期的文化懷柔政策之下，唱機和曲盤成為貴族生活的表徵。後來收音機在都市裡漸漸普遍，人們對它發展出家人般的親切感，於是「聽歌」成為生活中的高級享受，「它」讓人放心、坦然地接受集體意識的催情。

歌曲創作家與演唱者們因為唱片公司的支持與媒介，開始有了公開發表的機會，這是一種莫大的鼓舞，因為原來屬於創作者自身的浪漫多情，開始成為眾人皆歌的共鳴。

歌手成為巨星的電視年代

一九六○年代，當音樂的科技載體從收音機、進步為電視機，流行歌曲就不再以「歌」為主，更得創造出豐盛的視覺感受。創作者和音樂的幕後工作者開始尋覓上鏡頭的俊男美女，進行演藝職業訓練。我們可以說，電視的誕生，也催生了擁有美貌、美型與美聲的「歌星」，製造出全民偶像。

此時，歌曲轉由螢光幕前的「歌星」代言，創作者便漸漸隱沒在作品之後。當大眾媒體介紹謝雷演唱的〈苦酒滿杯〉、姚蘇蓉演唱的〈今天不回家〉，並不播告歌曲的詞曲創作、和所有參與製作者的大名。唱片公司的主力，就轉向行銷歌星的「賣相」與「歌藝」。這雖造就了台灣唱片史上的風光年代，卻也使得部分擁有歌星號召力的詞曲作者壟斷歌曲創作市場，以及唱片公司的搶歌現象。

「隨片登台」聲勢高漲的雙棲歌星

繼廣播和電視之後，電影中的歌曲開始當道。歌手如果有電影主題曲可唱，保證會紅；若能在電影中露臉曝光的話，就能成為所謂「電影明星」；更厲害一點，如果在電影中有演、有唱，又可以跟著電影在戲院中「隨片登台」，戲院業者和觀眾就都要樂翻了。本來一張電影票七塊錢，那一場若有明星「隨片登台」，票價只要八塊半，多值啊！電影看到一半，男主角從螢幕裡走出來，直接唱主題曲給你聽，現場尖叫此起彼落，歡聲雷動。

「隨片登台」的行規，是歌星每場每個觀眾抽一塊半作分紅，一場三百個觀眾，單場就可以分到四百五十塊，全省一連唱個六、七十場下來可以獲利至少三、四萬元。當年一個公務員的月薪也不過兩千多，著名的台語歌星文夏、葉啟田都因有「隨片登台」的收益來源，而成為日進斗金的富豪級天王。

由於歌星的「個人魅力」大過唱片公司的「招牌價值」或創作人的「音樂功力」，歌星在獲得大量的公演、歌廳、舞廳、餐廳秀等現場演出之後，「跑場」成為最快的發達之路。彼時電台、電視成為歌星們打知名度和打歌的管道，看來風光的唱片公司逐漸褪色，再努力也抓不住歌星的忠誠度，也衍生出唱片公司搶人風波。

在螢光幕之外唱起的「自己的歌」

七〇年代中華民國在外交與國際上的迫退背景，導致「反攻大陸」成為一句空洞的口號，改弦易張發明另一句叫「風雨生信心」。那幾年流行歌壇以唱「梅花」作為精神象徵，劉家昌的電影和歌曲作品以愛國為主題，承接了政治正確的集體意識。當時，生於屏東恆春的吟唱老人陳達、和長於台北的淡江學生李雙澤，一南一北，一個用月琴，一個用吉他，同時以歌來唱反調，這兩人的作品一點也不流行，卻讓台灣在「自己」的身分上，找到覺醒的蛛絲馬跡。

我常在想，若不是李雙澤拋出「我們沒有自己的歌嗎?」這個題目，當時台灣的大學生或許仍愉悅地大聽翻版的《學生之音》歌曲專輯，因為那才是主流。雖然在國際上遭受迫退，但在世界潮流與代償作用下聽西洋歌曲，我們仍與美國流行音樂文化順利接軌。

一九七七年，新格唱片在苦思無路的唱片銷售窘境中，發現大學生開始從詩歌的創作中找尋自己的語言和作品，他們清秀的素顏與清純的音色，已然成為一種音樂氣質的新路線，極可能是一道樂壇破曉的曙光。於是創辦五屆金韻獎，出版十張專輯，這讓整個流行音樂時代一夕之間大換血，觀眾們也從歌聲舞影中開始愛上新世代的民歌。

曾經當紅大歌星們，開始轉往星、馬、香港發展，好歌曲在他們的歌聲中，依舊受觀眾寵愛。這些曾被稱為「靡靡之音」的歌曲，真的只有「靡靡之味」嗎？而「校園民歌」的興起，也全都是「知識份子」之情嗎？我的確並不這麼認為，拿〈月亮代表我的心〉和〈橄欖樹〉相比，它們都是喻情喻景的上好佳作，雅俗皆能共賞，誤事的是政治與媒體的歸類，以及荒腔走板的歌曲審查制度。若以今時來比，周杰倫唱〈鞋子特大號〉是靡靡之音，〈聽媽媽的話〉就可以變成淨化歌曲了嗎？

解嚴之後的大鳴大放

一九八七年解嚴之後，流行歌壇陸續出現多元且豐盛的歌曲，如本章所述，更多真實的心聲與歌聲被解放出來。

自此，台灣走向民主歷程，流行歌曲的自由度放寬，企圖心更強、視野更宏觀。台灣的原創歌曲，擁有擴及全球華人的影響力，從鄉愁到勵志，從抒情到搖滾。台灣歌，紅遍全華人世界。

九〇年代初始，搖滾的、民謠的、原創性的音樂祭如平地一聲春雷，響遍台灣，音樂的主體性回到人民身上；另一方面，星、馬、港與美裔華人歌手，將台灣當作成名的首要福地，大舉揮旗來台，市場形成「本土派」和「海

「歸派」的兩大分野；而一直以抒情為流行音樂命脈的市場，突然間開始產生搖滾能量，多種民謠語系同時發聲。自由的音樂型態，衝撞了主流市場的舊體質，曾經被稱為地下音樂的獨立音樂，以狂飆的音樂荷爾蒙、咆哮的現場熱度，在幾年內創造「演出票房」戰勝「專輯銷售」的盛況，也推動九〇年代末期台灣開始出現的十幾家獨立音樂廠牌的發展。歌星不再需要以華服尊容的姿態示人，台灣的新聲代，以集體共生的方式向流行音樂宣示。

其實，伍佰、陳綺貞（魔岩唱片）、五月天（滾石唱片）、周杰倫（阿爾發音樂）、張惠妹（豐華唱片）、王力宏（福茂唱片）當年皆出身於本土公司，至今票房及地位仍難以取代，廣大音樂的信徒更擴及全球華人版圖。數位音樂抬頭導致實體專輯收益銳減的困境，反倒使他們在現場演唱會的舞台上創造了更雄厚的無限商機。如今，「看演出」和「聽音樂」拆分為兩種感官引力，在流行音樂的世界裡，我可以是聽眾，也是觀眾。

回頭來看，台灣流行音樂大人物到底是誰？創作者？生產者？歌星？還是媒體？我的答案是：以上皆是。沒有創作者的多情，就沒有演唱者的抒情。沒有唱片公司的鍾情，就沒有媒體的煽情。但若少了民眾和消費者的支持，他們還是大人物嗎？

有聽眾的賞識與認同，歌曲才有發光的機會。有好歌的時代，全民都是大人物。

（熊儒賢，台灣流行音樂及經典民謠文化推手，集音樂出版者、策展人、演唱會製作人、紀錄片監製於一身。耕耘音樂三十餘年，二〇〇二年自創音樂品牌，戮力於發表台灣的原聲創作至國際，屢獲國內外音樂大獎肯定。）

附錄：台灣流行音樂大事紀年表

一九一〇
- 十月，台灣第一家唱片公司「株式會社日本蓄音機商會台北出張所」（日蓄）在台北榮町成立。

一九一四
- 日蓄公司台北出張所負責人岡本檻太郎，帶領台灣樂手林石生等一行十五人前往東京錄音，灌製台灣民間戲曲與歌謠。這是台灣人第一次錄製唱片。

一九一七
- 台北的盛進商行委託日本壓片廠製作「國語」（彼時的國語是日語）學習唱盤。隨後日蓄唱片跟進，國語學習唱盤一時蔚為流行。

一九二一
- 台灣文化協會成立。

一九二四
- 台北市大稻埕永樂座開幕。

一九二五
- 柏野正次郎接管日蓄唱片。

一九二六
- 「金鳥印」特許唱片與日蓄「鷹標」唱片促成台灣唱片的普及。

一九二八

- 日蓄推出副廠牌「駱駝」。
- 岡本檻太郎聘請妹夫柏野正次郎擔任唱片業務。

一九二九

- 台灣總督府成立台北放送局，開啟廣播事業。

一九三〇

- 日蓄由榮町遷到本町，改採最新的電器錄音技術，並更名為「古倫美亞」，由柏野正次郎擔任台北出張所負責人。
- 古倫美亞另辦副牌「利家」。

一九三一

- 日蓄旗下的台灣鷹標留聲機公司登記成立，即俗稱的「改良鷹標」或「飛鷹標」。

一九三二

- 二月，改良鷹標推出「第一首」台語流行歌曲〈烏貓進行曲〉，但並沒有造成轟動。

一九三三

- 古倫美亞唱片發行〈桃花泣血記〉，促成台灣音樂史第一次流行現象。
- 台北永樂座整修後重新開張。
- 柏野正次郎聘請陳君玉擔任古倫美亞文藝部長。
- 古倫美亞推出低價位的副牌「黑利家」。

一
九
三
四

- 周添旺與歌手愛愛進入古倫美亞。
- 〈雨夜花〉發行，周添旺作詞，鄧雨賢作曲。
- 古倫美亞再推出中價位的副牌「紅利家」。
- 郭博容創辦「博友樂」唱片，開始灌製台語創作歌謠。
- 波麗路西餐廳開幕，是摩登人士聽音樂、論時事的熱門去處。

一
九
三
五

- 日本「勝利」唱片台北營業所開始灌製台語創作歌謠，與古倫美亞分庭抗禮。
- 台灣唱片商陳英芳創辦的奧稽唱片發行〈夜深〉與〈誤認君〉，是首張客語流行唱片。

一
九
三
六

- 勝利唱片發行〈心酸酸〉，是作詞家陳達儒與作曲家姚讚福的代表作之一，並由歌手秀鑾演唱。

一
九
三
七

- 中日戰爭開始。
- 勝利唱片發行〈悲戀的酒杯〉，作詞作曲同樣交由陳達儒與姚讚福，在一九六六年由謝雷翻唱為國語版〈苦酒滿杯〉。

一
九
三
八

- 陳秋霖創立「東亞」唱片，隔年改名為「帝蓄」。知名曲為吳成家作曲、陳達儒作詞的〈港邊惜別〉。

一
九
三
九

- 古倫美亞唱片最後一次錄製台語流行歌謠。
- 鄧雨賢化名「唐崎夜雨」，發表軍隊進行曲〈鄉土部隊の勇士から〉（鄉土部隊之勇士的來信），台北放送

台灣流行音樂大事紀年表

一九四〇
- 勝利唱片最後一次錄製台語流行歌謠。
- 台語流行歌謠創作停擺。

局大量播放，以鼓舞軍隊士氣。

一九四三
- 歌手純純因肺癆病逝，得年二十九歲。
- 古倫美亞最後一次發新片，是一套名為《台湾の音楽》的選輯，收錄南北管、歌仔戲、京劇、流行歌與原住民音樂，共八張唱片。這套唱片也是日治時期最後發行的一套唱片。

一九四四
- 鄧雨賢病逝，享年三十七歲。

一九四五
- 五月三十一日，古倫美亞唱片公司遭空襲炸毀。
- 楊三郎自日本返台。

一九四六
- 二月，許石因母親病危返台，同年發表〈新台灣建設歌〉（後改為〈南部之夜〉）並第一次舉行環島巡迴演唱會
- 楊三郎組樂隊加入台北放送局。
- 台灣省教育會辦理「第一屆徵募兒童新詩歌謠」活動，選出「造飛機」等知名兒歌。
- 十九歲的洪一峰，自譜詞曲寫下〈蝶戀花〉。

一九四七
- 二月二十八日，二二八事件。

一九四八
- 由李臨秋作詞，王雲峰作曲的〈補破網〉發行，在日後被國民政府列為禁歌。
- 楊三郎在歌謠發表會上結識周添旺。
- 就讀台南高商二年級的文夏，創作〈漂浪之女〉，並請許丙丁填詞。

一九四九
- 五月二十日，國民政府頒布戒嚴令。
- 許石帶著文夏到恆春採集民謠，找了陳達演唱當地唸謠，陸續採集了〈思想曲〉等鄉土歌謠。

一九五二
- 許石組「中國錄音製片公司」，發行〈安平追想曲〉、〈孤戀花〉等歌曲。
- 楊三郎組「黑貓歌舞團」，於全台各地巡迴演出。

一九五五
- 四月十六日，廖乾元成立四海書報社。
- 歌仔戲鼎盛時期，全台約有三百多個歌仔戲班。

一九五六
- 歌樂唱片發行由周添旺填詞的日本曲〈黃昏嶺〉，時值二十歲的紀露霞演唱，創下戰後台語唱片的搶購熱潮。紀露霞也成為家喻戶曉的台語歌星。

一九五七
- 文夏推出台灣流行歌壇第一張長時間唱片，造成全台**轟動**，文夏因此走紅，成為第一代「寶島歌王」。
- 作詞家葉俊麟結識當時主持廣播電台的洪一峰，開啟兩人合作的契機。

一九五八
- 慎芝、關華石夫婦開始在正聲廣播電台主持《歌壇春秋》。
- 鄧雨賢譜曲的〈鄉土部隊の勇士から〉由莊啟勝重新填上台語歌詞，命名為〈媽媽我也真勇健〉，由文夏演唱。歌曲推出後廣受歡迎，於隔年遭禁播，一直到一九九一年才解禁。

一九六〇
- 洪一峰與葉俊麟創作的〈舊情綿綿〉與〈思慕的人〉透過電台播送，漸漸受到歡迎，奠定了洪一峰日後「寶島歌王」的地位。紀露霞、文夏、洪一峰三名歌星成為當時台語歌曲的「二王一后」。

一九六一
- 美黛於合眾唱片發行首張專輯〈意難忘〉。
- 海山唱片成立。自製唱片大量發行，翻版唱片逐漸減少。
- 福茂唱片出版社成立。
- 文夏找來文鶯、文娟（之後改名文香）、文雀、文鳳，組成「文夏四姊妹」合唱團。
- 紀露霞結婚後退出歌壇。活躍期間雖僅有六年，但灌錄的歌曲多達近兩千首。一直到一九九一年才重出歌壇。

一九六二
- 四月起四海唱片陸續出版《四海歌曲精華》共二十一集，帶動台灣國語歌曲原創出版的風氣。
- 文夏與文夏四姊妹主演台語電影《台北之夜》，首開隨片登台風氣，創下票房佳績。到一九七二年間，文夏與文夏四姊妹共主演十一部台語電影。

一九六三
• 十月五日，《群星會》於台北賓館試播，同年開播。
• 十月十日，台灣電視公司（台視）開播。

• 台語流行歌曲重要推手陳君玉病逝，享年五十八歲。
• 一九六四螢幕情侶張琪、謝雷成為第一代因電視而走紅的歌星。

一九六五
• 這一年起，國語唱片在東南亞地區廣受歡迎，屢創市場佳績。
• 陶曉清主持《中廣熱門音樂》，引介了西洋流行音樂。
• 十月九日，台視《五燈獎》開播，播出期間長達三十三年，至一九九八年七月十九日。

一九六六
• 中華文化復興委員會成立，開啟了中華文化復興運動，在語言、教育和大眾傳播領域影響深遠。
• 慎芝將姚讚福名曲〈悲戀的酒杯〉重新譜上國語歌詞，交由謝雷演唱的〈苦酒滿杯〉廣受歡迎。

一九六七
• 四月十二日，姚讚福病逝於台北馬偕醫院。
• 鄧麗君發行第一張專輯《鳳陽花鼓》。
• 許常惠、史惟亮發起民歌採集運動，在恆春地區發現樂手陳達。

一九六九
• 十月三十一日，中國電視公司（中視）開播，台灣開始生產彩色電視機。
• 四海唱片加入國際唱片業協會（IFPI），為國內第一個加入國際唱片組織的公司。
• 台灣第一部自製連續劇《晶晶》於中視開播，並由鄧麗君演唱主題曲。

一九七〇

・海山唱片發行姚蘇蓉的《今天不回家》專輯，同名曲〈今天不回家〉成為禁歌。

・《群星會》成為台灣第一個彩色電視節目。

・台視的布袋戲節目《雲州大儒俠》風靡全台，後因政府推行國語運動，節目屢次遭到停播。

・卡式錄音機引進台灣。

一九七一

・五月十七日，作曲家周藍萍病逝於香港，得年四十六歲。

・九月，《民族樂手—陳達和他的歌》出版。

・十月二十五日，中華民國政府退出聯合國。蔣中正總統呼籲人民「莊敬自強，處變不驚」，政府對流行歌曲進行全面的「淨化」。

・十月三十一日，中華電視公司（華視）開播。

・洪小喬在中視主持《金曲獎》節目，介紹青年學生的自創歌曲。

一九七二

・三月，鳳飛飛推出首張專輯《祝你幸福》。

一九七四

・新聞局成立「行政院新聞局廣播電視歌曲輔導小組」。

・新聞局舉辦優良歌曲徵選，擴大徵求愛國歌曲新創作，並委由國內三大唱片公司海山唱片、麗歌唱片和歌林唱片製作出版，唱片公司的所有簽約歌星都要配合演唱愛國歌曲。

一九七五

・楊弦在中山堂舉辦「現代民謠創作演唱會」，並發行《中國現代民歌集》，正式開啟民歌時代。

歌林唱片發行劉文正第一張專輯《諾言》，劉文正成為七○年代的流行偶像。

一九七六

- 一月八日，新聞局頒布廣播電視法，明文規定電視台方言節目每天不可超過一小時。
- 李雙澤在淡江大學西洋民謠演唱會上演唱〈補破網〉。
- 新聞局主辦金鼎獎，獎勵出版業者，底下設有唱片類別獎項。

一九七七

- 新格唱片舉辦第一屆金韻獎歌唱比賽。
- 自一九六二年開播的《群星會》結束播映。
- 九月十日，李雙澤意外過世，得年二十八歲。
- 陶曉清廣邀歌手，自編自創自唱了二十首民歌，並以《我們的歌》為名稱，收錄成兩張合輯。
- 海山唱片發行費玉清首張專輯《我心生愛苗》。

一九七八

- 陳達應林懷民之邀，為雲門舞集舞劇《薪傳》錄唱〈思想起〉。
- 新格唱片發行楊祖珺同名專輯《楊祖珺》。因〈少年中國〉與〈美麗島〉兩首歌曲未能通過審查，唱片遭回收禁播。
- 十二月十六日，中美斷交。侯德健氣憤寫下〈龍的傳人〉。

一九七九

- 二月十二日，李臨秋病逝，享壽六十九歲。
- 十二月十日，高雄美麗島事件。
- 新格唱片發行齊豫首張專輯《橄欖樹》。

- SONY 發表 Walkman 隨身聽。

一九八〇

- 九月十日，許石逝世。
- 新格唱片發行李建復專輯《龍的傳人》。
- 寶麗金唱片公司台灣分公司成立，台灣開始走向國際唱片市場時代。
- 商用卡拉 OK 匣式伴唱設備及伴唱帶自日本引入台灣，尚無影像，僅有日本歌曲。

一九八一

- 四月十一日，陳達車禍身亡，享壽七十六歲。
- 段鍾沂、段鍾潭成立滾石唱片。
- 張艾嘉首張專輯《童年》發行，由羅大佑製作。
- 齊秦首張專輯《又見溜溜的她》發行，隔年發行首張創作專輯《狼》。

一九八二

- 四月二十一日，滾石唱片發行羅大佑《之乎者也》。
- 十二月一日，吳楚楚與彭國華創辦飛碟唱片。
- 丘丘合唱團發行《就在今夜》專輯。
- 蔡振南成立愛莉亞唱片，發行沈文程《心事誰人知》。
- 高登唱片發行江蕙首張台語專輯《你不該輕視我／心事誰人知》。

一九八三

- 五月，關華石病逝，享壽七十一歲。
- 六月十八日，飛碟唱片發行蘇芮首張專輯《蘇芮》。〈一樣的月光〉造成**轟動**。

一九八四

- 第一屆「大學城全國大專創作歌謠大賽」開辦。
- 薛岳首張專輯《搖滾舞台》發行。
- 鄧麗君舉辦出道十五周年紀念演唱會「十億個掌聲」。

一九八五

- 一九八五六月二十八日，立法院三讀通過著作權法全文修正案。
- 十月，點將唱片發行張清芳首張專輯《激情過後》。
- 卡拉OK匣式伴唱設備及伴唱帶開始加入影像，仍只有日本歌曲。
- 百合二重唱以首張專輯《當流星劃過》出道。

一九八六

- 十二月三十一日，滾石唱片集結旗下歌手舉辦「快樂天堂演唱會」，被視為台灣流行音樂史上第一場跨年演唱會。
- 任將達與林子凌創辦水晶唱片。
- 李宗盛發行首張專輯《生命中的精靈》。
- 殷正洋發行首張專輯《雨中的歡意》。
- 滾石唱片發行黃韻玲首張個人專輯《憂傷男孩》。
- 庾澄慶發行出道專輯《傷心歌手》。
- 國台語歌曲的影音卡拉OK開始出現。
- 水晶唱片成立。

一九八七

- 五月，歌林唱片發行吳宗憲首張專輯《是不是這樣的夜晚你才會這樣的想起我》。

- 七月十五日，持續三十八年的政治戒嚴令解除。
- 十二月十九日，飛碟唱片發行王傑《一場遊戲一場夢》。
- 水晶唱片主辦第一屆「台北新音樂節」，其後共舉辦四屆，成為吳俊霖、黑名單工作室、陳明章等音樂人初試啼聲之處。
- 陳明章製作《戀戀風塵》電影原聲帶，獲得法國南特影展「最佳電影配樂獎」。
- 專業卡拉OK店陸續出現，為KTV之前身。
- 雷射唱片（CD）正式量產上市，但未普及。
- 歌林唱片發行黃乙玲首張專輯《講什麼山盟海誓》。
- 滾石唱片發行周華健首張個人專輯《心的方向》。

一九八八

- 三月十九日，慎芝病逝，享壽六十歲。
- 四月二十一日，周添旺病逝，享壽七十八歲。
- 十一月二十日，中華體育館火災燒毀。
- 齊秦與齊豫舉辦「天使與狼」演唱會，首開國內藝人舉辦戶外大型演唱會的風氣。
- 葉啟田的《愛拼才會贏》風行全台。
- 張雨生〈我的未來不是夢〉大紅，並發行首張專輯《天天想你》。
- 陳昇於滾石唱片發表第一張個人專輯《擁擠的樂園》。
- 伍思凱發表首張個人專輯《愛要怎麼說》，和馬毓芬聯合舉辦「學生之愛」校園巡迴演唱會，開創校園演唱會風潮。
- 黃舒駿以專輯《馬不停蹄的憂傷》出道。
- 趙傳以〈我很醜，可是我很溫柔〉出道。

一九八九

- 三月，台灣第一家連鎖 KTV 錢櫃成立，同年底加開五家分店。
- 四月三十日，男子偶像團體小虎隊發行首張專輯《逍遙遊》。
- 五月二十五日，楊三郎病逝，享壽七十一歲。
- 十一月二日，滾石唱片發行陳淑樺《跟你說，聽你說》，〈夢醒時分〉創下百萬銷售紀錄。
- 黑名單工作室發行《抓狂歌》。
- 林憶蓮發行第一張國語專輯《愛上一個不回家的人》。
- 滾石唱片發行張信哲首張專輯《說謊》。

一九九〇

- 一月十六日，行政院新聞局舉行第一屆金曲獎，頒發「特別獎」給作詞家陳達儒。
- 三月，野百合學運，現場合唱〈美麗島〉。
- 薛岳在八月發行《生老病死》專輯後，十一月七日因肝癌去世，享年三十六歲。
- 十二月七日，真言社發行林強《向前走》專輯，開啟新台語歌風潮。
- 四海唱片停止發行，淡出市場。

一九九一

- Sony Music 在台灣成立「新力哥倫比亞音樂股份有限公司」。
- 十月，點將唱片發行男子雙人團體優客李林首張專輯《認錯》，銷售達百萬張。
- 九月八日，L.A. Boyz 參加五燈獎的比賽，隔年在台灣正式發片出道。瑞星唱片發行南方二重唱首張專輯《細說往事》。
- 凡人二重唱發行首張專輯《杜鵑鳥的黃昏》。
- 雅鵬唱片發行詹雅雯首張個人專輯《是你傷我的心》。

一九九二

- 十月二十四日，陳達儒病逝，享壽七十六歲。
- 吳俊霖發行首張專輯《愛上別人是快樂的事》。
- 由陳昇與黃連煜組成的新寶島康樂隊發行首張同名專輯。
- 張培仁創立魔岩文化，並以旗下「中國火」品牌，在北京發行一系列中國搖滾專輯。
- 伍佰 & China Blue 樂團成立。
- 台北西門町圓環淘兒唱片（Tower Records）開張。
- 辛曉琪加盟滾石唱片，以〈領悟〉走紅。

一九九三

- 三月五日，寶麗金唱片發行張學友《吻別》，在台灣銷售量突破百萬。
- 八月，吉馬唱片發行謝金燕首張專輯《你真酷》。
- 九月，Michael Jackson 首度來台舉辦演唱會。
- 十二月，滾石唱片發行張震嶽第一張專輯《就是喜歡你》。
- 點將唱片發行施文彬首張專輯《愛愈深心愈凝》。
- 歌林唱片發行張宇第二張專輯《用心良苦》。

一九九四

- 一月二十八日，福茂唱片發行那英首張國語專輯《為你朝思暮想》。
- 四月，王菲在台灣發行首張國語專輯《迷》，以黃國倫作曲、姚謙填詞之〈我願意〉打開知名度。
- 陳珊妮發表第一張個人全創作專輯《華盛頓砍倒櫻桃樹》。

一九九五

• 四月，范曉萱於福茂唱片發行首張專輯《Rain》。

• 五月八日，鄧麗君病逝於泰國清邁，享年四十二歲。

• 第一屆的「春天吶喊」與「野台開唱」音樂祭雙雙開辦。

• 張培仁在台灣成立魔岩唱片。

• 王力宏發行首張專輯《情敵貝多芬》出道。

一九九六

• 位於師大的音樂展演場所地下社會成立

• Roxy Vibe 成立。

• 五月四日，中華音樂人交流協會成立。

• 十月，Michael Jackson 二度來台舉辦演唱會。

• 十月十六日，飛碟電台開播。

• 十二月十三日，豐華唱片發行張惠妹首張專輯《姊妹》，全台銷量達一百二十一萬張。

• 彭佳慧以專輯《說真心話》出道。

一九九七

• 五月，魔岩唱片發行金門王與李炳輝專輯《流浪到淡水》。

• 十一月十二日，張雨生車禍身亡，享年三十一歲。

• 十二月六日，陶喆發表首張同名專輯《陶喆》。

• 七月二十九日，魔岩唱片發行楊乃文首張個人專輯《One》。

• 位於公館，以性別議題為主的獨立書店女巫店，將一樓改為音樂展演場所。

• 亂彈樂團推出第一張專輯《希望》。

一九九八

- 莫文蔚發表首張國語專輯《做自己》。
- 動力火車發行首張專輯《無情的情書》出道。

一九九八

- 七月一日，魔岩唱片發行陳綺貞首張專輯《讓我想一想》。
- 七月十八日，為期三十三年的電視節目《五燈獎》停播。
- 張惠妹舉辦妹力四射首場個人巡迴售票演唱會，同年並獲頒美國 Billboard 亞洲最受歡迎歌手獎。
- 林曉培於友善的狗發行首張專輯《Shino 林曉培》，憑主打歌〈煩〉走紅。
- 張學友獲金曲最佳男歌手，為首位獲該獎項之非台籍藝人。

一九九九

- 一月十一日，閃靈樂團首張創作專輯《祖靈之流》在西門町的淘兒唱片行首賣。
- 四月，交工樂隊發行專輯《我等就來唱山歌》。
- 七月七日，滾石唱片發行五月天首張專輯《五月天第一張創作專輯》，五月天同年於台北市立體育場舉行首次大型演唱會「第 168 場演唱會」。
- 九月十日，環球唱片發行蔡依林首張專輯《1019》。
- 十二月二十八日，魔岩唱片發行紀曉君首張專輯《太陽 風 草原的聲音》，紀曉君獲該年度金曲獎最佳新人獎。
- 寶麗金唱片發行蔡健雅首張國語同名專輯《蔡健雅》。
- 董事長樂團發行首支單曲〈攏袂歹勢〉。
- 張惠妹接受美國 CNN 電視台專訪，成為首位登上 CNN 的台灣藝人。

二〇〇〇

- 六月九日，華納發行孫燕姿首張同名專輯《孫燕姿》以〈天黑黑〉一曲成名，並獲選為金曲獎最佳新人。
- 六月二十一日，風潮唱片發行王宏恩首張創作專輯《獵人》。

二〇〇一

- BMG 發行周杰倫首張專輯《Jay》。
- EMI 在台發行戴佩妮首張同名專輯《Penny》。
- 魔岩唱片發行黃妃首張專輯《台灣歌姬之非常女》，黃妃即以〈追追追〉一曲成名。
- 第一屆「貢寮國際海洋音樂祭」在福隆舉辦。
- 河岸留言在公館成立。

二〇〇二

- 江蕙發表《江蕙同名專輯》，收錄鄭進一作品〈家後〉。
- 蘋果公司發售 iPod。
- 魔岩唱片結束營業，之後林暐哲創立林暐哲音樂社。
- 蘋果電腦公司推出 iTunes。
- 華研唱片發行女子偶像團體 S.H.E 首張專輯《女生宿舍》。
- 偶像劇《流星花園》促成男子偶像團體 F4 的超高人氣。同年發行《流星雨》專輯，紅遍全台。
- 四月三日，百名音樂人及業界人士帶領數千位民眾舉辦反盜版大遊行。
- 六月八日，MSN 與華納唱片合辦孫燕姿的線上演唱會，為亞洲首次舉辦的線上付費演唱會。
- 九月二十八日，周杰倫於台北市立體育場舉辦個人首次世界巡迴演唱會「THE ONE」，同年以專輯《范特西》創下金曲獎十項提名紀錄。
- 蕭煌奇發表首張專輯《你是我的眼》。
- 方文山以〈威廉古堡〉獲第十三屆金曲獎最佳作詞人獎。
- 張惠妹登上 TIME 時代雜誌亞洲版封面。

二〇〇三

- The Wall Music 成立。
- SARS 疫情在台蔓延，數十位流行歌手合唱歌曲〈手牽手〉。
- 豐華唱片發行林俊傑首張專輯《樂行者》。
- 陳奕迅憑國語專輯《Special Thanks To⋯》奪得該年度金曲獎最佳國語男演唱人和最佳專輯獎，是首位奪得此二獎項之香港歌手。
- 周杰倫登上 TIME 時代雜誌封面。

二〇〇四

- 八月四日，第一代台語流行歌手愛愛過世，享壽八十六歲。
- 十月，台灣流行音樂線上網 KKBOX 成立。
- 蔡依林舉辦個人首輪大型售票巡演「J1 世界巡迴演唱會」。
- 宋岳庭以〈Life's a Struggle〉獲頒金曲獎最佳作詞人。
- 生祥與瓦窯坑 3 發表專輯《臨暗》。
- 張惠妹獲頒第二屆世界和平音樂獎。

二〇〇五

- 二月，Youtube 註冊成立。
- 十二月一日，台北小巨蛋開館營運。
- 第一屆「台客搖滾」開辦。
- 九月三日，林暐哲音樂社發行蘇打綠首張專輯《蘇打綠》。
- 參拾柒度製作有限公司發行胡德夫第一張個人專輯《匆匆》。
- 中華音樂人交流協會主辦「民歌三十」系列活動。

- 蕭青陽以王雁盟專輯《飄浮手風琴》包裝與內頁設計，獲得第四十七屆葛萊美獎提名，是第一位入圍葛萊美獎的華人專輯包裝設計師。

二〇〇六
- 六月九日，Sony BMG 發行張懸首張專輯《My Life Will…》。
- 十月，第一屆大港開唱在高雄舉辦。
- 水晶唱片歇業。
- 陳勇志創立相信音樂。
- MC HotDog 發表首張專輯《Wake Up》，隔年獲選為第十八屆金曲獎最佳國語專輯。

二〇〇七
- 四月，由周杰倫與多年合作夥伴方文山、楊峻榮三人共同創辦的杰威爾音樂（JVR）有限公司成立。
- 五月二十七日，中視《超級星光大道》開播，掀起新一波的歌唱選秀熱潮。
- 十月二十七日，另一歌唱選秀節目，台視《超級偶像》開播。
- 誠品音樂敦南館舉辦第一屆「黑膠文藝復興運動」。
- 華納唱片發行蕭賀碩首張專輯《碩一碩的流浪地圖》。
- 《種樹》專輯獲得金曲獎最佳客語歌手和最佳客語專輯，林生祥質疑獎項分類而公開拒領。

二〇〇八
- 二月十六日，周杰倫於日本武道館舉辦演唱會，同年九月接受 CNN《TalkAsia》專訪。
- 三月，華納唱片發行蕭敬騰個人首張專輯《蕭敬騰同名專輯》。
- 八月，歌手羅大佑、李宗盛、周華健、張震嶽組成樂團縱貫線。
- 瑞典音樂串流服務 Spotify 正式上線。
- 河岸留言西門紅樓展演館成立。

- 盧廣仲發表首張創作專輯《100 種生活》。
- 姚若龍完成第一千首歌詞作品〈今天情人節〉。

二〇〇九

- 五月二十九日，亞神音樂發行徐佳瑩首張專輯《LaLa 首張創作專輯》。
- 十二月，音樂展演場所 Legacy 在台北華山文化創意產業園區成立。

二〇一〇

- 二月二十四日，洪一峰胰臟癌病逝，享壽八十二歲。
- 五月十五日，舒米恩發表個人首張專輯《Suming》。
- 六月，張惠妹以《阿密特》專輯獲台灣金曲獎十項提名，並獲得「最佳國語專輯」和「最佳國語女歌手」在內的六個獎項，創下金曲史上單屆獲獎最多紀錄。
- 十二月，有凰音樂發行 MATZKA 首張同名專輯。
- 最後一家木船民歌西餐廳結束營業。
- 曾獲三次美國葛萊美獎提名的設計師蕭青陽所設計之李欣芸專輯《故事島》，獲得德國紅點設計大獎的唱片專輯設計獎。
- 文化部影視及流行音樂產業局舉辦第一屆金音創作獎。

二〇一一

- 十月，為期三天的第一屆大彩虹音樂節在高雄真愛碼頭與駁二藝術特區舉辦。
- 李欣芸《故事島》獲提名葛萊美獎最佳包裝，是蕭青陽第四度獲葛萊美提名。
- 環球音樂發行大嘴巴首張同名專輯《Da Mouth 大嘴巴同名專輯》。
- 荒山亮發表首張台語專輯《天荒地老》。
- 以莉‧高露發行首張個人專輯《輕快的生活》。

二〇一二

- 一月三日，鳳飛飛病逝，享年五十八歲。
- 六月七日，寶島歌后紀露霞舉辦首場個人演唱會。
- 七月十五日，因消防法規等一連串問題，地下社會歇業。
- 八月十五日，地下社會重新營業。
- 蔡依林《大藝術家》獲得第二十四屆金曲獎最佳年度歌曲獎。
- 葛仲珊發行個人首張專輯《Knock Out 葛屁》，獲選為第二十四屆金曲獎最佳新人。
- 為史上首次獲得該獎項的舞曲。

二〇一三

- 六月十五日，地下社會再度結束營業。
- 九月，李榮浩發行個人首張專輯《模特》正式以歌手身分出道。
- 已停辦四年的野台開唱再次舉辦。
- 五月天登日本「Music Station」與英國「BBC」節目專訪。

二〇一四

- 二月十七日，高凌風病逝，享壽六十三歲。
- 三月二十二日，五月天登紐約麥迪遜花園廣場開唱。
- 三月，被稱為太陽花學運的立法院佔領行動。滅火器樂團於運動期間創作《島嶼天光》。三月三十日，滅火器與數十萬民眾在凱達格蘭大道合唱。
- 八月，第一屆山海屯音樂節在台中舉辦。

二〇一五

- 一月，舉辦國寶級台灣歌王歌后金曲演唱會，邀請包含紀露霞在內的台語老歌手現身演唱。
- 四月起，張惠妹於台北小巨蛋舉辦「烏托邦世界巡迴演唱會」，首開先例引進義大利客製化晶片卡門票。

- 中華音樂人交流協會主辦「民歌四十再唱一段思想起」系列活動。
- 蘋果公司推出 iMusic 服務。
- 〈島嶼天光〉於二十六屆金曲獎獲得最佳年度歌曲獎。
- 聶永真以盧葦專輯《小湊戀歌》，三度獲得金曲獎最佳專輯包裝獎。
- 林強為侯孝賢電影《聶隱娘》製作電影配樂，獲得法國坎城影展電影原聲帶獎。
- 九月十三日，江蕙以「祝福」告別演唱會在高雄封麥。

延伸閱讀參考書目

Mark Schilling 著，劉名揚譯，2000，《桃色狂潮：日本流行文化小百科》。台北市：紅色文化。

丁曉雯，2014，《每個人心中都有一首歌》。台北：台商資源國際股份有限公司。

小莊，2013，《80 年代事件簿》。台北：大辣。

小野，1992，《想要彈同調》。台北：皇冠。

不然，2008，《地下好樂》。台北：五南。

中華音樂人交流協會、陶曉清、楊嘉，2015，《民歌 40：再唱一段思想起》。台北：大塊文化。

五月天，2001，《五月天之素人自拍》。台北：時報。

五月天，2010，《下課後，怪獸家點名！》。台北：台灣角川。

王祖壽，2014，《王祖壽。歌不斷：華人流行樂壇 30 年最有力的一枝筆！直探未曾公開的星事，重溫熟悉的樂音》。

王贊元，2007，《再現群星會》。台北：商周。

史惟亮編著，1971，民族樂手：陳達和他的歌。台北：希望。

石計生，2014，《時代盛行曲：紀露霞與台灣歌謠年代》。台北：唐山。

伍佰、詹宏志、李昂等，2001，《月光交響曲——伍佰大事紀寫真書》。台北：商周。

何東洪、鄭慧華、羅悅全等，2015，《造音翻土：戰後台灣聲響文化的探索》。台北：遠足文化。

何東洪、張釗維，2000，〈戰後台灣「國語唱片工業」與音樂文化的發展軌跡：一個徵兆性的考察〉，收錄於張苙雲編，《文化產業：文化生產的結構分析》。台北：遠流。

何貽謀，2002，《台灣電視風雲錄》。台北：台灣商務。

吳玲宜，1993，《台灣前輩音樂家群相》。台北：大呂。

吳淡如，1990，《他，一個人：王傑的故事》。台北：皇冠。

呂鈺秀，2009，《台灣音樂史》。台北：五南。

李志銘，2013，《單聲道：城市的聲音與記憶》。台北：聯經。

李志銘，2014，《尋聲記—我的黑膠時代》。台北：遠景。

李坤城，2007，《再見！禁忌的年代》。高雄：高雄市新聞處。

林太崴，2015，《玩樂老臺灣：不插電的 78 轉聲音旅行，我們 100 歲了！》。台北：五南。

林煌坤，2012，《總要說再見 說唱台灣：sing@Taiwan 鳳飛飛 祝你幸福 鄧麗君 甜蜜蜜》。台北：甯文創。

林瑛琪，2010，《台灣的音樂與音樂家》。台北：台灣書房。

邱婉婷，2013，《寶島低音歌王洪一峰：一場追尋之旅》。台北：唐山。

邱瑗，2002，《李泰祥：美麗的錯誤》。宜蘭：傳藝中心。

保羅・杜蓋伊等著，霍煒譯，2003，《做文化研究—索尼隨身聽的故事》。北京：商務印書館。

姜捷，2013，《絕響：永遠的鄧麗君》。台北：時報出版。

倪重華，2013，《鏗鏘真言：音樂只有一種，就是要夠屌。倪重華與那些搖滾咖的創意路》。台北：推守文化。

柴子文、張鐵志主編，2014，《文藝復興我地》。香港：天窗出版。

翁嘉銘，1992，《從羅大佑到崔健：當代流行音樂的軌跡》。台北：時報。

翁嘉銘，2004，《搖滾夢土・青春海岸—海洋音 祭回想曲》。台：滾石文化。

翁嘉銘，2010，《樂光流影：台灣流行音樂思路》。台北：典藏文創。

馬世芳，2006，《地下鄉愁藍調》。台北：時報文化。

段鍾沂，2011，《滾石 30：1981~ 專輯全紀錄》。台北：滾石文化。

重返六十一號公路，2007，《遙遠的鄉愁：台灣現代民歌三十年》。北京：新星。

馬世芳，2010，《昨日書》。台北：新經典文化。

馬世芳，2014，《耳朵借我》。台北：新經典文化。

馬世芳，2014，《歌物件》。台北：新經典文化。

馬任重，2011，《毒舌教練的台灣流行音樂講座》。台北：左岸。

馬宜中，2008，《他們的第一滴淚：馬宜中和那些有故事的人》。台北：時報。

張釗維，1991，《流行歌謠詞曲作家大事記（初稿）》。台北：聯合文學。

張釗維，2003，《誰在那邊唱自己的歌—台灣現代民歌運動史》。台北：滾石文化。

張琪，1999，《張琪的美麗人生》。台北：時報文化。

張夢瑞，2003，《金嗓金曲不了情》。台北：聯經。

梁良，2010，《台灣的那些事，那些人：梁良的文化觀察筆記》。台北：秀威資訊。

莊永明，1995，《台灣歌謠交響詩》。台北：偉翔文化。

莊永明，1995，《台灣歌謠追想曲》。台北：前衛。

莊永明，2009，《1930年代絕版台語流行歌》。台北：台北市政府文化局。

許常惠，1977，《流行歌曲譚》。台北：中華日報社。

郭麗娟，2005，《寶島歌聲【之一】》。台北：玉山社。

郭麗娟，2005，《寶島歌聲【之二】》。台北：玉山社。

陳昇，2002，《一朝醒來是歌星》。台北：圓神。

陳昇，2007，《9999滴眼淚》。台北：圓神。

陳郁秀，1996，《音樂台灣》。台北：時報。

陳綺貞，2014，《不在他方》。台北：印刻。

陶曉清、馬世芳、葉雲平編輯統籌，2009，《台灣流行音樂200最佳專輯：1975-2005》。台北：時報文化。

曾慧佳，1998，《從流行歌曲看台灣社會》。台北：桂冠。

黃信彰，2009，《李臨秋與望春風的年代》。台北：台北市政府文獻委員會。

黃信彰，2009，《傳唱臺灣心聲—日據時期的臺語流行歌》，台北：台北市政府文化局。

黃信彰，2010，《工運歌聲 反殖民》。台北：台北市政府文化局。

黃裕元，2005，《臺灣阿歌歌：歌唱王國的心情點播》。台北：向陽文化。

黃裕元，2014，《流風餘韻：唱片流行歌曲開臺史》。台南市：台灣史博館。

愛亞編著，2001，《灼熱的生命：台灣搖滾先驅薛岳》。台北：時報。

慎芝、關華石，2010，《歌壇春秋》。台北：台灣大學出版中心。

楊蓮福編著，2014，《百年思想起—台灣百年唱片圖像》。台北：博揚。

葉龍彥，1998，《台灣唱片思想起（1895-1999）》。台北：博揚。

管仁健，2013，《你不知道的台灣 影視祕辛》。台北：文經社。

網路與書編輯部，2004，《音樂事情》。台北：網路與書出版。

劉國煒，1998，《台灣思想曲》。宜蘭：華風文化事業。

劉國煒，2011，《群星歡唱 50 年》。宜蘭：華風文化事業。

鄭恆隆，1989，《台灣民間歌謠》。台北：南海。

鄭恆隆、郭麗娟，2002，《台灣歌謠臉譜》。台北：玉山社。

鄭魁訓，2011，《光陰的故事：台灣流行音樂唱片收藏圖鑑》。長沙市：湖南美術。

蕭青陽，2012，《有一天，我會和我的偶像一同老去》。台北市：遠流。

謝艾潔，1997，《鄧雨賢音樂與我》。台北縣：台北縣立文化中心。

鍾肇政，1996，《望春風》。台北：草根。

羅大佑，2002，《童年》。台北：聯合文學。

羅悅全，2000，《祕密基地：台北的音樂版圖》。台北：商周出版。

時代迴音──記憶中的台灣流行音樂

統籌策劃｜李明璁
顧　　問｜熊儒賢、劉國煒
總 編 輯｜湯皓全
專案主編｜張婉昀
責任編輯｜鍾宜君
專文作者｜王智群、李明璁、李玲甄、何書毓、姜佩君、馬世芳、張婉昀、葉雲平、熊儒賢、劉國煒、
　　　　　劉純瑄（依姓氏筆劃排列）
封面與章名頁繪圖｜鄒曉葦
封面與美術設計｜顏一立
內頁插畫｜橘枳
內頁排版｜林曉涵
圖片授權｜文夏、朱約信、有料音樂、李明璁、李旭彬、李建復、李修鑑、李豫英、吳永吉、吳馥潔、
　　　　　何東洪、青山、林太崴、林昶佐、邱正人、紀露霞、徐登芳、陶曉清、陳柏偉、野火樂集、
　　　　　黃適上、黃亭境、黃建勳（昆蟲白）、黃柏超、楊水金、楊弦、滾石國際音樂股份有限公司、
　　　　　誠品音樂、劉國煒、鄭繼文、鄧泰超、敬業音樂製作股份有限公司（依姓氏或單位名稱筆劃
　　　　　排列）
審　　定｜劉國煒
校　　對｜魏秋綢、劉定衡、鄧伊珊

特別感謝以上諸位對此書的慷慨協助

企劃執行與總經銷｜大塊文化出版股份有限公司
台北市 10550 南京東路四段 25 號 11 樓　www.locuspublishing.com
讀者服務專線｜0800-006689
電話｜(02) 87123898　傳真｜(02) 87123897
郵撥帳號｜18955675　戶名｜大塊文化出版股份有限公司

指導單位｜文化部、臺北市政府
出版者｜臺北市政府文化局
地址｜臺北市市府路一號四樓
網址｜http://www.culture.gov.taipei/

製版｜瑞豐實業股份有限公司
初版一刷｜2015 年 11 月 30 日
定價｜新台幣 380 元

版權所有　翻印必究（Printed in Taiwan）　　ISBN｜978-986-213-646-1　　GPN｜1010401949

時代迴音 / 大塊文化編輯部作.
-- 初版. -- 臺北市：大塊文化, 2015.12
288面；17×23公分

ISBN 978-986-213-646-1(平裝)
1.流行音樂 2.音樂史 3.臺灣

910.933 104020367